观士人画

如阅天下马

取其意气所到

少数精英的绘画风格

最终塑造了所有的绘画形态

这是中国所独有的

对页用图：

赵孟坚《水仙图》（局部）

心画

中国文人画五百年

〔美〕卜寿珊 著　　皮佳佳 译

The
Chinese
Literati
On
Painting

Susan Bush

北京大学出版社
PEKING UNIVERSITY PRESS

目 录

中文版序言

我要感谢我这本书的译者皮佳佳，她的译文十分优雅。我也向北京大学出版社的王立刚先生和所有为本书出版而努力的人表达谢意。

正如我在第二版的序言中提到的，当我回望在哈佛大学读研究生的那段时光，一切都像是"奇迹"：我能完成这篇毕业论文，接着论文能出版并获得肯定。当然我不曾想到这本书还能够被翻译并在中国出版。第二版序言也提到，在我心里，这本书假想的读者是学生，我希望这本书能给各种专业的学生提供更多帮助。能有机会阅读千百年前古代文人艺术家和批评家的著作，我始终心存感激。

卜寿珊

（哈佛大学费正清研究中心研究员）

2017 年

第一版序言

　　我的研究是从探索宋末到元代文人艺术风格的转化开始的。对于金代绘画的研究证实了我的印象，即文人艺术家（scholar-artist）在北方的统治地位以及文人绘画（scholarly painting）传统的逐步发展。一项关于北宋文人（literati）绘画理论著作的独立研究显示，与他们的艺术目标一样，他们所处社会阶层对他们理论的形成产生同样重要的作用。这种对宋代文人艺术的视角和理论，又解释了文人画如何成为主流文化传统。因此，社会历史成为理解这一艺术风格演进的补充方面。

　　最终这项研究逐步扩展到不同时期文人艺术理论的考察。要展开并且诠释如此宽广的主题，我切实感觉力不从心。我非常感谢在这一领域的两位权威，喜仁龙（Osvald Sirén）先生为后来的研究者开辟了这一领域，高居翰（James Cahill）先生更是贡献良多。方志彤（Achilles Fang）先生不吝时日，给予我悉心指导，其

帮助难以尽言。我的很多文本诠释以及部分观点概述，都是从方志彤先生这源头活水而来。当然，如果书中有错漏与误读，这并不是他的责任。我特别感谢罗樾（Max Loehr）先生，他提出很多关键意见以及文本的有益修订。我向哈佛燕京图书馆荣誉馆员裘开明（A. Kaiming Chiu）深表谢意，并感谢图书馆工作人员于振寰（Zunvair Yue）、刘开兴（Kai-hsein Liu）、金颂和（Sungha Kim）、重治叽部（Shigeharu Isobe），他们为我的研究提供了多方支持。我还要感谢哈佛燕京学社的白思达（Glenn Baxter）和毕晓普（John Bishop）对于文本编辑和参考文献格式的建议。最后，我要感谢我的丈夫杰弗里（Geoffrey）对语法和措辞的指导，他天生就知道如何写作。我尤其要感谢梅维恒（Victor Mair），在第二次印刷时，他提出许多改正和修订意见。

第二版序言

我感谢香港大学出版社再版这本书。这本书是在我 1968 年哈佛大学的博士学位论文基础上写就的。在中国艺术理论这一重要领域里，这本书过去一直作为有用的入门书，现在这本书依然能对学生们有所裨益，这让我倍感欣慰。我希望此书能激发人们对这一迷人领域的研究兴趣。

按理我应该说这一切似乎都是奇迹般的存在。五十年前，我对 13 世纪早期金代绘画着迷，并以此作为论文题目，对这一时期的绘画理论著作进行研究，但未能通过论文答辩，我于是开始研究宋代文人艺术和理论，因为这些艺术和理论影响了金代的作者。到第二次论文答辩的时候，我已经完成了这本书前三章的翻译，同时，我被告知要就这一艺术理论继续写作，并拓展到明代。明代的材料卷帙浩繁，我无所适从，于是选择概述不同的流派，并分析艺术史的开端。我确实认为，最后我已经理清了中国绘画的历史发展进程。然而，评审并不太认同论文的这个部分，

他们评价说这个部分缺乏诗意。承蒙恩惠，他们告知准备授予我学位，见我总是盘桓不前，无疑他们也感到厌倦。

此时我在美术系并不得志，也正在此时，我获得了一些东亚语言教授对我古代汉语造诣的认可。几年后，他们把我介绍给方志彤博士，我对他深怀感激之情。他在青年时代就广泛系统地学习了中国古代典籍，大学时代又学习古希腊和古罗马的经典，到美国后，他获得了哈佛大学比较文学博士学位，他的博士论文研究庞德的《诗章》。与他一起阅读文本真是难忘的经历。我把翻译出来的文本材料供他研究，然后我们再仔细检查一遍，有时再三检查。对他来说，很多文本是比较新的，他会把这些当作艺术著作的错误进行校正。尽管如此，他一直在研讨班上给美术专业的学生教授中国艺术理论，他也形成了自己独有的绘画"六法"理论，这无疑影响了我。

第三次非正式论文答辩后，我获得了博士学位，我去拜访方志彤先生，并询问这篇论文是否值得出版。他把我的论文推荐给了哈佛燕京学社，那里有一套平装书出版系列，价格比较便宜。最终这本书于1971年出版，售罄后，又于1978年出了修订本。扪心自问，如果没有方志彤博士的鼓励，这本书将不会问世。

大学教师们认为这本书对教学实践颇有裨益，特别是结合仅有的那篇学术评论：宗像清彦（Kiyohiko Munakata）所撰写的《一

些方法论的考量》（"Some Methodological Consideration"）（《亚洲艺术》，1976 年，38 卷，308—318 页）。就他一些总的艺术观来说，不能把每个时期的艺术风格截然分开，那些断章取义地引用会导致误读，要是过分强调对立，就算不会导致错误的结论，也会导致肤浅的理解。他的观点当然值得借鉴，尤其是对宋以后一些艺术家的讨论，这些在本书中没有进行细致研究。

再次翻阅多年前的作品，我很惊讶自己在年轻时竟如此固执己见，而且忽略了这么多细节。我天生是个"分裂者"，很愿意进行开放性的争论，那样就会引起某些观点并置和戏剧性的转换，当然，也会导致观点对立。在 20 世纪 60 年代，与高居翰一样，我对中国绘画的研究方法可能受到了西方抽象表现主义的影响。从方志彤博士那里，我也许继承了一种反神秘主义、务实的阅读美学。其他研究者，比如艾朗诺，现在以更加细致的方式处理材料。这本书当然存在瑕疵，可我希望它能够激发更多人阅读中国艺术理论。至少，这本书进行了一些诠释，让文本更加明晰可读。

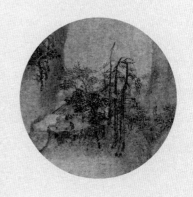

第一章　北　宋

文人艺术理论出现于北宋。

文人画家意识到自己的精英作用，倡导艺术与书法、诗歌的联系，强调士人和画工的身份差异。

在北宋，文人画家首先是作为一个社会阶层，而非具有共同的艺术目标、题材、风格的一群人。

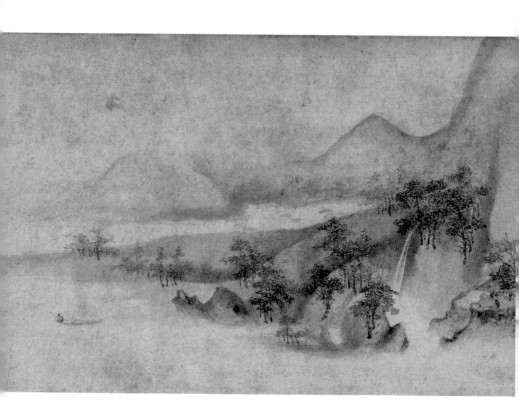

北宋　米友仁
《山稠隘石泉》(局部)

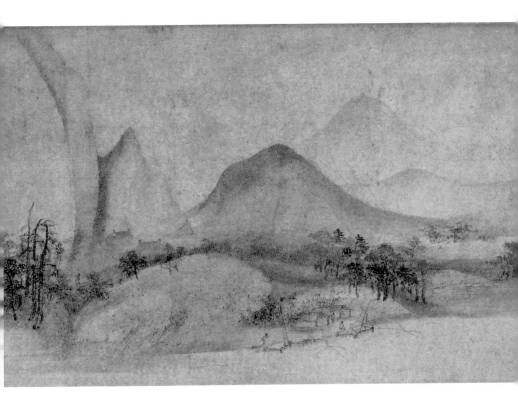

文人画的定义

从文献记载看，文人艺术的思想似乎最早出现于 11 世纪 （1）
末。苏轼（1037—1101）及其文人圈在他们的著作中提出了一种新 全书内侧括号内数字为原书页码。
理论，并得到了后世文人的普遍接受。虽然元人的观点有所变
化，但直到明末董其昌（1555—1636）及其友人们建立文人画传统
之前，并没有另一套系统理论与之抗衡。董其昌对其后的艺术论
著和艺术风格的影响具有支配地位。苏轼和董其昌都是多方面的
天才，他们身居高位，声名显赫，生前身后皆名满天下。他们是
某些方面最具影响力的意见领袖，因此他们的思想难免会影响其
他士人。苏轼提出了士人画（scholars' painting），而董其昌详尽讨论
了文人画（literati painting）i 的传统，因此，研究文人艺术理论自然
当以苏始而以董终。这种大跨度的时代研究固然会导致简单化，
但宏观的视角却可以使我们看清历史发展演变，并且梳理出潜在
的因袭体系。

中国美术史家滕固为文人画下了最宽泛的定义，他列出了

i 译者注：虽然苏轼最早提出的是"士人画"，但在本书作者看来，"士人画"和"文人画"是同一概念的不同表述。故后文将 scholars' painting 和 literati painting 均译为"文人画"。

三种特征：（1）艺术家是士大夫（scholar-official），与画工有不同；（2）艺术被看作士人闲暇时的一种表现方式；（3）文人艺术家（scholar-artist）的艺术风格与院体画家（academician）不同。第一点是谈艺术家和绘画本身的地位，可以从六朝和唐代引例佐证；第二点涉及美学理论，可以用吴镇（1280—1354）的论述来说明，吴镇阐述了始于宋代的艺术探讨；第三点是讲风格，明代晚期的著作为它下了定义。

还有一些相对简单的定义。如青木正儿（Aoki Masaru）主张文人画是业余艺术。像滕固在第一点中指出的那样，青木正儿关注画家的身份。高居翰详尽阐发了第二点，因为他关注文人理论。他认为这种理论中有两个基本概念：

1. 一幅画表现出的品质主要由创作者的个人修养以及他所处的环境决定。

2. 一幅画所表现的内容能够部分或全部地独立于其再现的内容。[1]

高居翰定义的第一部分肯定是文人观点的核心所在。如高居翰所示，很早以来，中国的文学、书法、音乐等各类艺术形

（2）

[1] 滕固对这些定义分别进行过阐述，参见《唐宋绘画史》（北京，1958），71-72 页；青木正儿，《中华文人画谈》（东京，1949），18 页；高居翰，《吴镇：中国十四世纪一位山水及墨竹画家》（Wu Chen, A Chinese Landscapist and Bamboo Painter of the Fourteenth Century）（此后简称《吴镇》），博士学位论文，密歇根大学，1958，13 页。

式就十分强调艺术家的修养。绘画在宋代被视为一种媒介，高尚的人通过它表现自己的思想感情。[1] 然而，第二点却依据于一些可疑的解释，不适用于通常的宋代文人理论。高居翰发展的理论是，艺术家通过笔墨以及绘画本身来表达的是他的思想情感，而不是再现事物。然而，这种观点更适用于元代，因为元代作者把绘画只看作情感表现的途径。认为宋代评论家相信抽象形式本身的表现力，这个看法大可质疑。一般来说，他们认为艺术的基本功能还是再现。[2] 这个问题后面还将深入讨论。

　　以上三类定义中的第一类，即滕固的概括对我们最有帮助。他的三个定义的排列顺序将文人画进化的阶段显示得十分 （3）

[1]　郭若虚阐述的这个观点，由费衮和朱熹再次阐述，参见高居翰，《吴镇》，49页；高居翰，《中国绘画理论中的儒家因素》（Confucian Elements in the Theory of Painting），收入芮沃寿（Arthur Wright）主编的《儒教》（The Confucian Persuasion）（斯坦福，1960），139页。苏轼在欣赏前人诗或书法时，他的意识中常常出现早期的作者，但是当他欣赏同的绘画时，他的印象显然来自对事物的再现：参见高居翰，《吴镇》，24、64；对照第62页的注释1、注释2。

[2]　参见高居翰，《吴镇》，44页；比较第236条引文。在61页高居翰的陈述中，宋代艺术家根据转化或改变的要素来考虑把自然描画为艺术；然而，他对这一理论的特别阐释也可以作其他方面宽泛的理解。因此，晁补之看来并不强调自然变形的重要性，黄庭坚没有坚称要转化客观对象，董迪也不反对描摹外形：见第30、86、106条引文；分别对比高居翰，《吴镇》，68、56、30页。进一步看，两位书法家张怀瓘和卫恒并没有宣称，感觉是如此微妙，以至于无法用语言表达，只能由书法线条来传送：参见第90条引文和第二章第85页注释1；对比高居翰，《吴镇》，47页；以及高居翰，《中国绘画理论中的儒家因素》，第126页。

清楚。众所周知，文人作画始于汉代，到了唐代，有相当一部分艺术家跻身仕途，所以张彦远说只有贤人高士才能成为优秀画家。[1] 一些为后世文人艺术家采纳的题材也产生于这一时期，比如关于田园的诗意表达，像王维（699—759）的《辋川图》，还有张璪的水墨树石。唐代官员和画工在题材风格方面还没有明显分化。文人艺术理论出现于宋代，它反映出向一种新的绘画形式的转化，但还没有从风格上进行定义。文人画家此刻意识到了他们作为精英群体应起的作用，他们倡导的艺术与诗歌和书法紧密相关。他们首先是一个社会阶层，而不是具有共同艺术目标的一群人，因为他们处理的是不同的题材，以不同的风格作画，其中某些风格直接源于早期的传统。当然，他们的作品被后世的文人画家奉为圭臬，最终一些特殊的绘画类型被视为文人题材。然而，在山水画领域，这一观点到明代才确定下来。那时，文人们追忆元代大师的成就，开始用风格术语来定义文人画。因而我们关注到这样一种艺术形式，它首先在某一社会阶层里进行实践，继而缓慢进化为一种风格传统。既然艺术家的地位很早就是重要的事情，文人绘画的概念为何不早不晚恰恰出现在宋代呢？

[1] 参见青木正儿，《中华文人画谈》，12-13 页；艾惟廉（William Acker），《唐及唐以前中国绘画史文献》（ *Some T'ang and Pre-T'ang Texts on Chinese Painting* ）（莱顿，1954），153 页。

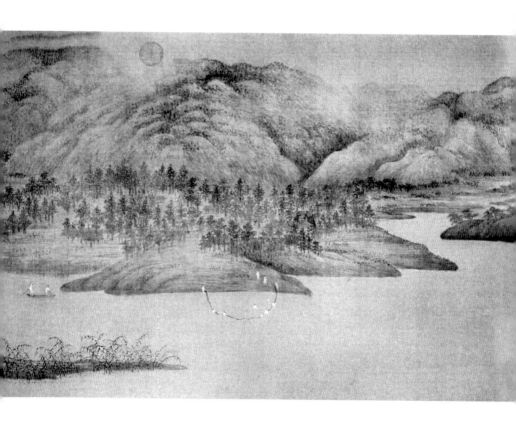

五代　董源
《潇湘图》（局部）
北京故宫博物院

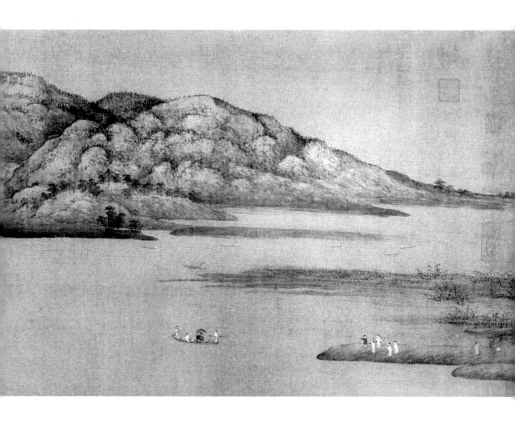

在中国，一个有抱负的人想要成就功名只有一条道路，就 (4)
是出仕做官，随之而来的就是特权和威望。封建世袭贵族在唐代
仍强而有力，官员一般都出自名门望族。直到宋代，士人阶层才
第一次获得社会权力，他们可以单凭功绩得到高位。这个时代，
科举定期举行，有才干的人常以此获得官爵。宋初重臣如赵普
（916—992）ⁱ、吕蒙正（卒于1011）ⁱⁱ均出身布衣，11世纪文坛泰斗
欧阳修（1007—1072）起于寒门 [1]。此时的高官往往是著名学者、
作家、诗人，一种道德严肃性弥散到所有文化形式之中。宋代的
士大夫形成了功勋卓著的显贵集团，它和唐代的世袭贵族统治大
相径庭。正是这些文人确定了这个时代的文化基调，创造了新的
散文、诗歌、书法风格。在这种氛围下，苏轼开始思考一种特殊
类型的绘画——文人画，这并不足为奇。

11世纪晚期，一群著名的士大夫开始对绘画产生兴趣。苏
轼和黄庭坚（1045—1105）是这一时期的诗坛领袖。他们俩也是北

i　　译者注：据《宋人传记资料索引》，赵普的生卒年为922—992年。

ii　　译者注：据《宋人传记资料索引》，吕蒙正的生卒年为946—1011年。

[1]　吉川幸次郎（Kōzirō Yoshikawa）强调这一时期新的社会环境，《宋诗概说》（*An
　　 Introduction to Sung Poetry*），哈佛燕京学社系列专著第17号，华兹生（Burton
　　 Watson）译（剑桥，马萨诸塞，1967），49-50、61-62页。

宋著名书法家，能与他们相提并论的只有米芾（1052—1105）[1] i
和稍早时期的蔡襄（1012—1067）。这个以苏轼为中心的群体还
包括三位著名画家，分别为文同（1019—1079）ii、李公麟（1049—
1105）iii 和驸马王诜（生卒年不详）iv。苏轼在这群人中最为重要，
因为他身居高位，而且是保守派领袖之一，反对改革家王安石
（1021—1086）的政策。苏轼天赋异禀，喜好结交朋友，他的人格
也深远影响着他的朋友们，在热衷绘画创作和评论的文人中，
（5）他是核心人物。[2] 当他因为持保守政见遭贬时，他在逆境中的态
度使他成为后人的榜样。就绘画而论，文同、李公麟和米芾的艺
术也许比苏轼更胜一筹，然而正是苏轼的声望，使得其他文人迅

[1] 米芾出生于皇祐三年十二月，按西方历法算应该是 1052 年年初。见翁方纲，《米海
　　岳年谱》，《粤雅堂丛书》卷 14，6803A 页。

i　译者注：据李裕民先生考证，米芾的生卒年为 1051—1108 年，参见《宋人生卒行
　　年考》。

ii　译者注：据《宋人传记资料索引》，文同的生卒年为 1018—1079 年。

iii　译者注：据《宋人传记资料索引》，李公麟的生卒年为 1049—1106 年。

iv　译者注：据翁同文《王诜生平考略》，王诜的生卒年为 1048—1104 年，见《宋辽金
　　画家史料》，423 页。

[2] 关于这一点，邓椿关于文人论画的名单是很有启发的。见他的《画继》卷 9（《王
　　氏画苑》第八卷），33a。里面还包括苏轼老师欧阳修，三苏父子，苏轼的门人和
　　朋友晁补之、晁说之兄弟，黄庭坚，陈师道（1053—1109），张耒（1054—1114），
　　秦观（1049—1100），李廌（1059—1109），米芾，李公麟。对于晦涩不明的名字
　　漫仕和月岩的确认，这里分别指鉴赏家李廌和米芾，见青木正儿和奥村伊九郎
　　（Okumura Ikurō）主编，《历代画论》（东京，1943），140 页。

速接受了文人艺术。纵观北宋时期，绘画一直是整个文人文化的一部分，不能与诗歌和书法分开。

从宏观角度看，11 世纪末，所有的艺术呈现出一种类似的趣味：新型的诗歌、书法、绘画都是由同一群人，即苏轼和他的朋友们所开创的。在散文领域，欧阳修复兴了韩愈的古文风格，坚持古典式的朴素，并得到门生们的追随。在诗坛上，简朴的文辞一扫晚唐及宋初宫廷诗的绮靡之风。俗语也被采用了，如苏轼说：**"街谈市语，皆可入诗，但要人镕化耳。"**[1] 欧阳修的朋友梅尧臣致力将这种新的简朴之风运用在自己的诗里，他说：

作诗无古今，唯造平淡难。[2]

这种平淡简朴绝不是枯燥，欧阳修评论梅诗时说：

文辞愈清新，心意随老大。譬如妖韶女，老自有余态。　（6）
近诗尤古硬，咀嚼苦难嘬。初如食橄榄，真味久愈在。[3]

依吉川幸次郎之说，这就是中国人所谓宋诗之"涩"，黄庭

[1]　吉川幸次郎，《宋诗概说》，39 页。

[2]　同上书，36 页。

[3]　同上书，36-37 页。

坚的诗尤以瘦硬的特质闻名。除了采用俗语之外，他还使用"硬语"，[1] 即奇字，因为这样具有奇拗的效果。以苏黄为奠基者的江西诗派将这种特色坚持了下去。i

在书法领域，蔡襄首创的新范式在苏轼、黄庭坚、米芾那里得到进一步发展。虽然他们的风格基础还是学习王羲之（303—379），但一种新范式逐渐出现并获得认可，这种范式不拘一格，仅仅出现在早期的信札里，如颜真卿的信稿 [2]。实质上，宋太宗（976—997 在位）在宫廷中倡导并在御书院里推行模仿二王的优雅书风，而新出现的自如风格正是为了反对这种刻意模仿。在四位文人书法家中，苏轼和米芾似乎最为主张以直抒胸次为目的，而不太在意美学上的完美，并极具个性。他们一旦转入绘画，便创造出新的表现形式，并造就了各自的风格。无疑，苏轼的枯木怪石写意画中的瘦硬，正是梅尧臣和黄庭坚诗中被人赞赏的东西。对这种直率随意的追求出现在 11 世纪所有文人艺术形式中：绘画、诗歌、书法。在诗歌和书法中尤为明显，这似乎最初是为了反对宋初宫廷的矫饰之风。

[1] 吉川幸次郎，《宋诗概说》，39 页。

i 译者注：一般而言，苏轼没有被看作江西诗派的奠基人。宋末，方回把杜甫、黄庭坚、陈师道、陈与义称为江西诗派的一祖三宗，《瀛奎律髓》卷 26，《评陈与义〈清明〉》。

[2] 参见《书道全集》（东京，1962），第十册，18—21、24—31、60—69 幅。

文人们并非没有意识到，自己在诗歌和书法艺术方面扮演
着革新者的角色，也许这正是潜藏在苏轼的士人画定义背后的意 （7）
识。他注重作品中的"士气"，而不是它的风格主题；这也显示
他和朋友们在实践一种新型的绘画。在苏轼看来，画是像诗那样
的艺术，应当作为闲暇时的一种自我抒发的方式。当这种态度在
北宋著作中出现，就标志着绘画已为文人阶层接受，得到了像诗
那样的上流艺术的地位。时至宋代，诗歌已不是科举考试的主要
内容，但仍是文人教育的基本部分。在中国，诗和书法是上流艺
术，是文人仕途生涯的资本，也是向朋友们展示才华的手段。像
诗一样，文人们也开始通过画作在社交聚会中互相唱酬。这在西
方没有出现类似的现象。西方典型的画家最初是工匠或职业艺术
家，他们为教会或赞助人的订单工作。到了 19 世纪，按照自己
方式作画的独立画家才出现。因此，自我表现在西方常被冠以浪
漫主义术语，艺术家们带着自己的创作材料孤独地奋斗。这与中
国宋代完全不同：文人画是作者显露个性的表现形式，但这些作
品常常是在朋友们饮酒聚会时创作的。

当然，这也是一种传统的作诗场合。我们知道，曹丕（187—
226）身边聚集着一群诗人，经常在魏廷的宴会上赋诗竞胜。在时
局不稳的六朝时期，文人们则选择在宫廷之外聚会。竹林七贤
是 3 世纪的文人中最负盛名的群体，他们不管政局动荡，在一起
饮酒、赋诗、清谈。4 世纪，王羲之和朋友们一起到山野郊游，

在兰亭边吟诗作对，作为曲水流觞游戏中的一部分。诗人间的友谊在唐代也很风行：其中以白居易（772—846）和元稹（779—831）的友谊最为著名。诗歌时常作为朋友间一种亲密的交流方式，而不是公开的表达；它仅为知己所作。一直以来，人们都认为知音是艺术最基本的要求；因此，传说音乐家伯牙听闻朋友钟子期的死讯，便摔碎了自己的琴。5 世纪早期的诗人谢灵运带着一群随从在山间漫游，却在诗中抱怨无人能分享他的感受。

（8）

绘画变为文人文化的一部分后，便与更早发展的诗歌逐渐比肩而行了。文同和苏轼便是第一对著名的艺术挚友。苏轼在文中提到，在文同眼里，只有苏轼能理解自己的画。在苏轼与文人们的交往中，绘画第一次扮演了重要的角色。传为李公麟所作的绘画《西园雅集图》中，表现了他们在王诜西园的聚会场面，沉浸于典型的文人式消遣中。在这个群体中，苏轼、米芾、王诜、晁补之（1053—1110）都懂得绘画，而只有李公麟正以陶潜（365—427）的《归去来辞》意境作画 [1]。这个动作意义深远，因为李公

[1]　据传米芾为《西园雅集图》作记，参见喜仁龙（Osvald Sirén），《中国绘画：名家与技法》（*Chinese Painting: Leading Master and Principles*）（伦敦，1955—1958）（此后简称《中国绘画》），第二册，44 页。梁庄爱伦（Ellen J. Laing）在《文人与圣人：对中国人物画的考察》（*Scholars and Sages: A Study in Chinese Figure Painting*）中，认为这场文人聚会也许并没有出现过，这一主题的原始绘画一定出现在后来的某个时期（博士论文，密歇根大学，1967，37-59 页）。

清　石涛
《西园雅集图》（局部）
上海博物馆

麟的绘画更胜诗歌和书法。当他的一个朋友去安徽赴任时，李公麟画了一幅《阳关图》表示送别，画面表现了王维的《渭城曲》。这写有两行诗的画，便取代了以诗别友的惯例。通常这类送别的宴会在路旁的驿站举行，并吟出赠别的诗歌，或许此画正是在同样场合下画出的。《渭城曲》提到相似的场面，这也是李公麟所描绘的题材。这幅画由于其中的渔人樵夫而备受赞赏。渔人樵夫全无分别时的忧伤，展现出对世俗情感的超脱。通过这种方式，李公麟给予友人恰当的临别劝慰，这种劝慰以往蕴含在给友人赠别的诗作中。张舜民（约 1034—1100）是学者、诗人，也是一位画家，他描述起李公麟的这幅画作时，提到它替代了通常的赠别诗：

1

全书外侧数
字为原书中
引文编码。

古人送行赠以言，李君送行兼以画。[1]

（9）

这是对此类事例的最早记载，也是诗画相互联系的具体事例，并在后世文人的艺术中相继出现。《阳关图》是一幅广受欢迎的作品，苏轼、黄庭坚和苏轼的弟弟苏辙（1039—1112）都曾在上面题诗。那个时代，朋友群体开始围绕一件艺术品写诗鉴赏，

[1]　张舜民，《画墁集》（《知不足斋丛书》第二十二集），卷 1，11b。

而且每一首诗韵脚一样。[1]

苏轼常在与朋友饮酒时即席作画，他的诗作也往往以这种方式奔涌而出。有一次他去拜望米芾，笔墨纸砚和酒已在桌上备好，他们相互写诗唱和，通宵不辍。米芾告诉我们苏轼如何作画：

> ……初见公，酒酣，曰：君贴此纸壁上，观音纸也。即起作两枝竹，一枯树，一怪石。[2] i

2

在一首著名的诗作里，苏轼向主人郭祥正表示歉意，自己到主人家作客，饮酒后把竹石画于主人家白墙上。ii 黄庭坚曾描述过苏轼在聚会上的典型状态；他酒量有限，几杯酒下肚就酣然

[1] 这种文学游戏在当时颇为时兴。苏辙写诗赞扬李公麟所藏韩幹的《三马图》，苏轼、黄庭坚（两次）以及苏轼的朋友王晋卿皆跟着苏辙的诗韵来写诗。这次著名的雅事可见于孙绍远的《声画集》（《楝亭十二种》）（上海，1941），卷 7，7b、8b-10a、11a-b；也见于青木正儿，《支那文学艺术考》（*Shina bungakugeijutsukō*）（东京，1942），282-285、290 页。

[2] 米芾，《画史》（《王氏画苑》第十卷），16a。

i 译者注：此处原引文有误，原引文为"郎起作两竹枝"，应为"即起作两竹枝"。据《画史》明津逮秘书本改。

ii 译者注：此诗为《郭祥正家醉画竹石壁上郭作诗为谢且遗古铜剑》，"空肠得酒芒角出，肝肺槎牙生竹石。森然欲作不可回，吐向君家雪色壁。平生好诗仍好画，书墙涴壁长遭骂。不嗔不骂喜有余，世间谁复如君者。一双铜剑秋水光，两首新诗争剑铓。剑在床头诗在手，不知谁作蛟龙吼。"

入睡，不一会儿他霍然而起，奋笔书画[1]。有一次，苏轼被锁在
考试大殿里批改考卷，作为消遣，他和李公麟合作画了一幅竹石
牧牛图，黄庭坚又加上了一首戏谑诗。另一幅苏李合作的画叫
《憩寂图》，典出杜甫（712—770）的一句诗[i]，苏轼、苏辙和黄庭　（10）
坚都在画上题了诗[2]。这种合作绘画的探索类似于文学游戏，游
戏里每个人作一联诗，这种游戏精神也体现在这些绘画的题诗和
题跋上。

　　这种艺术类型和唐代文人艺术大不相同。张璪画树石可以
自由运笔，但他的作品显然要经过一段时间的酝酿才能完成[3]。

[1] 参见林语堂，《苏东坡传》（纽约，1947），277 页。

[i] 译者注：此句见杜甫七言古诗《戏为韦偃双松图歌》，"松根胡僧憩寂宴"。

[2] 黄庭坚在《竹石牧牛图》上的题诗已由华兹生翻译，参见吉川幸次郎，《宋诗概
说》，125 页。这六人参与《憩寂图》的事迹见于一系列题跋和诗作，可见于苏轼
的《东坡全集》（眉州三苏祠刻本），1832）卷 65，10b-11a。杜甫的诗作，见杜甫
的《分门集注杜工部诗》（《四部丛刊》）第七册卷 16，20a；也参见查赫（Erwin
von Zach）的《杜甫诗集》（Tu Fu's Gedichte），哈佛燕京学社研究第八卷（剑桥，
马萨诸塞，1952），卷 7，32 页。

[3] 据说张璪可以用秃笔以及手指在丝绢上作画，但是另有一则轶事，里面记载了他
的作品被打断，由此可以判断，他预先构思大体布局，然后再完成细节。见索珀
（Alexander Soper）翻译，《郭若虚的〈图画见闻志〉》（华盛顿，1951），81 页。
（译者注：此则轶事应为《图画见闻志》所载"建中末，曾于长安平康里张氏弟画
八幅山水障，破墨未了。值朱泚之乱，京城搔动，璪亦登时逃去，其家人见在帧
仓，忙掣落此障，最见璪用思处"。）张璪似乎也在作品上着色；参见艾惟廉，《唐
及唐以前中国绘画史文献》，157 页。

宋代院画家郭熙尤其讲究幽居独处和凝神静气。他要求窗明几净，焚香左右，澄澈心怀，他也赞同登高作画。[1] 郭熙是职业画家，他的作品尺幅较大，采用大量复杂技巧创作。苏轼的即兴之作看起来仅仅是快速写意，是其蓬勃天性的自发表现。他本能地认为创造力就是瞬间的能量爆发，[2] 这也许是他唯一可以驾驭的绘画类型。李公麟更像个真正的艺术家，他能创作出精心布局且极具技巧的作品，也能在朋友聚会时即兴挥毫，从他与苏轼的合作以及他在《西园雅集图》中的动作就可以判断。李公麟以白描风格作画，因此他的作品也很像素描，可以很快完成。后来的文人画家如沈周（1427—1509）和文徵明（1470—1559）也在社交场合为朋友作画，他们的画作常常描绘出文人们饮酒品茗的场景。作品技巧简单，可以顷刻间完成，但他们的作品还是超出了粗略速写的水平。从那时起的，朋友间翰墨往来成为了文人聚会交往的惯例。据说莫是龙（卒于1587）[i] 曾在友人面前完成了一幅出

（11）

[1] 坂西志保（Shio Sakanishi），《林泉高致》（*An Essay on Landscape Painting*）（第四版），（伦敦，1959），37、52 页。

[2] 这一点由马尔奇（Andrew March）进一步阐发，《苏轼（1036—1101）的山水观》（*Landscape in the Thought of Su Shih*（1036—1101）），博士论文，华盛顿大学，1964，80、90、117 页。

i 译者注：据张连《南北宗论刍议》，莫是龙生于嘉靖丁酉年，卒于万历丁亥年，其生卒年为 1537—1587 年。

北宋　李公麟
《五马图》(局部)

色的画作，于是大家争执着谁可以拥有这幅画。[1]从这些轶事来看，这一行为由苏轼开创先河，后来被性格迥异的文人们继承并发扬，而创作出的这些作品并不仅仅是速写。

这种高雅艺术更适宜一种特殊的鉴赏方式。在社交聚会中，当一位友人创作出一幅画，会被其他人看作是他人格和时代环境的反映。每当名士作画，他的朋友又题跋其上。后人把这看作历史的遗珍，并感慨艺术家的离去。对中国文人来说，鉴赏作品不仅是理解画家的风格，更是要见画如见其人。如同诗歌书法，文人们的风格定义更注重人格价值，而不仅仅是纯粹的艺术价值。在书法领域，当一个人选择古代书法大家作为自己的楷模时，很重要的原因是钦慕他的品格。无疑，苏轼敬佩颜真卿，不仅由于颜真卿的书法，也由于他的道德品质。比之吴道玄的作品，苏轼更偏爱王维的画，一定是王维诗人的身份影响了苏轼的喜好。从苏轼的时代开始，中国艺术史上最重要的人物都不仅仅是画家，他们也是政治家、学者、作家、书法家或仁人君子，因为绘画以外的才能而驰名。就赵孟頫（1254—1322）和董其昌而言，

[1] 参见喜仁龙，《中国绘画》，第四册，19、126、155、190 页；吴纳逊（Nelson Wu），《董其昌（1555—1636）：无心政事，热衷艺术》（"Tung Ch'i-ch'ang（1555—1636）：Apathy in Government and Fervor in Art"）（此后简称《董其昌》），收入芮沃寿和崔瑞德（Denis Twichett）主编的《儒家人格》（Confucian Personalities）（斯坦福，1962），270-271 页。

（12） 他们在书法上的威望使他们在文学之士中居于领袖地位。北宋之后，这些特殊才能似乎导致了人们接受文人画。文人艺术理论又是如何反映出这类绘画与诗歌书法的紧密联系呢？

11世纪文人论及艺术时，出现一种新观点：他们力图使绘画适合于文学模式。文学中受到赞赏的特质也用来评价艺术。要了解这种现象的原因何在，关键要懂得绘画一直处于地位颇低的技艺阶层。苏轼谈到善画墨竹的挚友文同时说：

> 与可之文，其德之糟粕也；与可之诗，其文之毫末也；诗不能尽，溢而为书，变而为画，皆诗之余。其诗与文好者益寡，有好其德如好其画者乎，悲夫！[1]

3

在这种基于儒家论调的看法中，一个人的品格比他留存下来的遗迹作品更重要。文章用来治世，当然比表达个人感受的诗歌更有地位，而书画用以表达诗的未尽之意。在诗书画三种依赖笔和墨的艺术中，画最不重要，但它被纳入这个系列，说明画最终获得承认，成为个人的一种艺术表达形式。

也许，我们能最深入把握的宋代文人观点，就是上面苏轼

[1] 《苏东坡全集》卷21，12b-13a。最后一行典出自《论语》的"吾未见好德如好色者也"，理雅各（James Legge），《中国经典》（The Chinese Classics）（第二版）（香港，1960），第一册，222页。

对画与其他艺术形式之间的联系的强调：绘画被认为像诗歌和
书法那样反映出作者的品格。从一开始，诗歌和书法就被视为作
者天性的镜子。在唐代，人们认为书和画是同源的，时至南宋中
叶，赵希鹄在技法基础上将二者简单等同起来。在这条发展线索
中，两个最重要的环节形成于 11 世纪晚期：一是认为绘画反映
了艺术家自身；二是画与诗得以进行比较。关于第一点，郭若　（13）
虚在《图画见闻志》中谈到"气韵"时提及，后来米芾之子米友
仁（1086—1165）也曾表述过。这显示绘画理论出现了一个根本性
的变化，从唐及唐以前注重再现转变为强调艺术家的作用。到了
元代，用以评价人格的术语开始定义艺术风格。[1] 第二点，画可
以与诗比较，这是苏轼及其友人的独特贡献。以上两个基本观念
是文人艺术观的核心，必须详加研究。它们在某种程度上相辅相
成，并能够互相阐发，充分展示了文学理论对艺术论著的影响。
下面的部分我们将探究它们的起源与内涵。

宋及宋以前的再现观

　　早期的中国绘画主要是一种插图艺术，经过逐步发展才成
为像书法或诗歌那样的艺术样式，按照作者的品质来评价。唐

[1]　参见第 201 条引文中汤垕的评论。

代及唐以前，作者们一般关心如何忠实再现。在元代文人的著作中，绘画被看成一种自我表现方式，如同书法那样，绘画再现的一面被贬低了。这种看法在元代文人那里得到了很大发展，但在它们的宋代同行那儿却还仅仅是暗示。然而一种新的观点确实在宋代形成，艺术家起着阐释者的作用。这在苏轼文人圈之外已经初现端倪，但可以把这些看作苏轼思想的必要背景。若要了解文人对待绘画的态度的这一转变，首先要审视早期的一些文献。

宗炳（375—443）的观点就是唐以前绘画观的一个例子。在《画山水序》中，他写道：

（14）
> 是以观图画者，徒患类之不巧，不以制小而累其似，此自然之势。如是嵩华之秀，玄牝之灵，皆可得之于一图矣。夫以应目会心为理者，类之成巧，则目亦同应，心亦俱会。应会感神，神超理得，虽复虚求幽岩，何以加焉。[1]

4

艺术家的主要任务是创作出一幅忠实于自然的摹制品。早期的山水画家被视觉图像的联想力震惊，本能地把这理解为对外形的再现。值得注意的是，昆仑之大，笔法也能够将高大的

[1] 张彦远在《历代名画记》的宗炳的传记里引用了这段话，《历代名画记》卷6（《王氏画苑》第三卷），21b。嵩山和华山代表了一般意义上的高山，如同宗炳的道家术语"玄牝"代表了山川之灵。"嵩"字在《王氏画苑》的版本里印刷有误。

山势在一小幅丝绢上再造出来。画家的宗旨是巧妙地再现，若得到成功，观者在画前的感受也就如临真实的山水。宗炳的论述不易翻译，因为它暗示了某些形式的精神类同。有时他似乎认为除了"神"，即精神或灵感之外，宇宙中有一种活跃的精神准则在起作用，是观者的一种应会。上文引用可能不太完整，请继续看：

> 又神本亡端，栖形感类，理入影迹，诚能妙写，亦诚尽矣。[1]

5

总之，这段话的主要意思是，艺术家都应该注重令人信服

[1] 《历代名画记》卷6（《王氏画苑》第三卷），21b。老一辈学者常常过于强调某些画论中的精神方面：包括宗炳的《画山水序》、王微（415—443）的《叙画》，以及谢赫的《古画品录》。比如滕固就是一个例子，参见《中国唐宋绘画艺术理论》（*Chinesische Malkunsttheorie in der T'ang-und Sungzeit*）（柏林，1935），7-11页。稍晚一些的学者高居翰强调这些作品中的才智修养，参见《吴镇》，6-10页；《中国绘画理论中的儒家因素》，119-120页；《六法及如何解读它们》（"The Six Laws and How to Read Them"）（《东方艺术》第四期（1961）），281-372页。然而，就上面所翻译的（第4条引文）段落来看，宗炳只是讨论如何来看待绘画，并不是如高居翰所翻译的那样：艺术家把对自然事物的感受融进作品，并以此影响着观者。对王微文本的翻译明显是以简略的形式来陈述的，相比宗炳的《画山水序》，有着更多的错误之处。参见俞剑华，《中国画论类编》（北京，1957），585页。最重要的包含着"灵""形""心"的语句基本上没有翻译。在下面的讨论里将对谢赫六法进行初步的解读。

的再现。

（15）　　这一时期的顾恺之也注重肖像的逼真。他认为自己的艺术
诀窍在于点睛："传神写照正在阿堵之中。"[1] 或许在这种陈述背 　6
后，顾恺之感受到绘画具有一种神奇的可能性，即图像能够全然
表达出事物自身。不过，当苏轼引用顾恺之的"传神"时，他谈
的是传达人的个性。在苏轼看来，肖像画家要跟相面术士一样观
察人。[2] 顾恺之也曾说他为一个人的面颊上添了三根毛，整个画
面就精彩殊胜了。[3] 通过这种技巧，艺术家捕捉到了对象的内在
生命，创造出令人信服的形象来。

　　唐代的张彦远引申了书画鉴赏家的一个颇为深奥的观点：

　　　夫象物必在形似，形似须全其骨气。骨气形似，皆本
　　于立意而归乎用笔。[4]　　　　　　　　　　　　　　　　　7

　　在张彦远看来，绘画的技巧也就是书法的技巧，艺术家用
笔的技术最为重要。但他从未怀疑，绘画的目的在于逼真地再现

[1]　张彦远，《历代名画记》卷 5（《王氏画苑》第三卷），9b。

[2]　参见苏轼，《经进东坡文集事略》（《四部丛刊》）第九册，卷 53，4b-5b；也参见
　　第二章 59 页注释 1。

[3]　参见张彦远，《历代名画记》卷 5（《王氏画苑》第三卷），9b。

[4]　艾惟廉，《唐及唐以前中国绘画史文献》，149-150 页。这一段以及下一段引文对艾
　　惟廉的翻译做了修正。

自然。因此，他对早期绘画的风格形式作了过于简单的解释：

8　　　　　故古画非独变态，有奇意也；抑亦物象殊也。[1]

张彦远对 6 世纪早期肖像画家谢赫六法的讨论，正是基于这种看法。

谢赫六法的第一法"气韵生动"是中国文人画理论的基石。不同时代对它有不同解释，这可以作为绘画观念发生根本变化的指南。张彦远用 9 世纪中叶的术语为我们定义了谢赫的第一法：

　　　　　至于台阁树石，车舆器物，无生动之可拟，无气韵　（16）
　　　　　之可俦，直要位置向背而已。顾恺之曰：画人最难，次山
9　　　　水，次狗马。其台阁一定器耳，差易为也。斯言得之。[2]

据上文来看，在唐代"气韵"仅适用画中有生命的影像：文中提到了树石，似乎说明山水不属于这一范畴。人和动物的"气"类似希腊人所谓"元气"（pneuma），也就是"生命的呼吸"。它也可以定义为蕴涵在人天性中的生命力。[3]"韵"，也就是"言

[1]　艾惟廉，《唐及唐以前中国绘画史文献》，150 页。

[2]　同上书，150-151 页。

[3]　林语堂在《苏东坡传》（137 页）中把"气"用来描述人格。它作为生命活力的含义，
10　　来自项羽一句著名的诗："力拔山兮气盖世"（《史记》卷 7，0032c 页）。

外之意"，在这里起着运动力的作用："神韵"在下面的引文中可解释为"精神灵性"。在精神性方面，"气韵"比它内涵窄些；而就生命力而言，"气韵"的内涵更加宽泛，因为它涵括了个人性格。

张彦远继续说：

> 至于鬼神人物，有生动之可状，须神韵而后全。若气韵不周，空陈形似，笔力未遒，空善赋彩，谓非妙也。故韩子曰：狗马难，鬼神易；狗马乃风俗所见，鬼神乃谲怪之状。斯言得之。[1]

11

张彦远珍视人物和鬼神画中的生命感。谢赫六法中的第三、四法讲求在造型和色彩上与自然相似，它们不如第一、二法，即气韵生动和骨法用笔那么重要，在创作真实再现的绘画时必不可少。上面对韩非子观点的引用，意在说明要把人们熟悉的事物画好反而是困难的。张彦远不仅想要说明优秀作品应当生动且笔法遒劲，[2] 他更想说明，无论描绘人、动物还是鬼神，都更应该描绘出造型中的生命力，而且还要体现出用笔结构。上面引用的第一段张文中，张彦远使用"气韵"显然仅限于画中的人

（17）

[1] 艾惟廉，《唐及唐以前中国绘画史文献》，151 页。

[2] 张彦远确实把"气"用来描述绘画的美学效果——"所以全其神气也""真画一划见其生气"（同上书，177、183 页），而不是用"气韵"。

物和动物。在引文的最后一段，可以看到张彦远对谢赫第二法的解释：如果不是为结构布局服务，为什么笔力会超过赋彩？如艾惟廉所注意到的，骨法的一般意义是"骨头排列的方式"或"骨骼的结构"，它是个相面学术语。一些学者则考虑它适用于整体构图。[1]这一理论很容易被排斥，因为谢赫的第五法"经营位置"更接近于西方的构图观念。如张彦远所说，这是绘画的基本部分。不过，与其说他注重整体构图效果，不如说是注重个体造型以及它们的彼此联系。涉及单个形象时，骨力用笔很可能是值得重视的，它可以传达恰如其分的内在结构感，同样也可以暗示性格。[2]

　　虽说张彦远能够用书法术语讨论艺术风格，但在他看来，绘画在本质上仍然要传达出外部现实的形象，画家的目标仍是可信的再现。没有理由认为三个世纪前谢赫的看法与之有很大差别。谢赫六法主要还是艺术家用以描绘逼真形象的方法；在谢赫的论断中，首要的是传达一种生命感。如果第六法可看作是讲求形象逼真，也就是传达对象的具体特征，而不是摹写早期绘画，　　（18）

[1] 艾惟廉，《唐及唐以前中国绘画史文献》，33-34 页。

[2] 有一段陈述似乎支持对于第二法的阐释，见岛田修二郎（Shūjirō Shimada），《逸品画风》（1）（Concerning the I-p'in Style of Painting I），高居翰翻译，《东方艺术》第 7 期（1962），69 页。关于近期对"骨法"背景的讨论，见长广敏雄（Toshio Nagahiro），《汉代艺术中的肖像画》（Portraiture and Figure Representation），收入《汉代画像的研究》（The Representational Art of the Han Dynasty），京都大学人文研究所报告（东京，1965），10、124-126 页。

那么毫无疑问，可以将谢赫六法看作创作艺术作品的有效方法。从上下文来看，当张彦远提到第六法时，可以看作是指相似性，下来一句是以"**然今之画人，粗善写貌**"[1]开始的。毕竟，我们要知道谢赫是一位肖像画家，那个时代的大部分画家注重的是人物画。[2]

12

上面讨论唐代及唐以前的作者的观点，他们都认为绘画的主要功能是再现。然而，仅仅形似是不够的，画家还要传达出生命体的生命感，这才是绘画中最困难的一面。随着时代发展，真

[1] 艾惟廉，《唐及唐以前中国绘画史文献》，152 页。进一步来看，一位 11 世纪早期的作者黄休复把六法定义为"写真"，即"描绘出形似"，参见高居翰的《六法》，380-381 页，第 25 条。

[2] 这是方志彤（Achilles Fang）博士对谢赫六法的概括性解释。早期学者泷精一（Taki Seiichi）对第一法的看法与此大体相同，见《古画品录和续画品》（The Ku Hua-P'inlu and Hsuhua-P'in I），《国华》338 期（1918），6 页。他认为在谢赫的时代，人物画是居主导地位的，顾恺之的"传神"与谢赫六法并没有什么不同，而且"气韵"就如同"神韵"，应该是对君子个性的描述。后一观点遭到索珀的辛辣反驳，见《谢赫的前二法》（The First Two Laws of Hsieh Ho），《远东季刊》第 8 期（1949），422 页，第 27。然而，我们应当重新考量泷精一的观点。用不同的术语来描述同一现象是常见的。"气韵"似乎与"神韵"以及后来张彦运用的"风韵"意思接近，只是"气韵"既常用于形容动物，也可以用来形容人物和鬼神，并不需要像泷精一那样把它与"意境"的微妙精神，也就是"精气"相联系。参见泷精一，《古画品录和续画品》，5 页；亚瑟·威利（Arthur Waley），《中国画研究导论》（An Introduction to the Study of Chinese Paingting）（伦敦，1923），73 页。许理和（Erik Zurcher）注释了谢赫时代一些描述个性的术语，《近期对中国绘画的研究》（Recent Studies on Chinese Painting），《通报》51 期（1964），380-382 页。

正的艺术家不再把形似看作自己的宗旨，而是关注事物的真实天性或心境抒发。到了元代，关于绘画功能的观念最终改变了。绘画成为艺术家自我抒发的一种途径，如同很早以来书法所发挥的作用。绘画不再注重外在的世界，仅仅描摹事物的表面，而是走向了内心，反映画家的内在世界。元代文人如汤垕、吴镇、倪瓒（1301—1374）对艺术的态度，是我们将看到的最极端的表述。

到了宋代，在对"气韵"的新解释中可以看到这种转变的端倪。在宋代文献中，这一术语的运用基本不同于它的早期意义。绘画中依然珍视生命感，特别是在人物画中仍然受到重视，但却用别的术语来表述了。南宋批评家赵希鹄清楚地表达了这一点： （19）

13　　　　　人物鬼神生动之物，全在点睛，睛活则有生意。[1]

像顾恺之一样，赵希鹄强调点睛：上文中的"生意"似乎与张彦远的"气韵"相等同。表达画中之物的生命感仍然是必要的，但宋以前"气韵"的含义在这里似乎已经消失了。这一术语这时可用于评价山水画及绘画整体。有一种看法认为，它甚至可以在笔墨的运用中产生。[2]

[1] 赵希鹄，《洞天清录集》（《美术丛书》初集第9辑），28a。

[2] 参见童书业，《唐宋绘画谈丛》（北京，1958），21页；也参见青木正儿，《中华文人画谈》，33-35页。

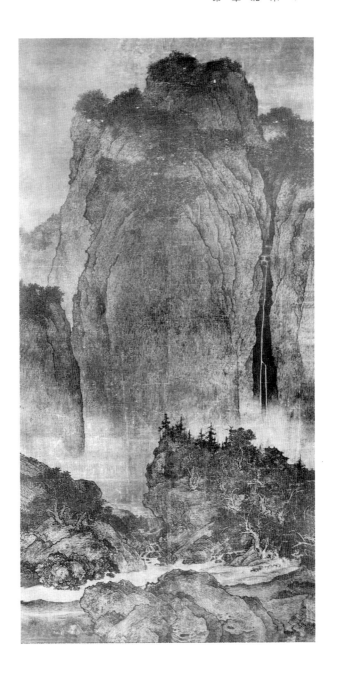

北宋 范宽
《溪山行旅图》
台北故宫博物院

郭若虚在《图画见闻志》中对"气韵"作了最重要的新解释：它反映了画家的天性，这天性仅仅来自与生俱来的才华。郭若虚认为最伟大的作品是文官或隐士们创造的，他们在作品中表现了自己高尚的情愫，因此"人品既高矣，气韵不得不高……"[1] 郭若虚进一步写道："凡画必周气韵，方号世珍。"[2] 这里，"气韵"似乎是一件成功作品所创造的氛围，但它总是被看作画家天性的表达。郭若虚接着论述了押字之术，通过它可以判断一个人的性格和命运，它被称为"心印"（mind seals），就是心灵的痕迹以及我们内在的深层次意识。书法和绘画也是心灵的印痕：

> 押字且存诸贵贱祸福，书画岂逃乎气韵高卑。夫画犹　（20）
> 书也，扬子曰：言，心声也；书，心画也，声画形，君子
> 小人见矣。[3]

艺术家的品质可以在其绘画和书法中呈现；艺术家的天性则在"气韵"中得到反映。

这种观念较早见于论诗的一段话中，它可能影响了郭若虚。6 世纪《文心雕龙》的作者刘勰认为，文学风格取决于人的天性：

[1]　郭若虚，《图画见闻志》，卷 1，12a。我的翻译与索珀有所不同。

[2]　同上书，卷 1，12b。

[3]　同上书，卷 1，12b-13a。

才力居中，肇自血气，气以实志，志以定言，吐纳英
华，莫非情性。[1] 17

"气"，是"生命的呼吸"，或"作为人天性一部分的生命
力"。"气"使得"志"，也就是"目的"或"愿望"有了动力。
依照《诗经》的说法，它被表现出来即是诗歌。[2] "风"，也就
是"文学作品中的情感挥发"，在刘勰文中的下一部分《风骨》中，
他认为"风"与"气"和"志"有关。刘勰还引用了曹丕对"气"
的看法："**文以气为主，气之清浊有体，不可力强而致。**"[3] 在《论 18
文》中，曹丕用歌咏中的引气来比较文章之"气"，对自己的思
想加以解释，指出"气"不能彼此相传。这种"气"和郭若虚的
"气韵"十分相似：它是艺术作品中最重要的方面，气质有别，
且不可传授。谈及具体作家时，曹丕也提到了"气"。在这里，
（21）似乎作品之"气"基本成了作者之"气"。例如他说："**徐幹时有
齐气**"；[4] 就是说，他作品显现出来的气质与齐地之人相似。在 19

[1] 刘勰，《文心雕龙》（《四部丛刊》）卷 6，3b。刘勰对"气"和"志"的用法也许
 来自孟子；参见理雅各，《中国经典》，第二册，188-190 页。这里面"气"被翻译为"能
 量"或"激情天性"，是"志"的补充。

[2] 参见理雅各，《中国经典》，第四册，34 页。

[3] 刘勰，《文心雕龙》，卷 6，5a。

[4] 同上书；参见曹丕，《典论·论文》，收于《文选》卷 52。

曹丕那里，亦如在郭若虚那里，"气"被特别指出。他们二人眼里的"气"都反映出人的天性或高、或低、或纯、或杂。但是，它仍保留着生命力的蕴涵，这是一种天生禀赋，并或多或少在个人及其作品中得到反映。

郭若虚对"气韵"的解释或许取自曹丕对"气"的用法；无论如何，早期的文学批评认为文风与作者气质相符。类似观点也可以在书论中找到。就算在汉代，赵壹对草书时尚的批评中，也可以看到关于书法表现作者气质的观点。在张怀瓘看来，书法的主要美德便是从中可立即看出人的性格感情，**"文则娄言乃成其意；书则一字已见其心"**[1]。这种效果在书法中是自然而然的，在绘画中也理应体现出来。到了唐代，张彦远已经能够从绘画作品中见到杨炎的性格：**"余观杨公山水图，想见其为人，魁岸洒落也。"**[2] 张彦远与郭若虚的观点一致，认为只有不同凡响的人才能创作出优秀的艺术作品。[3] 不过，这种思想似乎与他的观念并不冲突，即绘画首要的功能是再现。

宋代一些评论家的观点起了变化，他们既接受传统的看

20

21

[1] 张怀瓘，《文字论》收于《法书要录》卷4（《王氏书苑》第二卷），53a。关于赵壹的思想，参见艾惟廉，《唐及唐以前中国绘画史文献》，6页。

[2] 张彦远，《历代名画记》卷10（《王氏画苑》第四卷），28b。

[3] 参见艾惟廉，《唐及唐以前中国绘画史文献》，153页。

法，又采纳新的解释。在作于 1167 年的《画继》中，邓椿讨论"传神"时，在张彦远和郭若虚的思想基础上进一步详尽阐释了"气韵"：

（22）
　　一者何也？曰：传神而已矣。世徒知人之有神，而不知物之有神。此若虚深鄙众工，谓"虽曰画而非画"者，盖止能传其形，不能传其神也。故画法以气韵生动为第一，而若虚独归与轩冕岩穴，有以哉。[1]

22

只有非凡之人能在画中捕捉"气韵"，只有他们能传达事物之神。这里邓椿没有解释谢赫第一法的意思，而是强调画家的作用，画家应该诠释出事物的内在特质。如上提到的"传神"，它是个用于肖像画的术语，就是说画家要竭力把握被画者的性格特征。当邓椿将它用于各种题材的创作时，就不是指单纯表现出肖像画中的性格效果，而是可以用于更抽象化的表达。到了明末，董其昌认为，如果一个艺术家蓄养"气韵"，就能传达山水的精

[1]　邓椿，《画继》卷 9（《王氏画苑》第八卷），33b。这一引文的最后两章，见罗伯特·杰·米德（Robert J. Meade），《两部十二世纪中国画论》（*Two Twelfth-Century Texts on Chinese Painting*），密歇根大学中国研究系列，第八卷（安阿伯，1970），54-73 页。

神。[1] 在这段话中，"传神"大概指事物自身的性质，而不是艺术家的观念。矛盾的是，画家的个人品质又成了最重要的东西。为了捕捉到自然界的意义层面，艺术家应该成为卓越的人，这种看法在苏轼的文章中强调过。毕竟，在理学的观念中，真理只能为有悟性的心灵所辨识。[2] 当卓越的心灵澄澈出自然影像，这比未经心灵解释的自然更加真实，这样艺术就呈现出了视觉世界的可信形象。这似乎是宋代评论家所要表达的意思。

诗画之较

在中国，绘画直到 11 世纪才成为一种时兴观念，并得以与诗相提并论。在西方，"姐妹艺术"的比较则出现于古典时期，又在意大利文艺复兴时期得以发扬，于是形成了"艺术学文学理论"的基础。在西方亦如在中国，这种比较有助于确立绘画作为一门（通识教育）文科的地位，也有助于强调画家的教养。此外，（23）由于没有专门讨论绘画的古代专著，诗歌理论便成了艺术批评借鉴的学说。画家和诗人最终得以处理同样的神话、历史或诗歌

[1] 参见第 76 条引文。

[2] 在朱熹的话里："故尽其心可以知性知天，以其体之不蔽，而有以究夫理之自然也。"狄百瑞（W. Theodore de Bary）主编，《中国传统的源头》（*Sources of Chinese Tradition*）（纽约，1960），554 页。

题材，而且绘画被视为文学的图解形式。[1] 除了这些东西方的一致性外，必须指出一些重要的差别。出色的中国文人画家是社会地位较高的人，因此在他们的艺术批评中，往往更加注重他们作为文学之士的派头。诗与画之间的区别在西方被反复提及，而在东方却不是这么一回事，可能由于这两门艺术在中国是用同样的材料进行创作——同样的笔、墨以及卷轴——而被紧密联系。然而，最复杂最根本的差别涉及两种文化对待艺术和自然的态度。在西方，诗与画常在绘画的写实主义时期被人比较。例如在文艺复兴时期，画是与视觉世界的文学描写相联系的，它被视为一门在精确度上堪与科学比肩的艺术。那时及后来一段时期，诗人们妒羡画家的描绘能力。[2] 中国画一贯追求诗的境界，而不是科学的形态。无论对绘画功能的评价怎样变化，大部分中国艺术评论家对形似保持一贯的低调评价。对他们来说，画就像诗一样，能

[1] 关于西方对于诗画之间联系的一般性讨论，参见李伦塞（Rensselaer W. Lee），《如诗般的绘画：绘画的人文理论》（"Ut Pictura Poesis: The Humanistic Theory of Painting"），《艺术通报》第 22 期（1940），197—203、235—242、261 页。钱锺书引用了一系列中国以及西方对这一主题的讨论，《中国诗与中国画》，收入《开明书店二十周年纪念文集》（上海，1946），157-159 页。也可参见青木正儿，《中华文人画谈》，105-157 页。

[2] 关于这种对比对西方诗歌和艺术理论的影响，参见哈格斯达勒姆（Jean Hagstrum），《姐妹艺术》（The Sister Arts）（芝加哥，1958），62、67-68、70、121、136-8ff。

够融会情绪与场景，通过艺术家的视域将主客体融贯为一。

对两门艺术的比较似乎源于文学理论。欧阳修在他的《六一诗话》中记载了梅尧臣对一首好诗的要求：

> 必能状难写之景如在目前，含不尽之意见于言外，然　（24）
> 后为至矣。[1]

梅尧臣把诗看作绘画式的描写，他的一首诗激发了欧阳修关于诗画密切关系的另一段评论。梅诗题在一幅《盘车图》上，欧阳修在议论此画的诗中对比了"意"和"形"：

> 古画画意不画形，梅诗咏物无隐情。
>
> 忘形得意知者寡，不若见诗如见画。
>
> 乃知杨生真好奇，此画此诗兼有之。[2]

从全诗的整体语境，特别是从最末一联可清楚看到，欧阳

23

[1] 吉川幸次郎，《宋诗概说》，78 页。

[2] 欧阳修，《欧阳文忠公文集》(《四部丛刊》) 第二册，卷 6，7b。第一句诗经常被单独引用来表示一个更具一般性的含义——"古画表意不表形"。沈括在讨论王维的《袁安卧雪图》时，似乎以这种方式来解读。参见沈括，《梦溪笔谈》(《津逮秘书》第十五集) 卷 17，2a-b。然而，按照上下文来解读欧阳修的诗句，应该是具体指这幅画和诗。我再次感谢方志彤博士的翻译。

修在讨论杨氏收藏的一幅特别的画，上面题有梅尧臣的诗。梅诗
将画描写得那样细致，能将场景以观者能理解的方式展现出来。
这幅画可能年代久远，如果没有梅诗的解释，其画面内容便不能
得到充分的理解。既然梅诗是对场景的直接描写，其描写必定相
当明确，比如奋力将盘车推上山坡。[1]这是对这两门艺术相当平
庸的一种等同。

（25）
　　欧阳修赞赏诗中图画般的想象。他的弟子苏轼说诗和画在
艺术形式上是相似的。这是他对王维题诗画的描述：

　　　　味摩诘之诗，诗中有画；
　　　　味摩诘之画，画中有诗。[2]　　　　　　　　　　　　24

　　苏轼在杜甫题韩幹马图诗的著名评价中说：

　　　　少陵翰墨无形画，韩幹丹青不语诗。[3]　　　　　　　25

　　这联诗反映了那个时代的流行说法，"**诗是无形画，画是有**

[1]　参见梅尧臣，《宛陵先生集》（《四部丛刊》第十册），卷 50，6b-7a。梅尧臣的诗和
　　欧阳修的诗共同出现在《声画集》，卷 6，15b-16b。

[2]　记录于赵令畤，《侯鲭录》（《知不足斋丛书》第二十二册），卷 8，9a。

[3]　《苏东坡全集》，卷 67，1a。

26 **形诗**。[1] 不过它也提醒我们，在苏轼的文人圈里，一种新的定义将流行起来。这些文人倾向于一种更为精妙的说法，"无声诗"和"有声画"。或许是黄庭坚建立了这种风尚，在论李公麟《阳关图》的诗中，他写道：

27 　　　　断肠声里无形影，画出无声亦断肠。[2]

　　他这样描写李公麟的《憩寂图》：

28 　　　　李侯有句不肯吐，淡墨写作无声诗。[3]

　　将这两门艺术等同，在另一方面意味着画家可以称为诗人，反之亦然。苏轼在称赞一幅画的诗结尾处对画家说：

29 　　　　悬知君能诗，寄声求妙语。[4]

　　从这种比较中能发现什么意义？或许，这仅是那个时代对　　（26）

―――――――

[1]　如张舜民的《画墁集》，卷1，11a。

[2]　黄庭坚，《山谷诗集注》（《四部备要》第六册），卷15，12a。

[3]　同上书，第二册，卷9，13b。

[4]　苏轼，《集注分类东坡先生诗》（《四部丛刊》第五册），卷11，29b。

作者比较有吸引力的一种观点？诗人兼画家晁补之在回答苏诗时
写道：

> 画写物外形，要物形不改。
>
> 诗传画外意，贵有画中态。
>
> 我今岂见画，观诗雁真在。[1]

30

　　苏轼曾赞扬过晁补之的一幅画，画中的野雁展现出自然的
形态。晁补之反过来赞扬苏诗，说它将画面表现得十分充分，简
直可以代替那幅画。画外之意要通过语言表达，但它又为画面所
暗示。晁诗的前两联曾为董其昌引用，董其昌认为晁诗说的是宋
画，它和苏轼一首论形似的诗开头几句形成对照，苏诗的观点似
乎更适用于元代艺术：

> 论画以形似，见与儿童邻。
>
> 赋诗必此诗，定知非诗人。

[1]　晁补之，《鸡肋集》（《四部丛刊》第二册），卷 8，2a。董其昌错误地把晁补之的
　　诗句归于晁说之，从而误导了后来的作者。见俞剑华，《中国画论类编》66 页，
　　720 页。

31　　　　诗画本一律，天工与清新。[1]

　　苏轼似乎是说，就像命题不能限制诗的构思一样，绘画也不能被形似自然的要求限制。绘画被看作自我表达的方式，它的再现一面打了折扣，因为对艺术家和观者而言，仅关注再现会限制他们的想象力。苏轼和晁补之为同代人，也是朋友，他们在诗中的分歧不是时代或地域差别造成的，而是观点不同。在另一首谈韩幹马图的诗中，苏轼实际上附和了晁补之的理论：　　　　　（27）

　　　　韩生画马真是马，苏子作诗如见画。

33　　　　世无伯乐亦无韩，此诗此画当谁看。[2]

　　伯乐是有名的相马人，他应该能够评价韩幹所画之马，而除了韩幹，谁又能欣赏如画一般的苏诗呢？苏轼用一种轻松的语气指出画等同于自然，而诗又等同于画。

[1]　苏轼，《集注分类东坡先生诗》，第五册，卷 11，29a。董其昌的话见第 48 条引文。王若虚（1174—1243）就苏轼的诗写了一段评论，也许有助于解释第二联的意思。他首先批评并阐释道："命题而赋诗，不必此诗，果为何语？……曰：……（它的
32　　意思是）不窘于题，而要不失其题，如是而已耳。"（王若虚，《滹南诗话》[《知不足斋丛书》第五册]，卷 2，3a）。他的评论也是对苏轼诗句过度文人化的阐释。

[2]　苏轼，《集注分类东坡先生诗》，第五册，卷 11，17b-18a。

就像画描绘视觉世界一样，诗总是描写着自然。当比较两者时，宋代文人也许只能发现这点相似性。不过，他们大多认为诗具备双重功能，即反映内部和外部世界。如郭熙在《林泉高致》中指出："……**其中有佳句，有道尽人腹中之事，有状出目前之景**"。[1] 按《诗经》的定义，诗产生的过程是"**情动于中而形于言**"。[2] i 李公麟以类似的方式看待自己的艺术，"**吾为画如骚人赋诗，吟咏情性而已**"。[3] 文人画家在画中也追求诗中的境界，将感受和描绘融贯于情性，即"画外之意"中。晁补之的堂弟晁说之（1059—1129）写道：

> 高人能画山中趣，凉吹晓从天际来。
>
> 移画此情纨扇上，人间何处有尘埃。[4]

（28）　　正是因为看重主客观的均衡，这些非凡之人才能取得这样的成就。苏轼的老友王晋卿在回答苏辙论韩幹的诗中写道：

[1]　郭熙，《林泉高致》（《王氏画苑补益》第一卷），22a。

[2]　理雅各，《中国经典》，第四册，34 页。

i　译者注：此句应出自《毛诗序》。

[3]　《宣和画谱》（《津逮秘书》第七集）卷 7，9b。

[4]　晁说之，《嵩山文集》（《四部丛刊》第四册），卷 7，18a。关于晁补之和晁说之是堂兄弟而不是亲兄弟的证据，参见丁传靖，《宋人轶事汇编》（上海，1935），223 页。

固知神骏不易写，心与道合方能知。

37 　　文章书画固一理，不见摩诘前身应画师。[1]

　　艺术家应在所有领域培育一种精神探索；黄庭坚最终发展了这个论题。诗画比较在苏轼及其朋友的著作里是个常见的话题。在下章的五个小节里，我们将逐个审视这些人各自的论述。

[1]　孙绍远，《声画集》卷7，13b。关于更多对于王维的这种措辞，参见第42、43条引文。

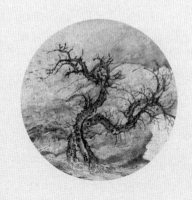

第二章　北宋文人的观点

苏轼、黄庭坚等是文人画重要的实践者和鉴赏者。

他们都强调身份、品格、作品之间的密切关系。只有具有深厚
修养、品格崇高的人，才能最深刻地把握事物的天性，也就是
事物中的"理"，从而体悟"道"。

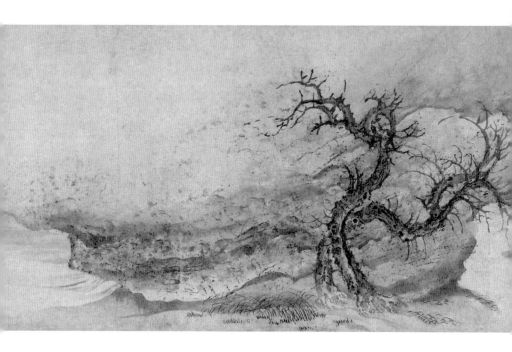

北宋　司马槐
《潺潺石涧溜》(局部)

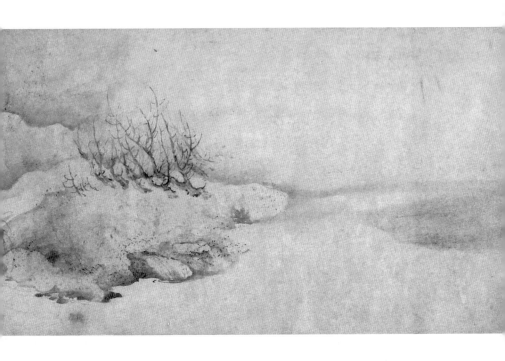

苏 轼

苏轼第一个提出"士人画"术语，并以此来对抗专业画家。
他在朋友宋迪的侄子宋子房（汉杰）的一幅画上题道： (29)

> 观士人画，如阅天下马，取其意气所到，乃若画工，
> 往往只取鞭策皮毛，槽枥刍秣，无一点俊发，看数尺许便
> 倦，汉杰真士人画也。[1]

38

苏轼的"士人画"这个提法，看起来正是董其昌"文人画"
观点的先声。[2] 显然，苏轼的定义不适用于特定的艺术风格，而
只是表达了画作的一般特征。因此，他的观察基本上与郭若虚相
同，郭若虚认为一个人要有高贵的人格，他的作品格调才能高。
但苏轼第一个从社会身份上来划分绘画。

"士人画"的提法在苏轼其他著作里再没有出现。他更常使
用的话语模式是：艺术家是诗人，而不是画匠。他在对比唐代诗

[1] 苏轼，《东坡全集》，卷 67，7b-8a。

[2] 参见第五章。

人王维与专业画家吴道子的画作时暗示了这一观点：

> 吴生虽绝妙，犹以画工论。
>
> 摩诘得之于象外，有如仙翮谢笼樊。[1]　　　　　39

　　此外，在士大夫燕肃（卒于 1040）[i] 的一幅山水画上，苏轼写道：

（30）
> 燕公之笔，浑然天成，粲然日新，已离画工之度数，
>
> 而得诗人之清丽也。[2]　　　　　40

他这样赞扬李公麟：

> 古来画师非俗士，妙想实与诗同出。
>
> 龙眠居士本诗人，能使龙池飞霹雳。[3]　　　　　41

　　这个典故来自杜甫的一首诗，当曹霸画出了唐明皇最喜欢

[1]　苏轼，《集注分类东坡先生诗》，第一册，卷 2，10a-b。

[i]　译者注：据《宋人传记资料索引》，燕肃的生卒年为 961—1040 年。

[2]　苏轼，《东坡全集》，卷 67，4a-b。

[3]　苏轼，《集注分类东坡先生诗》，第十册，卷 24，39a。

的那匹马时，龙池里响起了霹雳声，这是精湛画工的体现。[1]事实上，苏轼是在称赞李公麟是个好画家，因为他是个好诗人。

在唐代，阎立本被称为"画师"，这是一种轻蔑的称呼。到了宋代，士大夫们依然认为这是一种耻辱。在苏轼与李公麟合作的《憩寂图》的题跋上，他们明显透露出这种带有社会地位的倾向。在诗中，苏轼开玩笑地称李公麟是"前世画师"，而把王维的意味给了自己：

> 东坡虽是湖州派，竹石风流各一时。
>
> 前世画师今姓李，不妨题作辋川诗。[2]

42

十分有趣的是，黄庭坚认为他驳斥了有可能的批评，捍卫了苏轼的观点：

> 或言子瞻不当目伯时为前身画师，流俗人不领便是语病。伯时一丘一壑不减古人，谁当作此痴计，子瞻此语是　（31）
>
> 真相知。[3]

43

[1]　参见杜甫，《分门集注杜工部诗》，第七册，卷16，22b；参见查赫，《杜甫诗集》，394页；第十一册，第26首。有注释说，由于画家的精湛技巧，并且事实上皇帝的马也是真龙，池中的龙以为在画面上见到了同类，因此响起了霹雳。

[2]　苏轼，《东坡全集》，卷65，11a。

[3]　同上。

一个君子不能仅仅是个画家，他应该是个学者或者诗人，至少也是个书法家。这是文人们的基本态度，他们通过社会地位来划分画家，而不是艺术风格。

文人艺术家的绘画宗旨自然也不同于职业画家。苏轼记录下了文同的事迹，当人们拿着缣素来求画时，文同反应激烈："与可厌之，投诸地而骂曰：'吾将以此为袜。'"[1]　　　　44

苏轼以这种方式赞扬山水画家朱象先：

> 松陵人朱君象先能文而不求举，善画而不求售，曰：文以达吾心，画以适吾意而已。[2]　　　　45

君子不能为了盈利而作画，朱象先的行为虽然有些极端，但依然受到人们的敬慕。郭若虚为这些隐士进行了特别的归类，"'高尚其事'以画自娱者二人"。[3] 郭若虚不在苏轼的朋友圈子　　46

[1] 苏轼，《经进东坡文集事略》，第九册，卷49，2a。

[2] 同上书，第十册，卷60，10a。

[3] 郭若虚，《图画见闻志》，卷3，6b。这句引文来自《易经》第十八卦"蛊"卦第六爻的爻辞，经常用于形容隐士的操行。参见《周易》(《四部丛刊》)第一册，卷2，9b；李祁，《中国文学中隐逸观念的转变》(The Changing Concept of the Recluse in Chinese Literature)，《哈佛亚洲研究》第24期（1962—1963），244页。而这一类里的两个人，一个是李成，他"高谢荣进；……学不为人，自娱而已……"；另一个是宋澥，他"不乐从仕，图画之外无所婴心"。这两人皆出身官宦世家：宋　　47
澥的哥哥宋涛和声名显赫的侄子宋湜皆为官员；李成的祖辈和儿子都（转下页）

里，却与苏轼的陈述类似。因此可以说，他的主要观点代表了那个时代文人的共同看法。况且在诗画的比较中，苏轼个人的强调 （32）也是引人注目的。

还应当注意苏轼关于绘画的其他两个方面的论述。一个是对于形似的态度；另一个是绘画技巧。关于形式的论述是他最有名的一联诗，这在前文中已经引用过：

> 论画以形似，见与儿童邻。[1]

因为苏轼强调艺术的表现功能，这些线索确实为后来文人画的发展指明了道路。然而，苏轼在这里主要着眼于创作的过程，而不是作品。只有到了后来的董其昌，才把这联诗用于风格的表述：

> 以（境）之奇怪论，则画不如山水；以笔墨之精妙论，则山水决不如画。东坡有诗曰：论画以形似，见与儿童邻。作诗必此诗，定非知诗人。余曰：此元画也。晁以道诗云：画写物外形，要物形不改，诗传画外意，贵有画中

（接上页）跻身士林，他的儿子李觉因职践馆阁，所以能够为李成请到死后追封的头衔"光禄丞"（见郭若虚，《图画见闻志》卷3，7a-b）。

[1]　参见第31条引文。

态。余曰：此宋画也。[1]i 48

　　根据董其昌的观点，自然审美的效果不同于艺术。从元代开始，山水画并不是希图取得自然效果。到了明代，绘画明显成为了一种风格模式，而不是寻求再现。但苏轼并不完全否认艺术的再现方面。对他来说，一幅画仍然是自然世界的有效影像。

（33）　　他的其他作品提示了这个观点，比如在他儿子苏过（1072—1123）的竹石图上，他题诗：

　　　　老可能为竹写真，小坡今与石传神。[2] 49

[1]　董其昌，《容台集》（1630），别集，卷4，4b-5a。"以道"是晁说之的字：见第一章45页注释1。这段话里有一处错印为"经"，这里已经改为正确的"境"。这个"境"最早是佛教术语，用以描述客观世界的印象。在文学批评中，它指文学作品给予读者的影响，在此处上下文意思是特殊境界给予观者的影响。感谢方志彤博士对此的翻译。

i　译者注：据《容台集》明崇祯三年董庭刻本，第一句当为"以径之奇怪论，则画不如山水"。另董其昌《画禅室随笔》云："以蹊径之怪奇论，则画不如山水；以笔墨之精妙论，则山水决不如画。"由此可知，此处应为"径"，"以径之奇怪论"，非作者改正之字"境"，这里的意思当指山水中的小径。

[2]　苏轼，《集注分类东坡先生诗》，第六册，卷12，11b。文中第二句还有一种版本为"竹"，而不是"石"，即"老可能为竹写真，小坡今与竹传神"，这可以看作一种更好的解读。《声画集》的记载更支持"石"这个版本，周紫芝（生于1082）的一首诗也提到了苏轼对苏过画石的称赞（见孙绍远，《声画集》，卷6，1a，5b）。此外，苏轼觉得很自豪，他画里的石对文同画竹这一派有所贡献。（见苏轼，《东坡全集》，65.11a）（转59页）

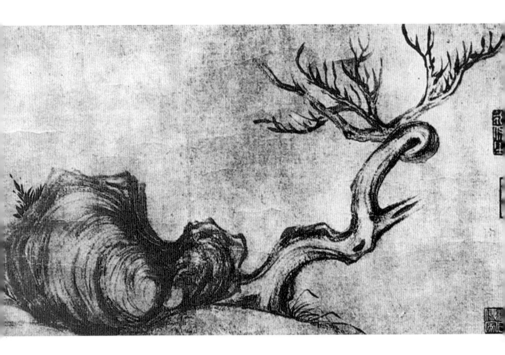

北宋　苏轼
《枯木怪石图》
日本私人藏

"写真"和"传神"都出现在诗里，这些是用于人物画的术语：苏轼还在一篇文章里特别提到了"传神"。[1] 文同，字与可，是以画竹而闻名的文人画家。苏过的绘画是他父亲苏东坡传授的。苏轼认为他们抓住了事物的形似，自然应该受到称赞。他还在黄荃的画雀图上题道：

> 黄荃画飞鸟，颈足皆展。或曰：飞鸟缩颈则展足，缩足则展颈，无两展者。验之，信然。乃知观物不审者，虽画师且不能，况其大乎。君子是以务学而好问也。[2]

50

君子应当知晓世间各方面的学问，才能够摹写这个世界。这里的艺术问题仅仅为了说明这一点。苏轼确实认为一个画家应该熟悉自然。

此外，在蒲永升一幅画的题跋上，苏轼批评了把水画得呆

（接 57 页）（译者注：这句诗确实有两个版本，在《东坡诗集注》里为"小坡今与竹传神"，而在《苏文忠公全集》里为"小坡今与石传神"，在上面提到的《声画集》里是"小坡今与石传神"，而在《画继》里却是"小坡解与竹传神"。）

[1] 参见苏轼，《集注分类东坡先生诗》，第九册，卷 53，4b-5b。苏轼首先引用了顾恺之关于肖像画对于眼睛的重视的论述，他还认为面部结构也是很重要的，因此肖像画家也应该是相面专家。参见伊莱·兰茨曼（Eli Lancman），《中国肖像画》（Chinese Portraiture）（东京，1966），93 页。

[2] 苏轼，《东坡全集》卷 67，5a。

板的现实主义画法：

> 古今画水多作平远细皱，其善者不过能为波头起伏，
> 使人至以手扪之，谓有窪隆，以为至妙矣。然其品格，特
> 与印板水纸，争工拙于毫厘间耳。[1] i

苏轼接着描述了孙位改革笔法，画出随着山石曲折而奔湍
的巨浪，最后赞扬蒲永升画出了"活水"。毫无疑问，蒲永升的
笔法画出了事物本身。苏轼认为，简洁地表现形式能有效抓住自
然影像。由于大部分评论家从来没有把形似提升到表现生命力那
样的高度，苏轼的观点似乎回到了传统的主流。我们在苏轼思想
里看到明显的不一致，这应当归于一个事实，就是这些诗和题跋
是针对特定的绘画作品而写，而且跨越了一定的年代。

虽然对苏轼而言，大部分画作只是简单描摹自然景物，但
当苏轼面对文同的一件画作时，他想起了画家的人格。在文同的
《纤竹图》上他写道：

> 纤竹生于陵阳守居之北崖，盖岐竹也。其一未脱箨，

[1]　苏轼，《经进东坡文集事略》，第十册，卷 60，7b；也参见 8a。

i　译者注：原引文有漏字，为"使至以手扪之，谓有窪隆，以为妙矣"，当为"使人
　至以手扪之，谓有窪隆，以为至妙矣"，据明成化本《苏文忠公全集》补。

北宋　文同
《墨竹图》
台北故宫博物院

52　　　为蝎所伤，其一困于嵌岩，是以为此状也。[1]

文同画了这些竹子的草稿，苏轼得到了摹本，并把它刻在
石上：

以为好事者，动心骇目诡特之观，且以想见亡友之风
53　　　节，其屈而不挠者，盖如此云。[2]

对朋友而言，自然能在这幅作品中看到艺术家，但是在这个
例子中，依然是事物的主题决定了对画面的反应。对画面的解释
相当传统：君子就像竹一样，本应该在恶劣的环境中低头，却不　　（35）
屈不挠。在下面这首诗中，苏轼明确地将文同的人格比作竹子：

壁上墨君不解语，见之尚可销百忧。
54　　　而况我友似君者，素节凛凛欺霜秋。[3]

从画面形式以及传统的文学联想，苏轼都感受到他朋友的
高尚品格。

[1] 苏轼，《东坡全集》，卷 67，4b-5a。

[2] 同上书，卷 67，5a。

[3] 苏轼，《集注分类东坡先生诗》，第九册，卷 20，17b-18b。

苏轼对绘画的观点常常反映出生气勃勃的禀赋。他对于绘画和诗歌的标准是"天赋匠心"。他谈到自己的写作就像喷涌而出的泉水，自然而出，毫不费力：

> 吾文如万斛泉源，不择地而出，在平地滔滔汨汨，虽一日千里无难。及其山石曲折，随物赋形而不可知也。所可知者，常行于所当行，常止于不可不止，如是而已矣。其他虽吾亦不能知也。[1]i
>
> 55

对唐代的张彦远来说，绘画的最高标准就是"自然"，他劝告画家要超越自我意识。[2]苏轼把创作的过程同酒联系起来，这能激发他的灵感：

> 枯肠得酒盲角出，肝肺槎枒生竹石。
> 森然欲作不可回，写向君家雪色壁。[3]
>
> 56

苏轼看来也比较赞同快速的、无意识的行为，比如，依照

[1]　苏轼，《经进东坡文集事略》，第十册，卷57，16a。

i　译者注：原引文有漏字，为"吾文如万斛泉"，应为"吾文如万斛泉源"，据《四部丛刊》景宋本以及《东坡题跋》津逮秘书本补。

[2]　参见艾惟廉，《唐及唐以前中国绘画史文献》，183页。

[3]　苏轼，《集注分类东坡先生诗》，第五册，卷11，21b。

孙知微的样子，他描写下一位给皇帝画肖像的画家：

57 　　　　梦中神授心有得，觉来信手笔已忘。[1] 　　　　　　（36）

这个术语"神授"，即"放任自己的手"，指出绘画是在无意
识中完成的[2]：艺术家能够忘记手中毛笔，因为他已经成为笔的
一部分。对于绘画技巧，苏轼最为自信的陈述来自下面几句：

　　　　高人岂学画，用笔乃其天。
58 　　　　譬如善游人，一一能操船。[3]

诗句最后一联来自《庄子·达生》的故事，一个渡船人"操
舟若神"，别人问他操舟是否能学，他回答善游者就能做到。这
个寓言旨在说明，对于善游者来说，进入水里就像回到家里那般
自如，以至于忘记身在何处。[4]

[1] 苏轼，《集注分类东坡先生诗》，第五册，卷 11，18a-b。在这幅画里，艺术家对于
　　主题的直觉来自他灵魂在梦里的神游。

[2] 关于这个术语的讨论，参见高居翰，《吴镇》，68 页。

[3] 孙绍远，《声画集》卷 2，13a；也参见苏轼，《东坡全集》，84。

[4] 参见《南华真经》第 19，此后称《庄子》（《四部丛刊》）第四册，卷 7，
　　5a-b；理雅各，《中国圣书：道家文献》（*The Sacred Books of China: The Texts of
　　Taoism*）（此后称《道家文献》），第二册。《东方圣书》（*The Sacred Books of the
　　East*），第 40 卷，马克斯·穆勒（F. Max Müller）主编（纽约，1962），15-16 页。

这首诗的意思是，一位高人理所当然能成为作家和书法家，无需学习也能自如运笔。理论上说，书法训练是绘画技艺的基础；这当然是文同画法的基础。然而，明显矛盾的是，苏轼强调技术能力，在"道"（对生活与艺术的正确态度）与"艺"（艺术或者技巧、技艺）之间作明显区分。

这体现在苏轼写于李公麟山庄图的题跋中。有评论者认为，李公麟在绘画时一定强迫自己记下所有的细节。苏轼不同意：

（37）

> 醉中不以鼻饮，梦中不以趾捉，天机之所合，不强而自记也。居士之在山也，不留于一物，故其神与万物交，其智与百工通。虽然，有道有艺。有道而不艺，则物虽形于心，不形于手。[1]

59

从这段题跋判断，李公麟掌握了"道"，也就是正确的态度来对待艺术。他的神思通行无碍，他熟识所画的景物，自然在脑中勾画出形象。我们不知道苏轼在结尾处提到的条件，是说李公麟的画还是苏轼自己，但毫无疑问，苏轼是在强调这种艺术或是技巧的规律。在《文与可画筼筜谷偃竹记》中，苏轼也提到：

[1]　苏轼，《东坡全集》，卷 67，3a。

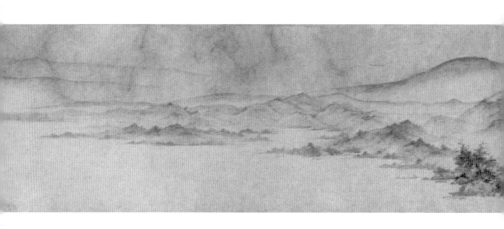

北宋　李公麟
《潇湘卧游图》（局部）
日本东京国立博物馆

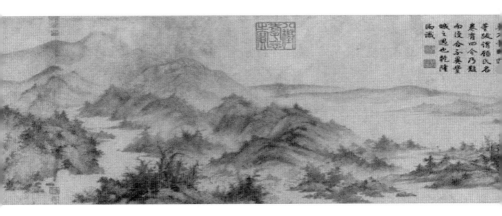

竹之始生，一寸之萌耳，而节叶具焉。自蜩腹蛇蚹
以至于剑拔十寻者，生而有之也。今画者乃节节而为之，
叶叶而累之，岂复有竹乎？故画竹必先得成竹于胸中，执
笔熟视，乃见其所欲画者，急起从之，振笔直遂，以追其
所见，如兔起鹘落，少纵则逝矣。与可之教予如此。予不
能然也，而心识其所以然。夫既心识其所以然，而不能然
者，内外不一，心手不相应，不学之过也。故凡有见于中
而操之不熟者，平居自视了然，而临事忽焉丧之，岂独竹
乎？子由为《墨竹赋》以遗与可曰："庖丁，解牛者也，而
养生者取之；轮扁，斫轮者也，而读书者与之。今夫夫子
之托于斯竹也，而予以为有道者则非邪？"子由未尝画也，
故得其意而已。若予者，岂独得其意，并得其法。[1]

苏轼提到了他的弟弟苏辙，作为鉴赏者，苏辙对于文同的
艺术态度是感同身受的。但只有苏轼自己，作为一名画家去理解　（38）
文同的技艺。我们可以接受这个正当的看法，因为在苏辙的《墨
竹赋》以及黄庭坚的作品里，他们并没有表示出对绘画本身的兴
趣，而是把重点放在艺术家如何完成作品上。就如苏轼所言，文

[1]　苏轼，《经进东坡文集事略》，第九册，卷49，1a-2a。

同首先是一种形象化练习，再以王羲之倡导的笔法进行描绘。[1]
苏轼强调技巧，并不意味着要像书法那样技巧熟练，通过练习达
到心手相应。他并不要求特定方式的艺术训练。

　　如果"技"是指在特定媒介下的技术能力，那么"道"意味
着什么？在苏辙的《墨竹赋》里，已经部分阐明了它的含义，在
上文中也有引用。文章记录了文同和一位客人（也许是苏辙）的
对话。文同刚刚完成一幅墨竹图，客人十分赞赏并评论。文同列
举了竹子在不同季节和环境下的变化，并这样总结：

　　　　信物生之自然，虽造化其能使？今子研青松之煤，运
　　　脱兔之毫，晡晛墙堵，振洒缯绡，须臾而成；郁乎萧骚，
　　　曲直横斜，稼纤庳高，窃造物之潜思，赋生意于崇朝。子
　　　岂诚有道者邪？[2] i

61

　　换言之，文同的绘画如此近似自然造化，客人感到很惊

[1]　参见传为王羲之所作的《笔阵图》，但也许创作于唐代，班宗华（Richard Barnhart）
　　　在《卫夫人的〈笔阵图〉和早期书法文献》（Wei Fu-jen's Pi Chen T'u and the Early
　　　Texts on Calligraphy）里进行了翻译，《美国中国艺术学会档案》第 18 卷（1964），21 页。

[2]　苏辙，《栾城集》（《四部丛刊》）第六册，卷 17，8b。高居翰对此赋另有些许不
　　　同的解释，《吴镇》，60 页。

i　　译者注：原引文有误，为"今子研青松之烘"，应为"今子研青松之煤"，据《四
　　　部丛刊》景明嘉靖本《栾城集》改。

奇。文同告诉他这是如何产生的：

> 与可听然而笑曰："夫予之所好者道也，放乎竹矣！
> 始予隐乎崇山之阳，庐乎修竹之林。视听漠然，无概乎予
> 心。朝与竹乎为游，莫与竹乎为朋，饮食乎竹间，偃息乎 （39）
> 竹阴，观竹之变也多矣……此则竹之所以为竹也。始也，
> 余见而悦之；今也，悦之而不自知也，忽乎忘笔之在手，与
> 纸之在前，勃然而兴，而修竹森然，虽天造之无朕，亦何
> 以异于兹焉？"客曰："盖予闻之：庖丁，解牛者也，而养生
> 者取之；轮扁，斫轮者也，而读书者与之，万物一理也，
> 其所从为之者异尔，况夫夫子之托于斯竹也，而予以为有
> 道者，则非耶？"与可曰："唯唯！"[1]

在《庄子》中，梁惠王从庖丁那里领悟道理，齐桓公从轮
扁那里受教，因为这些艺术家已经达到了"道"的高度。看来客
人希望文同知道，文同与那些艺术家一样，在绘画方面已经到达
"道"的高度。开始，文同没有直接回答他，而是继续解释他对

[1] 苏辙，《栾城集》第六册，卷17，8b-9b。客人的一些话出现在苏辙的另一篇赋里："吾
观天地间，万物同一理。扁也工斫轮，乃知读文字。我非画中师，偶亦识画旨。"
（孙绍远，《声画集》，卷8，25b）因此精通一门艺术也能使一个人去鉴赏其他艺术
门类。

于竹的态度。客人再次阐述，他只得承认了。通过这种混淆，同一观点在赋的进程中几次提及：艺术家的创造应该无意为之，就像事物在无意识中自然生成。如庖丁和梓庆用他们的意念去看，而不是用眼睛。如果艺术家处于高度集中的状态，这是有可能实现的。庖丁说："臣之所好者道也，进乎技矣。"[1] 就是说，他已经到达适当的状态，并把技巧抛在脑后，但潜在的意思是，他已将技巧的运用提升到道的高度。在苏辙的赋里，文同就以此来附和，并讲述从初步的阶段开始，如何到达理想的万事俱备的阶段。开始，一个人应当熟悉竹子的所有阶段的形态，就像竹子是自己生命的一部分。一个人喜爱竹子并逐渐忘记，甚至不知道自己喜爱竹子。在宋代文人的陈述里，这是一个典型的消化吸收客观事物的过程。在董逌的《广川画跋》里有很多详细陈述，苏轼在描述李公麟艺术方法的题跋里也提过。从苏辙的赋可以得知，如果一个人达到"道"，也就是正确的途径，艺术创作过程就会无意识完成，因为他运用了第二天性。

在学识方面，苏轼写了一段关于"道"的一般性讨论。这个观点虽然平淡，但能看出苏轼认为，通过对客观事物的完全掌握，"道"是可及的。在一个盲人识日的寓言里，他写道：

[1]　《庄子》第 3，第一册，卷 2，2b。关于庖丁、轮扁以及梓庆的故事，参见理雅各，《道家文献》，第一册，198-200、343-344 页；第二册，22-23 页。

然道卒不可求欤？苏子曰：道可致而不可求。何谓
致？孙武曰：善战者致人，不致于人。子夏曰：百工居
肆，以成其事，君子学以致其道。莫之求而自至，斯以为
致也欤？南方多没人，日与水居也，七岁而能涉，十岁而
能浮，十五而能没矣。夫没者岂苟然哉？必将有得于水之
道者。日与水居，则十五而得其道；生不识水，则虽壮，
见舟而畏之。故北方之勇者，问于没人，而求其所以没
矣，以其言试之河，未有不溺者也。故凡不学而务求道，
皆北方之学没者也。[1]

65

苏轼文中的"道"是能致而不能求的，通过全身心投入，就
能自己找到正确的途径。对苏轼也是如此，通过熟练掌握一门技
巧，艺术就变成了第二天性。当苏轼在一般层面上讨论"道"的
时候，他的观点可与苏辙或黄庭坚进行比较。当然，苏轼在这里
区分了"技"和"道"，特别适用于他所经验的绘画实践。

苏轼天生地没有神秘主义倾向，对他来说，"道"可以简单 （41）
理解为正确靠近生活与艺术。在文同的一幅画的题诗中，他提到

[1] 苏轼，《经进东坡文集事略》（北京，1957），931-932 页。这是《四部丛刊》本校
订后的单行本。关于这段话的参考，参见翟林奈（Lionel Giles），《孙子兵法》（*Sun
Tzu on the Art of War*）（上海，1910），42 页；理雅各：《中国经典》，第一册，341 页；
并参见 64 页注释 4。

了艺术创作就是将自我与对象融合：

> 与可画竹时，见竹不见人。
>
> 岂独不见人，嗒然遗其身。
>
> 其身与竹化，无穷出清新。
>
> 庄周世无有，谁知此凝神。[1]

66

　　苏轼提到了《庄子》的作者庄周，他还用了"嗒然"和"凝神"描绘一种入定状态。这种对艺术创作的阐释，也出现在《庄子·达生》梓庆削木为鐻的故事里。里面的短语"以天合天"，就是说木匠的天性已经融入木头的天性中，得以创造出完美的作品。[2]上文的第一句诗，晁补之的诗中也有引用。在苏轼另一首关于画雁图的诗中，苏轼引用了与此观点有关的典故：

> 野雁见人时，未起意先改。
>
> 君从何处看，得此无人态。
>
> 无乃槁木形，人禽两自在。[3]

67

[1]　苏轼，《集注分类东坡先生诗》，第五册，卷11，28b。

[2]　参见《庄子》第19，第四册，卷7，12b。

[3]　参见苏轼，《集注分类东坡先生诗》，第五册，卷11，21b-22a。关于"槁木"的资料，参见《庄子》第2，第一册，卷1，18a。

在入神状态里，人的身体如同槁木，诗中体现了一种精神的领受。野雁处于一种旁若无人的自然状态，而艺术家能够观察到。唐代张彦远描述了这种绘画过程：

> 物我两忘，离形去智，身固可使如槁木，心固可使为　（42）
> 死灰，不亦臻于妙理哉？所谓画之道也。[1]

68

从这些诗可以看到，苏轼关于艺术创造的探索还是传统观点。要注意的是，苏轼并不常常使用这些术语。在另一方面，黄庭坚比较倾向于这种阐释。

关于艺术创造过程，苏轼有更为客观的看法，在他总结早期思想的一段话里体现出来：

> 余尝论画，以为人禽宫室器用皆有常形。至于山石竹木，水波烟云，虽无常形，而有常理。常形之失，人皆知之，常理之不当，虽晓画者有不知。故凡可以欺世而取名者，必托于无常形者也。虽然，常形之失，止于所失，而不能病其全，若常理之不当，则举废之矣。以其形之无

[1] 艾惟廉，《唐及唐以前中国绘画史文献》，192 页。这一翻译跟从索珀的解释，这段话指的是艺术家，而不是鉴赏者。见朱景玄，《唐朝名画录》，索珀译，《美国中国艺术学会档案》第 4 卷（1950），21 页，第 8。

常，是以其理不可不谨也。世之工人，或能曲尽其形，而
至于其理，非高人逸才不能辨。与可之于竹石枯木，真可
谓得其理者矣。如是而生，如是而死，如是而挛拳瘠蹙，
如是而条达遂茂，根茎节叶，牙角脉缕，千变万化，未始
相袭，而各当其处。合于天造，厌于人意。盖达士之所寓
也欤。[1]

69

（43）　　　山石竹木和水波烟云没有常形，也就是说，它们的形态不
是一种定势，会在不同时期产生变化。艺术家必须要感知它们的
存在方式，知道是什么构成了山石竹木和水波烟云。在绘画形式
中，"理"是一种让人信服的正确观念。如果掌握这个理，艺术
家的创作就能得心应手，并符合人们的期望。每一种事物都有一
个"理"——事物应有之道[2]。因此，当文同被认为掌握了竹石
枯木的"理"时，这意味着他能够在所有方面令人信服地呈现这

[1]　苏轼，《经进东坡文集事略》，第九册，卷 54，9a-b。在滕固所引的苏轼这段话
　　里，"理"被看作"最内在的本质存在"，也就是"本质"或者"内心"，使得
　　"理"被过分精神化了。参见滕固，《作为艺术评论家的苏东坡》（Su Tungp'o als
　　Kunstkritiker），《东亚杂志》第 8 期（1932），104 页。事事都有一个理，但这个理
　　是从具体事物中概括出来的。比如，画犬要抓住犬类的一般本质。参见董逌，《广
　　川画跋》（《适园丛书》）卷 2，6b。

[2]　朱熹写过："穷理者，欲知事之所以然，与其所当然者而已。"陈荣捷，《中国哲
　　学文献选编》（普林斯顿，1963），611 页。感谢方志彤博士对于此处"理"的阐释。

些事物。最终，文同所得之"理"将他与竹子融贯为一，就创造出了优秀之作。理论上说，第一阶段的智力要求更高（掌握事物之理），但理与物合就说明，画家必须深入了解外在自然，不管这种了解是理性思考式的，还是神秘移情式的。对艺术家来说，这两方面的卓越素质都是必需的。只有像文同这样的高人逸士才能将天性融贯到竹中，受到启发，寻找到事物本来之理。最后，作为儒家的苏轼还重点关注了艺术家的品格。

黄庭坚

黄庭坚的观点比较不同于苏轼。相较于苏轼，他性格更加含蓄内向，书生气更重，注重一些新颖的话题。黄庭坚以独特方式比较绘画和文学，他说："**凡书画当观韵**。"[1] 这里的"韵"，弦外之音，是一种萦绕在观者心中的微妙踪迹，而不是指"气韵"。（44）在下面的题跋里，黄庭坚谈到李公麟的一幅画作，画中汉朝名将李广抓住胡人，夺了胡人的马，并在马上搭弓射箭，似乎箭锋所指，追者人马将应弦而倒。

[1] 黄庭坚，《豫章黄先生文集》(《四部丛刊》) 第八册，卷27，6b；把"韵"解释为"气韵"，而且与"优雅"联系起来，参见喜仁龙，《中国绘画》第二册，21页；方闻，《气韵生动：生命力、和谐样式与精神》(Ch'i-yün sheng-tung: 'Vitality, Harmonious Manner, and Aliveness')，《东方艺术》第 12 期（1966），162 页。

（李）伯时笑曰："使俗子为之，当作中箭追骑也。"余
因此深悟画格。此与文章同一关纽，但难得人入神会耳。[1] 71

文学最擅长表现一种模糊不明的意象，读者须自己思索领
悟才能得。同样，人们观赏李公麟这幅画作，经由画面触发，也
在头脑中完成了这一动作。绘画中不确定的特征要透过暗示才能
获得。如严羽对诗的表述：

如空中之音，相中之色，水中之月，镜中之象，言有
尽而意无穷[2]。 72

如黄庭坚认为，这是文学与书画要达到的境界。

他对文人画家的评判标准就是画者必须为文人，而不是画
匠。他鼓励宋朝宗室成员赵令穰提高艺术修养，**"使胸中有数百
卷书，便不愧文与可矣"**。[3] 黄庭坚最爱用的两个短句，经常出现 73
在他的诗句里，也可以连缀起来，**"胸中有万卷书，笔下无一点**

[1] 黄庭坚，《豫章黄先生文集》第八册，卷27，6b。这里"神会"仅仅指"理解"；然而，
 这是相较于第 90 条引文而言的。

[2] 严羽，《沧浪诗话》（《津逮秘书》第五集），4a。

[3] 黄庭坚，《豫章黄先生文集》第八册，卷27，15a。

74　俗气"[1] i。黄庭坚强调读书对艺术家的升华作用。这个观点无疑

75　来自杜甫，**"读书破万卷，下笔如有神"**。[2]

　　黄庭坚对博览群书的重视很可能影响了董其昌。董其昌在　　　（45）
强调艺术家修养的重要性时说：

　　　　书家六法，一曰气韵生动。气韵不可学，此生而知
　　　之，自有天授。然亦有学得处：读万卷书，行万里路，胸
　　　中脱去尘浊，自然丘壑内营，成立鄞鄂，随手写出，皆为
76　　山水传神矣。[3]ii

　　上文郭若虚对气韵的解释可以涵盖在苏辙的养气说里。

[1]　黄庭坚，《豫章黄先生文集》第七册，卷26，9b；也参见第七册，卷26，7a.

i　　译者注：此处原引文有误，为"胸中中有万卷书"，应为"胸中有万卷书"，据《四
　　部丛刊》景宋乾道刊本《豫章黄先生文集》改。

[2]　杜甫，《分门集注杜工部诗》，第八册，卷17，2a.

[3]　董其昌，《容台集》别集，卷4，1b。在后来的版本里，"郭郭"，也就是"外城"，
　　有时被佛术术语"鄞鄂"所替代，"鄞鄂"即（为内在自我）建立的保护屏障。关于"生
　　而知之"，参见理雅各，《中国经典》，第一册，313页。

ii　　译者注：据明崇祯三年董庭刻本《容台集》，此处不是"立成鄞鄂"，而是"成立
　　鄞鄂"。此外，作者对"鄞鄂"的理解有误。"鄞鄂"是道教术语，指元神。"鄞鄂"
　　一词始见于汉魏伯阳《周易参同契》："经营养鄞鄂，凝神以成躯。"元俞琰注："鄞
　　鄂即根蒂也。"清朱元育注："鄞鄂，即是元神。作者认为"郭郭"有时被"鄞鄂"
　　替代，实际这两个词不能通用，作者的理解也许来自《式古堂书画汇考》对这一句
　　话的引用。《式古堂书画汇考》的引文为"成立郭郭"，应为刻印错误。

苏辙在一封写给韩太尉的信里提到，要通过周览名山大川来养气。[1]以书卷提升修养来自黄庭坚的看法。此外，黄庭坚也暗示了胸中丘壑在心意中自然形成。

在黄庭坚的观念里，"一丘一壑"意味着精神的纯粹。丘壑本指实景山水，人可在其间享受隐居之乐。黄庭坚也用了这种表达方式：

一丘一壑可曳尾。[2]　　　　　　　　　　　77

然而，黄庭坚在别处用到这个短语时，显然是指一种精神状态：表现隐居文人的纯粹与高尚。在苏轼的一幅枯枝图上，黄庭坚题诗：

（46）

[1]　参见苏辙，《栾城集》第七册，卷22，1a-2a。

[2]　黄庭坚，《山谷诗集注》，第三册，卷18，1b。这里"曳尾"指《庄子·秋水》中那只乌龟在泥沼中自乐；参见理雅各，《道家文献》，第一册，390页。"一丘一壑"这个短语可以追溯到班固（卒于公元前92年）在《汉书》里提到的："渔钓于一壑，则万物不奸其乐；栖迟于一丘，则天下不易其乐"。（《汉书》第100卷632D页）。　　78
　　译者注：据清乾隆武英殿本《汉书》，此句引文有误，应为"渔钓于一壑，则万物不奸其志"。晋明帝（在位322—325）问谢鲲（280—322）如何比较他与庾亮（卒于340），谢鲲回答："端委庙堂，使百僚准，则鲲不如亮；一丘一壑，自谓过之"。　　79
　　（《晋书》第49卷1216B页）。

80 胸中元自有丘壑，故作老木蟠风霜。[1]

在一幅"建安（196—219）七子"图中，[i]画家描绘太过细密，而没有表现出人物本应有的萧散姿态。黄庭坚题道：

或谓七人皆诗人，此笔乃少丘壑耶？山谷曰：一丘一

[1] 黄庭坚，《豫章黄先生文集》第一册，卷5，11a。《辞源》（陆尔奎等编撰，上海，1915）引用了这些句子，并评论说"一丘一壑"指画家深远的意境。尼格尔（Nicole Vandier-Nicolas）对这一注释给出了一个极富想象力的解释："根据《辞源》对黄庭坚文字的评论，'丘壑'是指图像的深度唤起遥远的积极思想，或是发出这种想法。"尼格尔，《中国艺术和智慧：米芾（1051—1107）》（*Art et sagesse en Chine: Mi Fou 1051—1107*）（此后简称《中国艺术和智慧》）（巴黎，1963），194页。

[i] 译者注：此图名为《七才子入关图》，黄庭坚并没有提到这七才子是"建安七子"，作者将七才子理解为"建安七子"，恐有误。明代杨慎在《升庵记》（卷59）里提到："世传七贤过关图……观其画，衣冠骑从，当是晋魏间人物，意态若将避地者。或谓即论语作者七人像，而为画尔。姜南举人云是开元日冬雪后，张说、张九龄、李白、李华、王维、郑虔、孟浩然出蓝田关游龙门寺，郑虔图之，虞伯生有题孟浩然像诗，风雪空堂破帽温，七人图里一人存；又有槎溪张辂诗：二李清狂狎二张，吟鞭遥指孟襄阳，郑虔笔底春风满，摩诘图中诗兴长。是必有所传云七贤过关事，不经见于书传而画家乃传……可考七贤姓名据此，则高适、李白、孟浩然、与刘禹锡、柳宗元不同时，潘道遥指宋人又在后矣，合而图之，缪甚，亦不足深辨也，画谱云：眉山老书生不得其名，画七才子入关图，山谷谓人物各有意态，博雅之士赏其画，则可必凑合姓名，不亦凿乎。"据此可知，虽姓名与事迹不太周详，但这七人应该为唐代的七位诗人。

壑自须其人胸次有之，但笔间那可得？[1]i 81

黄庭坚认为要在笔法技巧之外有所追求：绘画的最终效果来自画家的修养，还有具备同等修养的鉴赏者。对黄庭坚而言，眼见的启迪是真实的，仅用眼睛来看待世界是庸俗的，**"渊明之诗，要当与一丘一壑者共之耳"**。[2]胸中的丘壑，就像胸中的诗书 82
一样，显示了君子不愿从俗的高洁品格。在黄庭坚看来，这是艺术家和鉴赏者的理想形象。

在后来的山水画题跋中，丘壑蕴涵了更加独特的意味，表示艺术家在欣赏自然山川时不自觉将山水内化，如《宣和画谱》对山水的讨论：

（47） 　　　莫非胸中自有丘壑，发而见诸形容，未必如此。[3] 83

朱熹（1130—1200）在米芾一幅山水画上题跋：

[1]　黄庭坚，《豫章黄先生文集》第八册，卷27，5a-b。

i　译者注：原引文有误，为"但笔间耶可得"，应为"但笔间那可得"。据《四部丛刊》
　　景宋乾道刊本《豫章黄先生文集》改。

[2]　同上书，第七册，卷26，12a。

[3]　《宣和画谱》，卷10，1a。

84 当是此老胸中丘壑最殊胜处，时一吐出以寄真赏耳。[1]

从上面的题跋可以看到，有时胸中山水仅是潜藏心中的形象，是一幅绘画杰作的先决条件。而黄庭坚的解释更具隐喻性，指一种才智的纯粹，并不是苏轼那种形象化的"成竹"。

黄庭坚关于艺术创造和鉴赏的探讨，显示了他对文人和艺术家内心生活的重视。在《文与可画筼筜谷偃竹记》中，苏轼说，竹子初生时节叶都已经齐备，同样，画家在动笔之前应该成竹在胸。受此启发，黄庭坚和晁补之都为一幅墨竹图题了诗。这幅画是张耒的外甥杨吉老画的[i]。晁补之的诗是这样开始的：

与可画竹时，胸中有成竹。

经营似春雨，滋长地中绿。

85 兴来雷出土，万箨出崖谷。[2]

如果画家的心中已然完备，艺术创造就能在自然过程中形

[1] 朱熹，《晦庵题跋》（《津逮秘书》第八集）卷3，27b-28a。

i 译者注：此处有误，该题跋原名为《赠文潜甥杨克一学文与可画竹求诗》，杨克一，字道孚。作者把杨克一误认为杨吉老。杨吉老名杨介，字吉老，是杨克一的弟弟，为宋代名医。他们皆为张耒的外甥。

[2] 晁补之，《鸡肋集》，第二册，卷8，9a。

成。黄庭坚说：

(48)
> 有先竹于胸中，则本末畅茂。有成竹于胸中，则笔墨
> 与物俱化。津人之未尝见舟而便操之，惟其熟也。夫依约
> 而觉，至于笔墨而与造化者同功，岂求之他哉？盖庖丁之
> 解牛，梓庆之削镰，与清明在躬，志气如神者，同一枢纽，
> 不容一物于其中，然后能妙。[1]

86

黄庭坚继续发展了如何将胸中之竹自发地写于纸上的观
点。他没有告诉我们"成竹"如何形成，而是着眼于艺术创造过
程。渡船之人不需要思索就能够轻松划船，因为他熟习水性。同
样，已经成竹在胸的画家随时可以下笔。庖丁用意念而不是眼睛
来解牛，梓庆在心中构想好了整个形体，这些都说明了专注对于
艺术成果的重要。黄庭坚认为全神贯注是唯一的要求。他并没有
考虑苏轼关于技与道的区别。

[1] 黄庭坚，《山谷题跋》（《纷欣阁丛书》）卷3，20b。这是黄嘉惠编撰的四卷黄庭
坚题跋，收入为杨吉老（道孚）画竹的题跋（译者注：此处有误，见上文注释，
作者将杨吉老和杨道孚混为一人，此处应为杨克一 [道孚]）。参见喜仁龙，《中国
绘画》，第二册，20、22-23 页。在六卷本的《豫章黄先生文集》和毛晋编撰的《津
逮秘书》九卷本《山谷题跋》里都没有收入。关于此段的参考，参见《庄子》第3，
第一册，卷2，2b；《庄子》第19，第四册，卷7，5a；12a-b：也参见 64 页注释 4
和 71 页注释 1。

以上论述中出现庄子典故是完全合理的，就激发艺术创作而言，道家著作是唯一的典故来源。苏轼及其友人们虽然首先是儒家，但也能出入佛道之间。禅对于黄庭坚的影响尤大，他在写作中常用到禅语，还用来阐释书法，**"余尝评书，字中有笔如禅家句中有眼"**[1]。也就是说，关键部分不能刻意求得，而要靠自己去领悟。在一段鉴赏题跋里他显示出对禅的切实兴趣：

> 余初未尝识画，然参禅而知无功之功，学道而知至道不烦。于是观图画，悉知其巧拙功俗，造微入妙。然此岂可为单见寡闻者道哉？[2]

黄庭坚对于禅和道的熟识，使他以间接的方式来接近绘画。鉴赏对他来说不是精神修习，而是一种道家态度和禅的践行。

一直以来，中国把鉴赏本身也当作艺术，对鉴赏者有很高的要求。张彦远说：**"非夫神迈识高，情超心惠者，岂可议乎知画？"**[3] 张怀瓘的《书议》也谈到人们作为鉴赏者的困难。他批

87
88
89
（49）

[1] 黄庭坚，《豫章黄先生文集》第八册，卷28，10a。黄庭坚有两位禅僧朋友，一位是墨梅画家仲仁，另一位是作家惠洪，后者赞赏黄庭坚对禅的讨论。参见惠洪，《石门文字禅》（《四部丛刊》）第七册，卷27，9a、13a。

[2] 黄庭坚，《豫章黄先生文集》第八册，卷27，5b-6a。

[3] 艾惟廉，《唐及唐以前中国绘画史文献》，186页。

评早期书法鉴赏者缺乏文学素养，无法准确理解和描绘艺术：

> ……是以言论不能辨明。夫于其道不通，出其言不断，加之词寡曲要，理乏研精，不述贤哲之殊能。[1]

90

宋代讲究正确欣赏一幅画，有时用到"神会"一词。如沈括（1030—1094）所说：

（50）

> 书画之妙，当以神会，难可以行器求也。世之观画者，多能指摘其间形象位置彩色瑕疵而已；至于奥理冥造者，罕见其人。[2]

91

"神会"有时翻译为"精神的领受"，但是绘画并没有生命体的那种"神"。这个术语描述了通过移情作用，主客之间交相

[1] 张怀瓘，《书议》，收入《法书要录》第四卷（《王氏书苑》第二卷）47b。高居翰错误理解了这段话的主旨，导致误用（参见第一章 5 页注释 1，《吴镇》47 页）。他用这段话来阐释他的讨论，认为图像传达了一种无法用言语来表达的意涵；此外，他还用卫恒的话来支持这一观点，但是单从上下文来看卫恒的话，仅仅是说，某些书法笔迹的神秘性无法用言语来描述。参见高居翰，《中国绘画理论中的儒家因素》，126 页；卫恒，《四体书势》（《佩文斋书画谱》，第一册，卷 1，2b、3b-4a）。

[2] 沈括，《梦溪笔谈》，卷 17，2a。

融合，得到一种直观的理解。这一概念呈现在黄庭坚关于禅思的题跋中。

他关于书法学习的建议也与此一脉相承。

> 学书时时临摹可得形似，大要多取古书，细看令入神，乃到妙处，唯用心不杂，乃是入神要路……古人学书不尽临摹，张古人书于壁间，观之入神，则下笔时随人意。[1]i

92

"入神"是一种完全专注的状态，如同"神会"，在这种状态中，主体通过全神投入而领悟，接近于禅定。将胸中"成竹"与笔墨俱化，应用到书法、绘画以及书画鉴赏中，黄庭坚的这些题跋都贯穿了"入神"的思想。道臻的墨竹与文同有别，在他的墨竹图题跋中，黄庭坚明确发展了这一思想：

> 夫吴生之起其师，得之于心也，故无不妙。张长史之不治它技，用智不分也，故能入于神。夫心能不牵于外 （51）

[1] 黄庭坚，《豫章黄先生文集》第八册，卷29，14b-15a。关于"入神"的其他用法，见下文126页注释1。关于禅的全身心领悟，惠洪评论道："予习湘山者也，白与树石为伍，华光画树石而不画我，何哉？"（译者注：此处引文有误，应为"予习湘山者也，日与树石为伍"）惠洪，《石门文字禅》第七册，卷26，17a。

93

i 译者注：此处引文有漏，原文为"则下时随人意"，应为"则下笔时随人意"，据《四部丛刊》景宋乾道刊本《豫章黄先生文集》补。

物，则其天守全，万物森然出于一镜，岂待含墨吮笔槃礴
而后为之哉？故余谓臻欲得妙于笔，当得妙于心。[1]i

94

这与禅的思想又很接近。相较苏轼，黄庭坚更像一位师长
和道学家，因此他强调书画家的内在态度。他关于艺术创作的观
点为宋代文人广泛接受，这从后来一位评论家董逌的著作中可以
看出。

董　逌

董逌在 12 世纪上半叶比较活跃，他创作了《广川书跋》和
《广川画跋》。他是一位官员，但没有苏轼和黄庭坚那样的文学成
就。因此，他没有被邓椿列入文人画家的行列。[2] 但董逌认识李

[1]　黄庭坚，《豫章黄先生文集》第四册，卷 16，28a-b。

i　译者注：此处原引文有漏，为"夫吴生之起其师，得于心也"，应为"夫吴生之超
其师，得之于心也，"据《四部丛刊》景宋乾道刊本《豫章黄先生文集》补。

[2]　关于邓椿文人画家的名单，参见第一章 11 页注释 2。在政和年间（1111—1117），
董逌为徽猷阁待制，徽猷阁是哲宗（在位 1086—1100）御书收藏所在地。在北宋
末年，他为国子监司业，并随朝廷南渡，南渡后他继续在南宋朝任职。参见纪昀
主编，《四库全书总目》（上海，1930），卷 112，8a；陆心源，《宋史翼》（最早刊行
于 1906 年），卷 27,13a-b。（译者注：董逌在政和年间只是进士，任徽猷阁待制应为
南宋建炎三年 [1129]，参见王宏生，《董逌生平考略》，《古籍研究》2015 年第 1 期。）

公麟、王诜和赵令穰。而且，董逌和黄伯思（1079—1118）被誉为徽宗朝（1100—1125）最顶尖的鉴赏家[1]。董逌评价的画作大多包含历史话题，除了评价技巧高低、画作优劣，他的画跋还对画作内容进行详细考据。余绍宋认为，董逌的画跋不同于苏轼和董其昌。[2]董逌更像一位专业评论家，他经常关注一些细节。比如，　（52）他详尽解释"天马"的特征，就是要证明杜甫是错的，因为杜甫称曹霸画的马为"天马"。[3]然而，当评价山水画时，他将这种写实层次提升到了抒情高度。在一些山水、马匹和花鸟画的跋语中，他对宋代艺术创作进行了最为宽泛的阐释。他关于艺术家与自然题材之间关系的理论很有趣，进一步阐述了苏轼和黄庭坚的思想。

董逌时常用道家术语来描述艺术家的创造力，众所周知，道家富有想象力的经典著述是艺术主题的早期来源。然而，这些术语在《广川画跋》里频频出现，甚至可以从董逌的选择中看出

[1] 董逌鉴赏这些艺术家的绘画收藏，并为他们题写画跋，也为晁补之写过题跋。参见董逌，《广川画跋》，卷3，9b-10a；卷5，6b、10b-11a、12a；卷6，6b-7a、9b。

[2] 参见余绍宋，《书画书录解题》（北京，1932），卷5，5b。

[3] 参见董逌，《广川画跋》卷6，2b-3a。天马应该出汗如血，并且在身体上有显著特征。见亚瑟·威利，《费尔干纳天马新论》（The Heavenly Horses of Ferghana: A New View），《今日历史》第5期（1955），102页。

徽宗对道家的偏好 [1]。虽然《广川画跋》的文本有些损坏，特别是最后一章，[2] 但这些频繁的引用也还是可以帮助我们理解董逌的思想。

董逌写在李成画后的那段跋与苏辙的《墨竹赋》主题接近，这段话这样开头："由一艺以往，至有合于道者，此古之所谓进乎技也。"[3] 在《庄子·养生主》中，庖丁表述了这一思想。苏辙的《墨竹赋》里，文同的回答与上文呼应，"夫予之所好者道也，放乎竹矣"[4]。像苏辙一样，董逌讲述了这一恰当的状态如何获得：

95

（53）

> 观咸熙画者，执于形相，忽若忘之。世人方且惊疑，以为神矣，其有寓见而邪。咸熙盖稷下诸生，其于山林泉石，岩棲而谷隐，层峦叠嶂，嵌欹崒嵂，盖其生而好也。

[1] 关于徽宗对道家的兴趣，参见尉迟酣（Holmes Welch），《道之分歧：老子和道教运动》（The Parting of the Way: Lao-Tzu and the Taoist Movement）（波士顿，1957），153-154 页。徽宗时期，画院优秀学生学习道家经典。参见范德本（HarrieVanderstappen），《明代早期（1368—1435）宫廷画家》（1）（Painters at the Early Ming Court（1368-1435）），《华裔学志》1956 年第 15 卷，273 页。

[2] 苏轼和黄庭坚的作品在宋代就已经刊印，并多次重印，而董逌与他们不同，当《四库全书总目》的编纂者编辑《广川画跋》时，此书仅以手抄稿形式存在。编纂者描述，这个元代末期的手抄稿底部有所损坏，并被虫蛀。我所见过的关于此书最好的版本有刘大谟的一篇序言，时间为 1542 年，收录进《适园丛书》中。

[3] 董逌，《广川画跋》，卷 6，8a。

[4] 参见第 62 条引文。

积好在心，久而化之，凝念不释，[伦]与物忘，则磊落奇特蟠于胸中，不得遁而藏也。他日忽见群山横于前者，累累相负而出矣。岚光霁烟与一一而上下，漫然放乎外而不可收也，盖心术之变化有时，出则托于画以寄其放，故云烟风雨、雷霆变怪亦随以至。方其时忽乎忘四肢形体，举天机而见者皆山也，故能尽其道。后世按图求之，不知其画忘也。谓其笔墨有蹊辙可随，其位置求之，彼其胸中自无一丘一壑，且望洋向若。其谓得之，此复有真画邪？[1]i

[1] 董逌，《广川画跋》，卷6，8a-b。其中一句很有可能是"伦与物忘"。参见《庄子》第11，第二册，卷4，38a。这里是以"伦"来开头的，"伦"即"讨论"，这句也出现在《王氏画苑补益》中，卷4，92a；其他的版本还有"遥"，或者"殆"。这个题跋讨论的是宋代作者所描述的转换形式，艺术家将外在自然转化为自我的部分。他们不是如高居翰所认为的，呈现出的形式必须有改变（参见《吴镇》，61，68页）。这一吸收过程的前提，体现在《庄子·达生》里有一个人在激流中游泳的故事中。参见理雅各，《道家文献》，第二册，21页。

i 译者注：此句作者的改动有待商榷。1.作者称采用《王氏画苑补益》的版本，将此句改为"伦与物忘"，认为"伦"就是"讨论"。实际上《王氏画苑补益》上的版本，应为"论与物忘"，并非《庄子·在宥》里的"伦"，也许作者认为此两字相通。2.作者将《庄子·在宥》中"伦与物忘"的"伦"理解为讨论，也不妥当。按《庄子注疏》，成玄英将"伦"解释为"理"，"伦与物忘"，就是"身心两忘，物我双遣"。而陈鼓应的《庄子今注今译》采用林希逸《庄子口义》的解释，认为"伦"同"沦"，泯没与物相忘。所以，"伦"不应为作者所理解的"讨论"。3.从《广川画跋》大多数善本来看，如清十万卷楼本、刘晚荣本、翠琅玕馆本、于安澜本，此句皆为"殆与物忘"。故此句改为"殆与物忘"更为妥当。

李成的山水画让人惊叹，被赞为鬼斧神工（如同旁观者看
到梓庆削木为镶），观者十分欣赏（如河伯见到北海时的望洋兴
叹）[1]，如果观者试图原样复制李成的形式，却不可能获得那种
整体的效果。李成的艺术状态是他创作中最重要的方面。他一
直生活在风景优美的山林，且自得其乐。当他体会到思想的升华
时，山水已成为他生命的一部分。某天，眼前的山水激发了他，
整个画面就在他笔下释放出来了。就像《墨竹赋》所说，艺术家
热爱并流连在景物之中，已将景物形象内化心中，无需思索，手
下自然运笔而出。这些都在心意之中，而不在于具体形象的观
察。这种全神贯注的状态近似庖丁解牛的"道"。[2]与此一脉相
承，董逌在李成的另一幅画上题道：

（54）

> 夫为画而至相忘画者，是其形之适哉！非得于妙解
> 者，未有此者也。[3]

97

董逌在两幅画马图的题跋中也表达了这一观点。他引用了

[1]　参见《庄子》第 19，第四册，卷 7，11b；《庄子》第 17，第三册，卷 6，10b; 理雅各，
《道家文献》第二册，22-23 页；第一卷 374 页。

[2]　在解牛的过程中，庖丁是以神遇，而不是以目视。梓庆削木为镶，忘记了四肢形
体。参见《庄子》第 3，第一册，卷 2，2b；《庄子》第 19，第四册，卷 7，12a；
理雅各，《道家文献》第一册，199 页；第二册，22 页。

[3]　董逌，《广川画跋》，卷 4，6b。

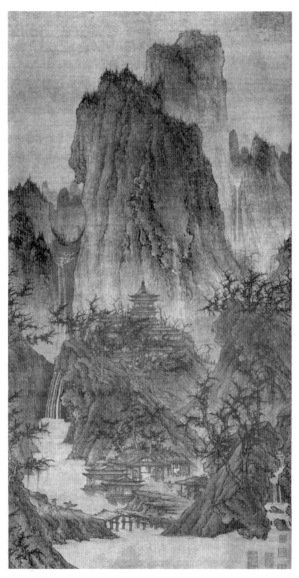

北宋　李成
《晴峦萧寺图》
美国纳尔逊美术馆

道家相马的典故。其中一段题于李公麟的画作上：

> 曹霸于马诚进乎技也，然不能无见马之累，故马见于前者而谨具百体，此不能进于道者乎？[1]

98

众多相马者与伯乐相比，伯乐相马的方法并不是从外形来判断，在某种程度上仅是短暂一瞥就能确定。董逌又提到了李公麟的探索：

(55)
> 伯时于马，盖得相于十百者，未能得其无相者也。余将问曰："夫子于马果能得其亡相者哉。若诚亡矣，不留相矣，苟为能入于两盲，自有正于心者求之，至于无所求而自得者，吾知真马出矣。"[2]

99

在曹霸所画唐玄宗（712—756 在位）的名马《照夜白图》的题跋上，董逌认为曹霸的表现更加卓越，"放乎技矣"。他还指出，曹霸并没有描绘那些传说中"天马"的奇异特征。因此，**"是真有意于马乎"**？[3] 董逌接着说：

100

[1]　董逌，《广川画跋》，卷 5，6a。

[2]　同上书，卷 5，6b。

[3]　同上书，卷 4，10a-b。

夫能忘心于马，无见马之累，形尽倏忽，若灭若没，成象已具，寓之胸中，将逐逐而出，不知所制，则腾骧而上景入缣帛，初不自觉，而马或见前者真马也。若放乎象者，为真马也，岂复有马哉？[1]

《淮南子》里提到了伯乐推荐九方皋的故事。伯乐认为最好的马"**若灭若失，若亡其一**"，[2]其他弟子无法辨别，九方皋是唯一能为国王相马之人。秦穆公让九方皋去寻找天下之马。他找到了一匹，却错误描述了马的外在特征，这反而显示了他的卓越。因为其他弟子只能根据马的外形判别好坏，无法辨识变化无常的"天下马"。马的真正品质不能凭部分，而是从整体去判别。那么一个画家不能只关注部分，而要从马的整体去把握，将千变万化的马形存于心中，不自觉地形成画面。《淮南子》里的这个故事在苏轼的思想里也能看到，他的题跋里说到观士人画就像阅"天下马"。[3]因此可以说，李成已忘记了外在之境，李公麟不去在意马的形体。

在两个花鸟画题跋中，董逌描述了在另一语境中进行艺术　　（56）

[1] 董逌，《广川画跋》，卷4，10b。

[2] 《淮南子》，（《四部丛刊》）第三册，卷12，9a-b：这个故事也出现在《冲虚至德真经》（《列子》）（《四部丛刊》）卷8，4b-5a。

[3] 参见第38条引文。

创造的过程。其中一个写在李元本的华木图后：

> 乐天言画无常工，以似为工，画之贵似，岂其形似之
> 贵耶？要必期于所以似者贵也。[1]i

103

现实主义画家乐于形似，但这仅仅意味他们笔下的百花能
被识别。

> 岂徒曰似之为贵？则知无心于画者，求于造物之先。
> 凡赋形出象发于生意，得之自然，待其见于胸中者，若华
> 若叶，分布而出矣，然后发之于外，假之手而寄色焉，未
> 尝求其似者而托意也。[2]

104

另一题跋见于徐熙的牡丹图：

> 世之评画者曰：妙于生意能不失真，如此矣，是为
> 能画其技。尝问何是当处生意？曰：殆谓自然。其问自

[1] 董逌，《广川画跋》，卷 5，3b。关于白居易的原文，参见 108 页注释 1。

i 译者注：原引文有误，为"要不期于所以似者贵也"，应为"要必期于所以似者贵
也"，据清十万卷楼本改。

[2] 同上书，卷 5，4a。

然？则曰：能不异真者，斯得之矣。且观天地生物，特一
气运化尔。其功用妙移与物有宜，莫知为之者，故能成于
自然。今画者信妙矣，方且晕形布色，求物比之，似而效
之，序以成者，皆人力之后先也，岂能以合于自然者哉？[1]

在笔法上刻意为之的画就像人造产品。赵昌笔下的花像绣 （57）
在屏风上，没有徐熙画中的生命感。珍视"自然"，就是保持事
物本来的样子；还有"生意"，是一种生命感，是充盈在生物体
中的生命活力。[2]这两段画跋正是主张绘画应该生意盎然。这不
是表面的相似，而是着眼自然的惟妙惟肖，通过自然的生发与演
进才能获得。评论家们一直认为，仅仅再现事物形体只是一幅死

[1] 董迪，《广川画跋》，卷3，11b。这段文字里的"生意"总是被错误翻译：参见喜
仁龙，《中国绘画艺术》（The Chinese on the Art of Painting）（北平，1936），64页。
尼格尔把它解释为"思想的活力"，并引用了这段中第一和第三个问句的回答：
这些事物的真理从哪里来，来自这种思想活力……如果能够确定真相，就能理解
它。（《中国艺术和智慧》，193页）这种错误翻译在于她理解创造力是发生在思想
领域的，在这一领域思想是动力，能够把握事物以及思想自身。在她看来，这也
是文人的特点："我们所研究的这些伟大的艺术家，他们不同寻常的地方就在于他
们通过思想来确认自我，借由整体思想来正确看待事物本身的原则"（193页）。因
为这一视角，她过分强调了米芾的一个句子："山水心匠自得处高也"（189、213
页）。在文中，这个句子仅仅是指出画好山水画的困难。（参见第120条引文）。

[2] 刘道醇和米芾是这样来运用"生意"的意思。参见索珀在《郭若虚的〈图画见闻志〉》
中的翻译，159页。关于赵希鹄对这一术语的运用，参见第13条引文。

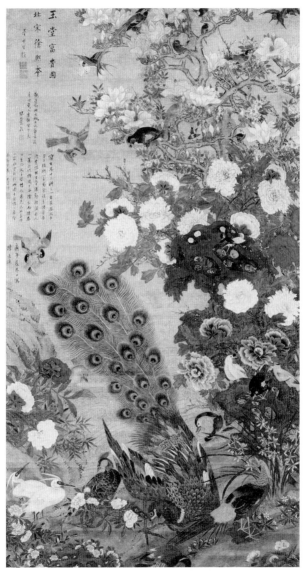

北宋　徐熙
《玉堂富贵图》
台北故宫博物院

板的绘画。

同时，董逌也没有完全否认绘画的形似方面。他能欣赏现实主义作品，燕肃的画就忠实描绘自然。在燕肃的《桃花源图》上，董逌写道：

> 燕仲穆平生画皆因所见，未尝架空凿虚，随意增损。或问之则曰：出人意者便失自然……尝见顾逋翁求为新亭监：余要邈中百本，而荆浩画松桧至数万本不近。然寓为写形，非天机深到，取成于心者，不可论也。[1]i

106

与顾况和荆浩相似，燕肃认为要花费时日从自然中学习。但是，燕肃的画不是简单再造景物的形体，我们要试图理解他的态度。"天机"，是天生的艺术行动源泉，它意味着一种直觉、一种艺术家受灵感启发的自然生成。

（58）

[1] 董逌，《广川画跋》卷5，5b。关于顾况的资料，他是一位唐代诗人和画家，遗稿有损坏。段中有一句应该是这样："余要藐海中山耳"，这也许就是顾况要求为新亭监的原因。参见计有功，《唐诗纪事》（《四部丛刊》）第七册，卷28，10b。张彦远也用一段相同的文字来评价泼墨画家王洽，来解释顾况做了新亭监后，为什么王洽要求做顾况的海中都巡，这是邈海中山故事的另一版本，参见《历代名画记》卷10（《王氏画苑》第四卷），33a。

i 译者注：此段中"余要邈中百本"有误，当依作者意见，据《唐诗纪事》，此处当为"余要邈海中山百本"。

107

在燕肃的写蜀图上，董逌更加明确表现出对他艺术的赞赏：

> 山水在于位置，其于远近广狭，工者增减在其天机，务得收敛众景，发之图素，唯不失自然，使气象全得，无笔墨辙迹，然后尽其妙。故前人谓画无真山活水，岂此意也哉？燕仲穆以画自嬉，而山水尤妙于真形，然平生不妄落笔，登临探索，遇物兴怀，胸中磊落，自成丘壑。至于意好已传，然后发之，或自形像求之，皆尽所见，不能措思虑于其间，自号能移景物随画。故平生画皆因所见为之，此固世人不能知，纵复能知，未必识其意也。[1] i

108

董逌认为，自然效果对于山水画和花鸟画都很重要。燕肃明显不是简单复制自然，他只是表现出内化于心中的山水。燕肃的画植根于他所见的实景山水，他感觉自己生造出山水形态就太虚假了。当然，这些山水已经在心中形成，不需要思虑，在他灵感触发时就能画出。对燕肃这种内心状态的描述"胸中磊落自成丘壑"，可对应李成"磊落奇特蟠于胸中"。[2] 燕肃自称"能移"，

（59）

[1] 董逌，《广川画跋》，卷5，13a-b。

i 译者注：原引文有误，"比固世人不能知"应为"此故世人不能知"，据清十万卷楼本和翠琅玕馆本改。

[2] 参见第96条引文。

这来自《庄子·达生》[i]，理雅各翻译为"力量的转化"：

> 当身体与生命力融合无碍，我们就拥有了这种力量的转化。从一种生命力量获得更多的生命力，人复归为天地的一部分。[1]

由此可见，燕肃就像另一位造物主，只有当他能转化生命力时，才开始下笔作画。所以，他笔下的景物如此神似自然山水。

燕肃的创作与李成比较相近，也近似于《墨竹赋》里的文同。在另外两段燕肃山水画的题跋里，董逌从道家角度简单描述了艺术过程。其中一段里，他比较了燕肃和吴道玄。明皇送吴道玄去蜀作画，但吴道玄当时并没有画任何图，他说："寓之心矣"。回来后，他在一天内就画出了三百里的山水风光，远近尺寸精确，如同计量过的一般：

> 论者谓丘壑成于胸中，既寤则发之于画，故物无留迹，景随见生，殆以天合天者耶。[2]

i 　译者注：《庄子·达生》"天地者，万物之父母也，合则成体，散则成始，形精不亏，是谓能移。"

[1] 理雅各，《道家文献》，第二册，12页。

[2] 董逌，《广川画跋》，卷1，6a。

董逌在另一画跋里，认为燕肃已经达到这种境界。

余评燕仲穆之画，盖天然第一。其得胜解者，非积功所致也。想其解衣磅礴，心游神放，群山万水，泠然有感而应者，故雷霆风雨忽乎其前而不可却。当此之时，岂复有画者耶？[1]i

(60)

110

董逌将燕肃想象为《庄子》里那位解衣盘礴的画家，泠然有感，并不刻意为之，轻妙如同列子御风。[2]像李成的绘画过程那样，当那位"画者"不存在时，燕肃就在无意识中挥毫了。

尽管燕肃描画出山水的真形，他的绘画过程还是被看作典型的道家方式。与此矛盾的是，李成的画作展示了想象中的山水，也被认为能替代真实山水。董逌在李成的一幅山水画上题道：

其绝人处不在得真形。山水木石，烟霞岚雾间，其天机之动，阳开阴合，迅发警绝，世不得而知也。[3]

111

[1] 董逌，《广川画跋》，卷6，9a-b。

i 译者注：原引文有误，"群山万木，泠然有感而应者"应为"群山万水，泠然有感而应者"，据清十万卷楼本和翠琅玕馆本改。

[2] 参见《庄子》第21，第四册，卷7，36b；《庄子》第1，第一册，卷1，8a：理雅各，《道家文献》，第二册，50-51页；第一册，168页。

[3] 董逌，《广川画跋》，卷4，6b。

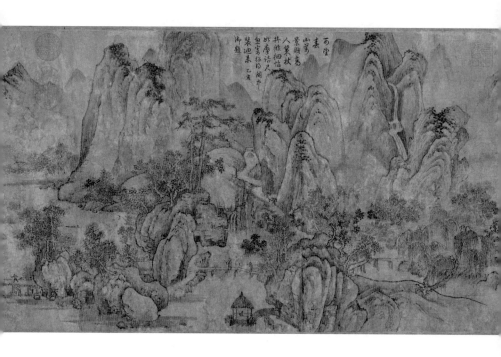

北宋　燕肃
《春山图》（局部）
故宫博物院

与燕肃的山水画不同，李成的山水并不一定是实景。但董迪还是欣赏这种反映生活与变化的自然效果。有时，李成的画甚至更有效反映出真实的场景。李成和董迪都是山东营丘人。[i] 在李成的一幅画上，董迪感受到了故乡的景色风貌：

> 李成熙作营丘山水图，写象赋景得其全胜，溪山萦带，林屋映蔽，烟霞出没，求其图者，可以知其处也。余去国十年矣，官系于朝，不得归……及观正夫所示图，真得乡路矣。[1][ii]

112

在这幅画作中，李成描画出了令人信服的营丘之景。董迪认为，虽然李成在绘画前处于置身事外的境界中，但当面对山川之景时，他的山水就自然受激发而出。自然山川起到了催化剂的作用，艺术家与美景相遇并受到激发，就能自发地画出事物的景象。董迪用"遇物则画""遇物得之""遇物布象"来表述，就是说，当受到事物启发时，他就"画"，"捕捉它们"或是"创造景象"。[2]

（61）

i　译者注：李成为山东营丘人，董迪为山东东平人。

[1]　董迪，《广川画跋》，卷4，8b。

ii　译者注：原引文有误，"宫系于朝"应为"官系于朝"，据清十万卷楼本和翠琅玕馆本改。

[2]　同上书，卷5，5b；卷6，9a；卷5，8a。

　　自然启发着所有的画家，李成也是如此，他在胸中氤氲了山水。当然，在这些例子里，都暗示了一种已然完备的状态。在范宽的一幅山水上，董逌题道：

113

> 　　伯乐以御求于世，而所遇无非马者。庖丁善刀藏之十九年，知天下无全牛。余于是知中立放笔时，盖天地间无遗物矣。[1]

　　对伯乐和庖丁来说，他们心中所具备的才算真实。通过这种相似的凝神之力，范宽能够捕捉到山水的精髓。当这样一位艺术家成功获得景象时，他就被认为从自然中获得真意："天地间无遗物矣""物无留迹""岂复有马"。[2]一幅艺术杰作就是另一个世界，甚至比眼见的自然更加真实。但在这个定式背后，绘画的再现功能也获得承认。

　　从理想状态来说，就算绘画被当做艺术家思想的产物，也应该包含一部分的自然。绘画的开展更应该与自然创造同步，也就是说，图像的形成应该是自然的，而不是刻意的，就像艺术是画家的第二天性。因此，在创作活动中强调过程的自然而然。像

[1]　董逌，《广川画跋》，卷6，4b。

[2]　同上书，卷4，10b；卷1，6a；卷6，4b。

苏轼和黄庭坚一样，董逌认为艺术家在作画前心中要有准备，但并不是已经完备的"成竹"。艺术家在创作前应有所准备，而不要依赖对形式刻意的记忆。董逌确实认为，所有的事物都有"神明"，[1] 对理想艺术家的要求近乎对自然的"神秘领受"。艺术家不能依赖眼睛而是靠"天机"，也就是潜藏于自身的天性或是自身的无意识灵感。还有，他的心神要澄澈，也就是"胸中磊落"，让所有事物安放在应有的位置上。[2] 于是，他就能将自己的天性融贯到外物中，"以天合天"，画笔的起落就自然发生了。董逌认为，李成和燕肃的创作都运用了这一成功的绘画法则，尽管他们二人对待自然的态度有别。燕肃比较注重真实的形态，李成虽不是如此，但经过心理准备，最后他们二人都领会了自然的真理。董逌并不是说，绘画反映了艺术家的内心，或像书法那样成为一种抒发的方式。他只是强调创作过程高于一切：这是他看到一幅画作所想象到的，他也体会到要通过艺术家的作品去理解艺术家。

关于这一主题，在阎立本的一幅画作上，董逌作了最强有

(62)

[1] 董逌，《广川画跋》，卷6，6a。这是邓椿的观点。参见第22条引文。

[2] 关于"天机"，参见《庄子》第6，第二册，卷3，3b；《庄子》第17，第三册，卷6，22a。除了在第111条引文中的用法，董逌通常是指艺术家本身的"天机"，自然的内在运行必须由艺术家在"以天合天"的情况下本能地觉察到。"胸中磊落"也许在一些类似的短语中可找到，比如"死生惊惧不入乎其胸中""喜怒哀乐不入于胸次"（理雅各，《道家文献》，第二册，14、48页；《庄子》第19，第四册，卷7，3a；《庄子》第21，第四册，卷7，34a）。

力的表述。画作主人询问为什么古人的视角构图如此薄弱，为什么他们将不同时间开花的花木混杂在一起，而且为什么他们画作的形似程度完全不如今世画家。最后这一点提到了张彦远考虑过的问题；董迪的回答比张彦远更加复杂。从董迪的观点看，对自然的形似程度与判断艺术高下无关，因为卓越的作品只能由精神的努力去创造：

> 世之论画，谓其形似也。若谓形似，长说假画非有得于真相者也。若谓得其神明，造其县解，自当脱去辙迹，岂媲红配绿求众，后摹写圈界而之为邪？画至于此，是解衣槃礴，不能偃伛而趋于庭矣。[1] (63)

114

在庄子看来，当悬系生命的绳子被斩断，心神从纷扰纠葛中释放出来时，欢乐或悲伤就不能侵扰。[i] 真正的画家在宫廷里也不会分散注意力，而是解衣盘礴，自由作画。[2] 在《道德经》里，

[1] 董迪，《广川画跋》，卷 4，6b-7a。《适园丛书》本中有个字不同于《四库全书》本，四库本为"象"，适园本为"相"。此外，适园本的句中多了一个"长"字，即"长说假画非有得于真相者也"。关于张彦远的评论，参见第 8 条引文。

[i] 译者注：《庄子·大宗师》："安时而处顺，哀乐不能入也，此古之所谓县解也"。

[2] 参见《庄子》第 3，第一册，卷 2，6b；《庄子》第 6，第二册，卷 3，16b；《庄子》第 21，第四册，卷 7，36b。

善行者无辙迹；[1] 如同在李成的画作里，也是无踪迹可寻的。艺术家处于全神贯注的状态很重要，这样主体与客体必然融贯为一。董逌描述范宽的绘画艺术时说：

> 至其天机自运，与物相遇，不知披拂隆施，所从自来。忽乎太行王屋起于前而连之，若不可掩。[2]i

115

这种传统的观点一直流行到南宋末年。13 世纪中叶，罗大经阐释了北宋文人的思想：

> 大概画马者，必先有全马在胸中，若能积精诸神，赏其神骏，久久则胸中有全马矣。信笔落意，自然超妙，所谓用意不分，乃凝于神者也。山谷诗云：李侯画骨亦画肉，下笔生马如破竹。生字下得最妙，盖胸中有全马，故由笔端而生，初非想象模画也。[3]

116

[1] 参见《老子道德经》（《老子》）（《四部丛刊》），第 27 章，3a。

[2] 董逌，《广川画跋》卷 6，4b。关于"披拂隆施"，参见《庄子》第 14，第三册，卷 5，35b。

i 译者注：翠琅玕馆本、于安澜本为"所以自来"。

[3] 罗大经，《鹤林玉露》（最早刊刻于 1247—1252）（上海，1927），卷 18，9a。这段话引自明代黄贞升重梓日本宽文本的版本。关于"用意不分""乃凝于神"，参见《庄子》第 19，第四册，卷 7，5a。

接着，罗大经引用了苏轼《文与可画筼筜谷偃竹记》第一　　（64）
段，文中对影像的捕捉就像兔起鹘落的表述，加强了罗大经的观
点。他以一个具体例子来结尾：

> 曾云巢无疑工画草虫，年迈愈精。余尝问有所传乎？无
> 疑笑曰：是岂有法可传哉？某自少时，取草虫笼而观之，穷
> 画夜不厌，又恐其神之不完也，复就草地间观之，于是始得
> 其天。方其落笔之际，不知我之为草虫耶，草虫之为我也。
> 此与造化生物之机缄，盖无以异，岂有传之法哉？[1]

117

我们又一次听到这样的观点，艺术并不是一种技巧，而是超
越技巧的。这段文字似乎总结了苏轼、黄庭坚和董逌的部分观点。
在对米芾的近期研究中，尼格尔提出，对于自然的精神领
受（神会）是宋代文人画家的显著特征。[2]这种解释是很难接受

[1]　罗大经，《鹤林玉露》，卷 18，9a-b。轮扁的故事是关于难以有法可传的经典阐述，
　　　参见《庄子》第 13，第三册，卷 5，34a-35a；理雅各，《道家文献》，第一册，343-
　　　344 页。

[2]　"神会就是真正艺术家区别于庸俗工匠的地方"；"他们中间，仅有士大夫配得上
　　　文人的称号，所以他们才能够神会"（尼格尔，《中国艺术和智慧》，4、180 页）。"神
　　　会"是对自我和对象的同情确认，张彦远和后来的郭若虚都用"神会"来描述创
　　　作的过程；当运用到鉴赏方面时，这个术语仅仅表示对于一个作品的直观理解。
　　　参见上书，66—67、192 页；郭若虚，《图画见闻志》，索珀译，15、127 页。

的，因为"以天合天"是传统的道家思想，在宋以前的文本中已经出现，并用于说明艺术创作的规则。尼格尔女士坚持认为，文人艺术具有神秘的方面，她觉得有必要强调玄思的历史发展，把宋代文人的思想与前代人进行区分。王羲之认为在书法写作之前凝想字形，这已经被看作一种瑜伽式的冥想方式。这是中国人冥想修炼的早期阶段，最终成为一种"禅"的修习方式，心如明镜，无遮无碍。尼格尔女士认为，佛教实践为宋代的理想化做好了准备，她指出这些文本通常掺杂了宗教隐喻，因此混杂了佛教与前佛教之间的方法。[1] 实际上，对于大部分宋代作者来说，这似乎意味着差别甚微。对黄庭坚和苏轼来说，道和禅都是相辅相成、互为补充的。进一步来说，这有可能是过分强调了宋代文人画论中关于创作的神秘论。对评论家和鉴赏家来说，如董逌和黄庭坚，这些神秘性是很重要的；但是对画家本人来说，比如苏轼和米芾，这一点就不太明显，他们一般以更加实用的方法来实践他们的艺术。[2]

（65）

[1] 参见尼格尔，《中国艺术和智慧》，35、39—40、55 页。如果这些区别没有被那个时代的作者认同，那么对于这些区别的强调是值得质疑的。

[2] 尼格尔女士写到了"入神"，即"进入神迷状态"，用以描述艺术创作，并提到米芾也这样用过这一术语（参见上书，4、5、52 页）。尼格尔并没有提供具体的参考资料。但是这一术语出现在《书史》和《画史》中时，它是一个修饰语，用来描述某种书法或绘画的质量，而且必须翻译为"神妙的"，或者"入神品"。参见米芾，《书史》（《王氏书苑》第六卷）7b，38b；《画史》（《王氏画苑》第十卷）4a，7a。（转下页）

无论如何，绘画作为一种神秘体验的观点，只是宋代文人画理论的一个方面，而且还不是显著的特点。当然，我们确实在宋代新发现的文本里看到这种观点。当一位唐代画家全神贯注时，他只是要创作出令人信服的真实艺术作品。[1] 在大多数比较极端的陈述里，苏轼和黄庭坚甚至认为，形似与绘画无关，这一（66）切只是创作的过程。对于过程的重视超过结果，这是典型的宋代理论：苏轼、苏辙、黄庭坚和董逌都致力于绘画的正确方法，而不是艺术风格。他们的著作都反映出儒家倾向，把一个人的品格置于作品之上，而贬低绘画的技艺。作为官员和闲余治艺者，这

（接上页）这里米芾显然不会把一种神迷状态当作艺术创作的必要部分。然而，黄庭坚确实把"入神"用来描述学习书法的一种途径，即"进入全然吸收的状态"。参见第 92、94 条引文。

　　在对苏轼的艺术进行评论的一篇文章里，滕固认为苏轼把鉴赏看作一种精神共享的形式（参见《作为艺术评论家的苏东坡》，《东亚杂志》第 8 期 [1932]，109 页）。然而，他的论据是建立在对一首诗（第 33 条引文）和一段题跋的错误理解基础上的，这段题跋的第一句应该是这样，"留意于物，往往成趣"（苏轼，《东坡全集》，卷 66，19a）。黄庭坚似乎应该是第一个强调鉴赏的精神方面的文人评论家。 118

[1] 关于唐代的艺术观点，我们可以参考白居易对张敦简画作的评论："张氏子得天之和、心之术，积为行，发为艺，艺尤者其画欤。画无常工，以似为工，学无常师，以真为师。故其措一意，状一物，往往运思中与神会，髣髴焉……然后知学在骨髓者，自心术得；工侔造化者，由天和来。张但得于心，传于手，亦不自知其然而然也。至若笔精之英华，指趣之律度，予非画之流也，不可得而知之。今所得者，但觉其形真而圆，神而全，炳然俨然，如出于图之前而已耳"（白居易，《白氏长庆集》[《四部丛刊》，第九册，卷 26，9a-b]）。译者注：原引文有误，"子非画之流也"应为"予非画之流也"，据《四部丛刊》日本翻宋刊本改。 119

是他们对待艺术唯一可能的态度，大多数后来的文人也认为这是理所当然的。尽管如此，这种对待艺术创作新的关注，更应该是一种成长的自我意识的表征，这是心理学意义上的，而不是神秘主义的。通过强调思想精神的需求，宋代艺术理论提升了绘画的地位。绘画不仅是一种手艺，而且是一种智力体验甚至是艺术。一位画家必须是一个能力超群的人。

宋代重视艺术创造，也许表明一种绘画新观念的开始。如果这个过程以道家或禅宗的方式来表述，如"以天合天"，那么从理论上说，事物的天性与画家的天性同样重要。无论如何，完全了解事物本身是首要的。然而，艺术家自己是主动角色，他的智力决定了他所能驾驭的绘画形式。他也要首先关注事物的天性，而不是外在形态。他的角色基本上是阐释者，到了元代，这个观点受到文人的重视，他们把绘画看作"写意"。后来，文人评论家开始运用一系列有风格内涵的术语。在下面的讨论中可以看到，米芾和他儿子推动了这一发展。

（67） 米芾和米友仁

我们已经见过苏轼和黄庭坚的诗文，但米芾和他儿子的文学作品只是一些片段。米芾的艺术著作主要是一些鉴赏笔记，关于书法、绘画、砚台和纸张；也有一些诗，夹杂在这些笔记和题

跋中。他的绘画思想主要体现在《画史》里，最近尼格尔翻译出来了。[1] 在一些绘画资料辑录里，可以找到米友仁的一本诗集以及部分题跋。二米题跋的真实性还不能确定，但里面的一些语句偶尔在其他地方也能见到，似乎反映出米芾和米友仁的思想。大部分现存的米芾著作是关于鉴赏的具体观点，以及个人作品的讨论，很少有综合的陈述能全面反映出他的观点。因此，我们必须探究在特定背景下的一些特定术语，以便明确米芾的观点倾向。米友仁似乎发展了他父亲的观点，所以我们也用这一方法对他进行研究。

米芾是一位山水画家，他把山水画艺术置于很高的地位，认为它绝不仅仅是再现。他在《画史》里写道：

[1] 米芾的文集很早就佚失了。他作品中的小部分于 1232 年被重新收集，到了 19 世纪，这部分作品和一些补录重新得以刊印。早在明代时，他一些散见的诗集得以重新编辑。他的《画史》在宋代得以刻版，并在明代再次刻版，第一版的数量是非常有限的，但是邓椿和汤垕都知道此书，并引用了其中一些段落，只有很小的变动。这是现存的那个主要版本。毛晋于 1628—1643 年间编纂的《津逮秘书》有此书第一版的全文。《说郛》（武林 [杭州]，1646）里该书的版本最早编纂于 14 世纪末，但因为放置条件限制，很多地方比较模糊，且末尾散落了数页。在其他版本的《说郛》（涵芬楼编，这是在明代手稿基础上的现代排印）里，包括了转录来的完善而有序的主要文本摘录。《米海岳画史》是 1591 年之前《王氏画苑》的版本，文本基本相同，但是缺了最后一段，并且把第 1 页和第 2 页印反了。关于书籍目录的参考资料，参见尼格尔，《米芾（1051—1107）的〈画史〉》（Le "Houa-Che" de Mi Fou，1051–1107）（此后简称《米芾》）（巴黎，1964），12-13、21-23 页。

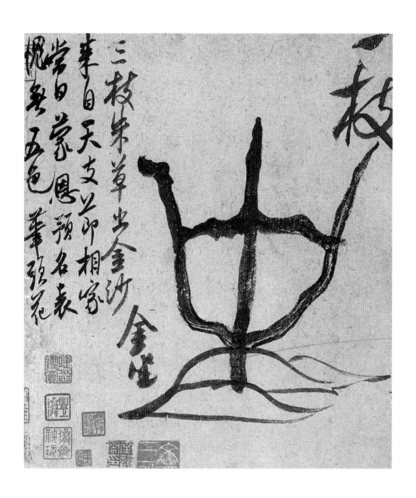

北宋　米芾
《珊瑚笔架图》
北京故宫博物院

120 　　　大抵牛马人物，一模便似，山水摹皆不成。山水心匠　（68）
　　　自得处高也。[1]

　　　山水画比形似的现实主义画作传达更多。米芾把不同的绘
画主题排出等级，这是相当常规的探索。佛教肖像图和历史场景
画被放在首位，因为它们的宗教和道德内容。这之后就是山水画
121 了，因为它们有"无穷之趣"。[2] "趣"就是我们被山水吸引，
被它的魅力、韵味或是氛围吸引。米芾用"趣"来形容董源的画
作，还有巨然，他的风格受到欣赏和推崇。比如，米芾写道：

122 　　　巨然少年时，多作矾头，老来平淡趣高。[3]

　　　米芾有次用到术语"意趣"，在上下文中可能最好翻译成
"氛围"：

　　　余家董源雾景横披全幅，山骨隐显，林梢出没，意趣
123 　　　高古。[4]

─────────

[1]　米芾，《画史》，6b。

[2]　同上书，第十册，34a。

[3]　同上书，第十册，6a。

[4]　同上书，第十册，9a。比较晁补之对巨然画作的评价："翰林沈存中笔谈云：僧巨
124 　　然画，近视之几不成物象，远视之则晦明向背，意趣皆得"（晁补之，《鸡肋集》，
　　　第7册，卷33，20b-21a）。

米芾的儿子米友仁在他的画作上提到摹写山水的趣味：

（69）　　　　余生平熟潇湘奇观，每于登临佳处，辄复写其真趣，
　　　　　　[成长] 卷以悦目。[1]

125

这最接近宋代文人观念中的"写意"，后来这个词常用于评价文人的画作。

"写意"，即"描绘或写出思想观念"，在 11 世纪的《圣朝名画评》中曾用来评价徐熙的画作。刘道醇还提到巨然"好写景趣"。[2]"趣"经常能够接近"意"，在欧阳修一幅山水画的题跋中也能看到：

　　　　萧条澹泊，此难画之意，画者得之，览者未必识也。
　　　　故飞走迟速，意浅之物易见，而闲和严静，趣远之心难
　　　　形。若乃高下向背，远近重复，此画工之艺耳，非精鉴之
　　　　事也。[3]

126

[1]　此段存于卞永誉，《式古堂书画汇考》，应该是式古堂后来的版本（最早刊刻时间为 1682），1921，第二册，卷 13E（米友仁），3a。这段文字不全，应该根据吴升的《大观录》（刊刻于 1713）中的版本进行过补充，1920，卷 14，28b。

[2]　参见刘道醇，《圣朝名画评》第 2、3 卷（《王氏画苑》第五卷），24b、30a。关于"写意"的文本，参见郭若虚，《图画见闻志》，索珀译，176 页。

[3]　欧阳修，《欧阳文忠公文集》，第 29 册，卷 130，2a。

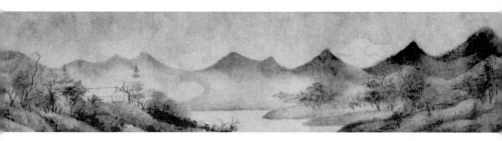

南宋　米友仁
《潇湘奇观图》(局部)
北京故宫博物院

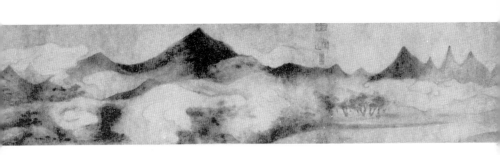

这里的"意",就像画家对于飞禽走兽的知觉,是一种形成于头脑的形象化影像。当这个影像出现在画面上时,它就创作出事物的整体印象。作为萧疏或平淡的效果,"意"也像"趣"一样,是一种场景的氛围和内涵,是真正的艺术家和鉴赏家所追求的。"趣"是我们在景色中沉醉所得。虽然这种感受由景色带来,却只能在我们的欣赏中才能体味,因此,要经过艺术家的阐释才能达到这种境界。"意"如同我们看到的,是艺术家的概念,是在绘画动作之前就形成的,并显著体现在完成的作品中。"意"作为自然事物的形象化表现,能简要表现出景物的天性。

米友仁说到他作品里的真趣,米芾提出"真意",来联系董 (70) 源的画作。[1] 在米友仁的一幅烟峦晚景图上,米芾写了一段题跋,两次提到了"意"。米芾认为,唐代大师陈叔达善作烟峦云岩之意,但米友仁的烟云超过了陈叔达,因为在这幅画中,"友仁得其意耳"。[2] 在下面的一段话里,米芾又提到了这个主题:"襄阳米友仁作画但画意"。[3] "得意",就是"抓住意念",类似于另一个术语"写趣",后来发展为"写意",意味着对形式的一种简略渲染。到了元代,"写意"确定地具有了反现实主义的内涵,

127
128

[1] 参见米芾,《画史》(《王氏画苑》第十卷),35a。

[2] 米芾,《海岳题跋》,(《津逮秘书》)2b。"得意"通常的意思当然是"理解",也表示心意因为欢欣而感觉自得。参见第132条引文。

[3] 卞永誉,《式古堂书画汇考》,第二册,卷13E,17a。

在汤垕的陈述里它被用来反对形似。在宋代前期，刘道醇所用的术语里还没有这样的意思，但在二米的论述里，已经逐渐融入了这样的含意，他们经常将真趣和真意两者并提，用来描述山水或仅仅表示抓住了思想感受。

对文人画作来说，"写意"是合适的名称，另一个术语"墨戏"也合适。邓椿记载，米友仁把他的绘画命名为"墨戏"，这些画作在目录里都有记载。[1]"墨戏"这个术语也许最早出现在文同的题画诗中：

> 余幼好此墨戏兮。[2]　　　　　　　　　　　　129

黄庭坚在苏轼一幅画上也题道：

> 东坡墨戏，水活石润。[3]　　　　　　　　　　130

在《东坡居士墨戏赋》中，黄庭坚写道：

[1]　参见邓椿，《画继》卷3（《王氏画苑》第七卷），22b。卞永誉，《式古堂书画汇考》，第二册，卷13E、20a、33b。

[2]　同上书，第2册，卷11U（文同），6b。这首诗记录于张丑《清河书画舫》（刊刻于1616），但文同的全集没有收入。

[3]　黄庭坚，《山谷题跋》，卷4，4a。这个题跋没有收入黄庭坚的《豫章黄先生文集》中。

东坡居士游戏于管城子、楮先生之间，作枯槎寿木，

丛筱断山，笔力跌宕于风烟无人之境，盖道人之所易而画　　（71）

131　工之所难，如印印泥，霜枝风叶先成于胸次者欤。[1]

从文中看，旁人也许会以为"墨戏"就是一种随意自由的绘画方式，但这个术语也有言外之意。

对文人们来说，在严肃正经的事务之余，诗歌、书法和绘画都是自我表达的途径。杜甫很多诗的标题都以"戏"字开头。到了宋代晚期，文人们把这个用法带到绘画上，很多画作的标题都是"戏作"或"戏画"。说一个人的作品是在游戏中完成，当然是一种不赞成的论调。米友仁在他一幅画作中写道：**"实余儿**

132　**戏得意作也"**[2]。12 世纪早期的一位文人王当，以一种贬义的方式来谈及自己的绘画，

[1] 黄庭坚，《豫章黄先生文集》，第一册，卷1，8a。这个标题出现在 12 世纪南宋一个版本里。关于"管城子""楮先生"，这是笔和纸的别称，参见《毛颖传》中韩愈对笔词来历的滑稽记载（韩愈，《朱文公校韩昌黎先生集》，《四部丛刊》第七册，卷 36，2a-b）。

[2] 米芾，《海岳题跋》，2b。这个题跋归于米芾显然不正确，因为这个题跋的时间是 1135 年。而在《式古堂书画汇考》（第 2 册，卷 13E，22b）里的署名是米友仁。关于这个话题的讨论，参见罗樾（Max Loehr），《附有宋代题款的中国绘画》（Chinese Paintings with Sung Dated Inscriptions），《东方艺术》第 4 期（1961），250-251 页。

昔者少壮日，戏墨谩妻奴。[1]

　　"墨戏"和"戏作"经常出现在米友仁的题跋里，但在米芾的文字里却没有看到这些词语。然而，在给朋友薛绍彭的一幅书法题诗上，老米讲述了他的游戏哲学：

　　　　何必识难字，辛苦笑扬雄。

　　　　自古写字人，用字或不通。

（72）　　要之皆一戏，不当问拙工。

　　　　意足我自足，放笔一戏空。[2]

　　一个人不需要掌握难字，扬雄（前53—18）就不是个好的书法家。书法不应该太严肃，而要像游戏，当游戏结束，意义也就逝去了。米芾的绘画观念无疑也与此一致，但是"墨戏"的观念是米友仁所强调的。从这个术语可以看到苏轼与二米的联系，在后来的著作中，"墨戏"切实代表了一种绘画的表达风格。

　　另一个由米芾提出的关键术语是"平淡"。这是一种他赞赏的绘画品格，以简洁来表现潜藏的深度，如同黄庭坚所说的

[1]　孙绍远，《声画集》，卷4，21a。

[2]　米芾，《襄阳诗钞》（《宋诗钞》第22册），7b。

"韵"。平淡最早用于形容人的个性，后来运用到文学风格中。因此，这个词可以同时用来形容一位艺术家和他的作品。[1] 米芾十分欣赏董源，写到董源的山水画时，这个词经常与另一个有相关意思的词联系起来："董源平淡天真多，唐无此品"。[2] 他继续谈到董源的山水画，"不装巧趣，皆得天真"。[3] "天真"，就是一个人天生的本性，有一种孩童般单纯的含义。到了元代，"天真"经常会代替"气韵"，用来描述作品的特征。[4] 这是来自艺术家心灵的天性。米芾珍视董源画作里平淡天真的效果，这连接了宋代文人复古的趋势。我们知道米芾谈过人物画：

> 以李尝师吴生终不能去其气。余乃取顾高古，不使一 （73）
> 笔入吴生。又李笔神彩不高，余为目晴面文骨木，自是天
> 性，非师而能。[5]

米芾声称他的艺术取自顾恺之的风格，比起吴道玄，顾恺之的风格更加高古纯粹，更接近真实的天性。这是对天真的一种

[1] 关于 3 世纪把这一术语应用到描述人格，参见高居翰，《中国绘画理论中的儒家因素》，137 页。

[2] 米芾，《画史》，6a。

[3] 同上。

[4] 参见第 201 条引文中汤垕的引用。

[5] 米芾，《画史》，11b-12a。

更加深奥玄妙的理解，表现了一种新的艺术意识。米芾赞赏在艺术中摆脱明显的人工雕琢，这无疑接近"古意"，这也是元代赵孟頫致力追求的。赵孟頫形容自己的风格"简率"，但是也不乏古意。[1]也许这包含了一些平淡天真的意味，也就是米芾在董源山水画里提到的。米芾的倾向看起来预示了后来文人们的品位。

如果我们比较米芾和米友仁，就可以看到，儿子作为文人传统里的第二代艺术家，似乎更加着意艺术的目标和技巧。从另两个题跋判断，米友仁肯定有特定的批评意识。无论如何，他是第一个表达了郭若虚观点的文人艺术家，他认为一幅画作反映了画家的心灵：

> 子云以字为心画，非穷理者其语不能至是。画之为说亦心画也。上古莫非一世之英，乃悉为此，岂市井庸工所能晓？[2]

138

米友仁引用了扬雄的观点，以一种真正的文人方式来参照古代画家。他的理性态度可与郭若虚和苏轼相比。在另一个题跋上，他运用了禅的术语：

[1] 参见第187条引文。米芾曾经用"古意"来描述吴道玄的后学（参见《画史》，14b），但在文中这个术语看起来比"高古"更加平淡，带着高尚的含义。

[2] 卞永誉，《式古堂书画汇考》第二册，卷13E，21b。

世人知余善画，竞欲得之，勘有晓余所以为画者，　（74）

非具顶门上慧眼者，不足以识，不可以古今画家者流画求

之。老境于世海中一毛发事，泊然无著染，每静室僧趺，

139　　忘怀万虑，与碧虚寥廓同其流荡。[1]

　　黄庭坚和董逌强调过艺术家在创作时难以达到的境界。在这里，画家本人对此进行了详细阐释。我们还没有见过这样的陈述，完全充满禅宗意味，以及这种不屑一顾的语调。显然对米友仁来说，艺术的自我意识与禅的践行并不矛盾。虽然以上引用的两段话观点不同，但都显示出一种特有的自负，在米友仁其他文字里也能见到这样的措辞。

　　作为实践型的艺术家，米芾和米友仁开始用程式化的术语来描述文人画的目标，在某种程度上，也涉及技巧。这些术语的风格内涵还不是很明确，因为很多这样的术语涵盖的意义太宽泛。后来，当评论家回顾文人艺术传统时，这些术语就限定在特定的上下文中。在北宋，文人艺术家没有用固定模式限定他们的主题和风格，社会地位是他们与专业画家区分的唯一标准。伴随着对业余绘画的欣赏，一种新的社会区分意识出现在同时代的艺术史中。接下来我们将在《宣和画谱》里对这方面

[1]　卞永誉，《式古堂书画汇考》，第二册，卷13E，22b。

的文人艺术批评进行考察。

《宣和画谱》

《宣和画谱》是北宋末年的皇家收藏目录。北宋末年出现了中国绘画史上的两大重要发展。一个是苏轼文人圈影响下出现的文人绘画艺术。第二个是在 12 世纪早期徽宗朝的画院改革。在后来的艺术理论发展中，宋代画院与文人绘画风格看起来比较对立，代表了在于艺术上不同的探索方向。从宽泛的历史观点看，这两种艺术发展都得到了官方的认可，认为它们都是艺术，而不是手艺。对这些由苏轼领导的早期保守派，尽管徽宗对他们的政治政策比较摇摆，[1] 但却把他们的艺术观点引入到画院绘画的实践中。

（75）

11 世纪晚期，因为苏轼文人圈的影响，绘画开始进行文人式的探索。又经过一代后，徽宗对绘画产生极大兴趣，并提高了宫廷画家的地位。在唐翰林院，士人与书法家、画家和工匠这些

[1] 关于徽宗时期画院的重要意义，参见尼格尔，《中国艺术和智慧》，91 页。户田精佑（Toda Teisuke）记述了保守党沉浮的命运，《湖州竹派：宋代文人画的研究》（Hu-chou Bamboo School: Study of Literati Painting in the Sung Period），《美术研究》第 236 期（1964），17-18 页。户田精佑在《宣和画谱》里找到了证据，里面反映出对元祐党人的排斥。然而，在这个皇家目录里依然显现出文人的绘画观点。

群体区分开来。在宋代开端，分别建立了翰林御书院和翰林图画院，在真宗（998—1022 在位）时期，有的宫廷画家得以身着紫袍，但职位远低于举人。在徽宗政和年间（1111—1117），书画院的成员们获得"佩鱼"的荣耀。他们获得部分官员待遇，领取俸值，免除体罚，须由皇帝裁定才能免职。在所有的艺术机构里，御书院成员拥有最高的职级，图画院成员居第二位。[1]宫廷画家不仅获得官员待遇，他们的考试也仿照国子监。黄庭坚说过，绘画和文学的创作原理基本一致，这个理论被用到了实践中。院画家应试时，他们要用图画来描述一句诗，以此来表现他们的聪明才智，就像学子们参加科举表现出写作能力一样。院画家也需要学习文学作品，先是学习早期辞书和道家经典。[2]简单来说，宫廷 （76）画家基本得到了官员般的特权，他们的教育虽然受到一点限制，但也包含了文学的学习。然而，这并不意味着院画家的地位已经接近士大夫。我们知道有两位士人艺术家在徽宗朝任职，就是米芾和宋子房，他们的地位是院画家不能比的。[3]

　　艺术家的社会地位反映在当时的绘画史中。在《图画见闻

[1]　参见范德本，《明代早期宫廷画家》（1），272 页。

[2]　参见上书，272-273 页；喜仁龙，《中国绘画》第二册，76-77 页。

[3]　关于这一点的论据，参见尼格尔，《米芾》，19 页。米芾负责管理皇家收藏的卷轴画，宋子房负责过一次面向所有画家的皇家考试。参见尼格尔，《中国艺术和智慧》，91 页；朱铸禹和李石孙，《唐宋画家人名辞典》（上海，1958），70 页。

志》的宋代部分，郭若虚按从上到下的地位分别排出了宋仁宗
（1022—1063 在位）、十三位王公贵族和士大夫，还有两位隐士，其
他人包括院画家，一起归入专事绘画的行列。在 1070 年神宗改
革之前，郭若虚应该就已经在写这本书，但是到了 1167 年，他
的继任者邓椿依然认为这样的划分是恰当的。在《画继》中，邓
椿分门别类列出了一位皇帝、十三位王公贵族、十七位高官、
六位高人隐士、四十六位低级官员和缙绅、二十二位道士僧侣、
十九位士大夫后裔家眷和宦官。最后剩下九十七位归入专事绘画
一类，院画家也包括其中。同样的社会阶层划分也出现在吴太素
的《松斋梅谱》中，这是元代一本从文人观点出发的梅花画法手
册。这些事实表明了两点：第一点，在 11 及 12 世纪，艺术家的
地位受到关注，可能因为更多地位高的人重视绘画。第二点，在
评论家眼里，院画家没有官员地位，不过是专职绘画者。

　　在《宣和画谱》里也出现了同样的社会阶层意识。《宣和画
谱》是北宋末年徽宗的绘画收藏目录。一般认为此书是由皇帝亲
（77）　自主持编纂的，但也许是在声名狼藉的宰相蔡京（1047—1126）和
他的弟弟蔡卞（1058-1117）直接指导下完成的。[1] 实际编纂者应
该是一群士大夫，他们依据早期的资料对画家进行讨论。由苏轼
文人圈形成的观点偶然添加到文本中，并经常出现在后代艺术家

[1]　据说米芾也是编纂者之一，但似乎不实。参见尼格尔，《米芾》，19 页。

的传记中，因为这些传记并没有现成的资料。[1]《宣和画谱》没有列出社会类别，只是区分出皇亲国戚、高级文武官员和隐士。最后面再分为三类，文臣、武臣和内臣，院画家没有特别列入一类。编纂者用苏轼的观点作参照，给了士大夫最高的尊重。文人画被看作在闲暇时所作，是文学技巧的流溢，表达了无功利的瞬间灵感。有趣的是，对皇亲国戚最高的赞扬，也是按照士大夫的标准。比如，这样描述宋太宗的曾孙赵仲佺：

> 不沉酣于绮纨犬马，而一意于文词翰墨间，至于写难状之景，则寄兴于丹青，故其中画中有诗。至其作草木禽鸟，皆诗人之思致也，非画史极巧力之所能到。[2]

140

皇室宗亲的地位当然比士大夫高，但宋代文人是以聪明才智来体现价值，而不是世袭爵位。黄庭坚赞扬赵令穰对艺术的贡献，不过也提示，赵令穰应该多读书，以便使自己的风格更加完

[1] 比较罗塞翁在《图画见闻志》和《宣和画谱》里传记的不同。郭若虚，《图画见闻志》，索珀译，27 页；《宣和画谱》卷 14，1b。译者注：《图画见闻志》："罗塞翁，钱尚父时为吴中从事，钱塘令隐之子，善画羊。世罕有其迹，惟余姚陆家曾收一卷，精妙卓绝，后归孙元规家矣。"《宣和画谱》："罗塞翁乃钱塘令隐之子，为吴中从事，喜丹青，善画羊，精妙卓绝世罕见，其笔隐以诗名于时，而塞翁独寓意于丹青，亦词人墨客之所致思。"

[2] 《宣和画谱》，卷 16，18a。

美。《宣和画谱》体现出前一代文人所表述的文化价值观。

（78）　　诗与画的比较，还有以文学天赋入画的能力，这样的语句经常出现在文本里。甚至在蔬果类的画家篇章里，也有这样的论述：

> 诗人多识草木虫鱼之性，而画者其所以豪夺造化，思入妙微，亦诗人之作也。[1]

141

上面的典故来自孔子的《论语》，孔子建议弟子们多学《诗经》，因为可以多识鸟兽草木之名。[2] 通过这种关联，蔬果被认可为绘画题材。这些段落看起来干瘪，学究气重，不如苏轼和朋友们的诗歌有趣。更适合在其他地方比较这两种艺术。李公麟的画作《阳关》包含了道德寓意，被认为"盖深得杜甫作诗体制而移于画"。[3] 王维的画被认为不如他的诗：

142

> 观其思致高远，初未见于丹青，时时诗篇中已自有画

[1]　《宣和画谱》，卷20，11b-12a。

[2]　参见理雅各的翻译："通过它们（《诗经》中的诗歌），我们多识鸟兽草木之名"（《中国经典》，第一册，322页）。译者注：此句出自《论语·阳货》，"小子何莫学夫诗，诗可以兴，可以观，可以群，可以怨，迩之事夫，远之事君，多识于鸟兽草木之名"。

[3]　《宣和画谱》，卷7，8a。

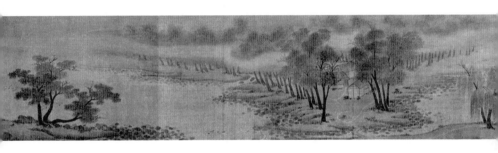

長夏千林暑水齊圖
桃塢蝙沙隅君入不戒
秦人向白牛長往俞
水西

宕原吕頴

高秀脩波泛溪
蒲菱稻麥和千草芋
花茎人主蕨脩
海方肯為君之名
湛湖
五月江都檢曰毛
杜陵野老来清狂
酥野荷袖瞻於
溪間迎迤子坐為
忘
望湖今在
青城西岸柳汀邊
文生香山獨赴嵩
任會石隨車馬遮
芋堤
作非長時群六橋
樓舟菁設臺中
慘告社图八玉章
正沉楊子纺洹
頹

北宋　赵令穰
《湖庄清夏图》（局部）
美国波士顿艺术博物馆

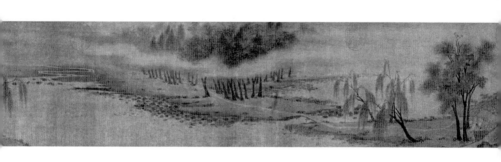

143　意。由是知维之画出于天性，不必以画拘，盖生而知之者。[1]

王维的声望当然不能从他的绘画来判别——也许对宋代编纂者来说，他的绘画过于简单——不过他创制诗歌意象的方式是图画式的。

偶尔，当一个画家与文学世界相联系时，他被认为在作品中表达了思想和灵感。罗隐（833—909）的儿子罗塞翁转向了绘画，《宣和画谱》以这样的方式为他的选择辩护：

> 隐以诗名于时，而塞翁独寓意丹青，亦词人墨客之所　（79）
144　致思。[2]

如《宣和画谱》这样评论苏轼的朋友文同，认为他自然而然接近了艺术：

145　　凡于翰墨之间，托物寓意，则见于水墨之戏。[3]

同样，南唐后主诗人李煜（卒于978）[i]"政事之暇，寓意

[1]　《宣和画谱》，卷10，4b-5a。

[2]　同上书，卷14，1b。

[3]　同上书，卷20，8b。

i　译者注：据《辞海》，李煜的生卒年为937—978年。

于丹青"。[1] 在这种联系中，"寓意"，就是"在某事物上寄托自己的思绪"，这个词描述了一种副业，指业余画家在闲暇时挥洒艺术，也有一种抒发情感的含义，因为这是为了娱乐。"寄心"也意为"寄托人的心灵"，是含义相近的词语。经常会出现一对意思相近的术语，"寓兴"或"寄兴"，就是在绘画上"寄托兴发的情感"。"兴"是艺术家受到激发，于是产生灵感，是引导一名业余画家创作的艺术冲动。仁宗的驸马李玮以这样的态度对待自己的绘画：

146

时时寓（遇）兴则写，兴阑辄弃去。[2]

147

高居翰追踪"兴"的文学起源，一般来说可以定性为加强的反响。他也指出，寓意或寓兴表现了理学对于宋代文人艺术理论的影响，因为它们强调从外物和自身感受中提取的价值。[3]

[1] 《宣和画谱》，卷 17，1a。

[2] 同上书，卷 20，7b。"寓兴"，即"寄托灵感"，从上下文来说，用"遇"，即"遇见灵感"，感觉更好。

[3] 关于"兴"作为强化的感受以及起源，见高居翰，《吴镇》，31-35 页。关于"寓兴"或"寓意"的翻译，参见《中国绘画理论中的儒家因素》，131-134 页。在引用的苏轼给王诜的题辞中，"寓"确实有哲思般的弦外之音，但是在其他文本中并没有出现这些意味。与艺术理论最明确的关联是董逌的一段话，高居翰这样来表达："理论家说，丘壑形成于画家的心中……故物无留迹，然而参与其中能生发真实的感受"（《中国绘画理论中的儒家因素》，133 页）；关于这段话不同的翻译，参见第 109 条引文。

然而，这些哲学意味并不总是存在。艺术确实可以看作一种抒发途径，高士们用来抒发情感以保持合乎正道的平衡。但在《宣和画谱》中，"气"和"韵"常常只是简单描述一个人在闲暇时的当下行为，也就是一种业余的艺术。这些术语无一例外都用于达官贵人或文人隐士的画作。[1] 院画家和专业画家被排除在外。而且，几乎所有艺术家的作品都被拿来与诗相比，以显示他们是贵族显要、士大夫和文学之士。[2]

（80）

在早期画家王维和李成的两个故事里，可以看到这种势利的社会现象。王维在一首诗里称自己"前身应画师"，可以对照阎立本被称为"画师"的愤怒。《宣和画谱》的编纂者暗示，王维能够写下这句名诗，因为他对自己的诗名很自信，但是阎立本

[1] "寓兴"或"寄兴"出现的表述里包括三位皇亲国戚、三位士大夫、一位武官，以及两位平民李成和徐熙，他们两人显然拥有文人隐士的身份。"寓意"和"寄心"出现的表述里则包括南唐后主、五位士大夫、一位有着文人倾向的隐士。参见《宣和画谱》，卷11，4b、18b；卷12，1b、3a、4a、4b、6a；卷14，1b；卷16，14a、16b、18a；卷17，1a、9b；卷20，7b、8b、14b。

[2] 这些画家的艺术被拿来与诗相比（不包括王维），他们中间有四位皇亲国戚、四位士大夫，一位官员的父亲曾经是诗人，还有一位本身就是诗人。巨然也被纳入这个比较，他是一位受到文人称美的和尚。此外还有画草虫的武将李延之；在李延之的例子里，这一绘画主题也许是受《诗经》的激发。参见上书，卷7，8a；卷9，4b；卷12，2a、4b、5a-b、7a、13a；卷14，1b；卷15，8b；卷16，18a、20a；卷20，15a。

只擅长绘画，被赋予这个称号就不可能感到安心。[1]第二个故事关于李成的卓然不屈，这在很大程度上是虚构的。尽管李成生活不太如意，他依然声称只是为自己作画，就像高士一样。据说在给一位固执的收藏家孙氏的信中，李成强调了自己的独立地位：

(81)　　　　自古四民不相杂处。吾本儒生，虽游心艺事，然适意
　　　　　　而已。奈何使人羁致入戚里宾馆，研吮丹粉，而与画史冗
　　　　　　人同列乎，此戴逵之所以碎琴也。[2]　　　　　　　　　148

在郭若虚的《图画见闻志》里，李成就是那两位高人逸士之一。从信的内容我们可以判断，如果一个人只是画家，那么他的地位就很低。院画家除去他们的特权，很有可能也属于这一类。

相较院画家，士大夫具有较高声望，这也进一步说明文人艺术对皇家宗室的影响。两位皇室成员王诜和赵令穰都是知名的

[1]　参见《宣和画谱》，卷10，5a-b。张彦远认为关于阎立本的这个故事不像是真的。
　　　参见《历代名画记》卷9（《王氏画苑》第四卷），12b。

[2]　《宣和画谱》，卷11，5a。李成像一位真正的君子，在他的艺术里游弋。如同孔子
　　　在《论语》里提到的"游于艺"（理雅各，《中国经典》第一册，196页）。戴逵（卒
　　　于395）受到武陵王的邀请，却拒绝为他弹琴。关于李成此信更为简略的版本，参
　　　见刘道醇，《圣朝名画评》卷2（《王氏画苑》第五卷），19a。

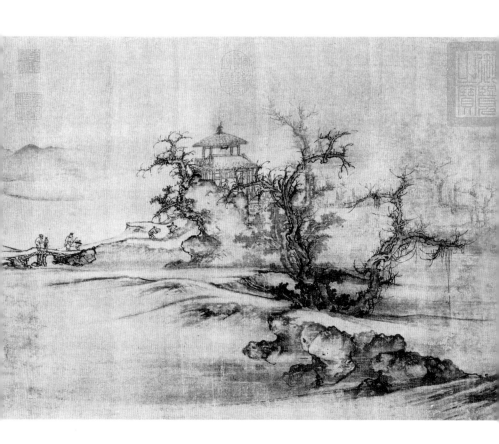

北宋　郭熙
《树色平远图》（局部）
美国大都会博物馆

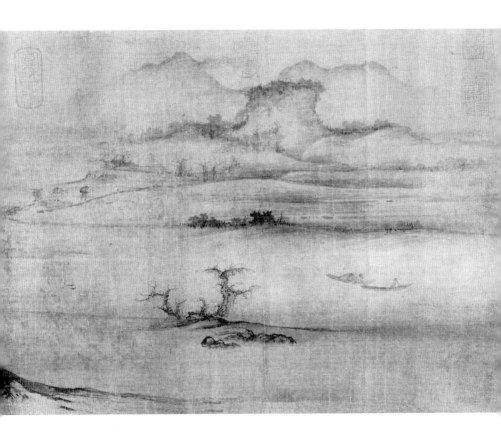

文士艺术家，徽宗自己也以文人的方式画花鸟。赵令穰的小山丛竹据说从苏轼那里学得，赵令庇的墨竹就受到文同的影响，赵令晙画马以李公麟的画作为模板。我们也知道，徽宗在他的画上题款和题诗，就像自己是一位文人。在形成自己的显著风格前，徽宗还学习过黄庭坚的书法。然而，文人画的题材和风格在画院不受欢迎，在徽宗朝，只有一位院画家专工墨竹。[1]这部分证明士大夫和达官贵人们独享这种艺术品位。但是在前代大师之作基础上的山水画，无论是水墨还是着色，都受到显贵、文人和院画家的追捧。徽宗最知名的风格来自院体谱系，它由崔白的花鸟画派生出来。就是这种华丽精致的艺术培育了北宋院体绘画。徽宗面临两种绘画方向，他既画文人风格，也画院体风格。《宣和画谱》根据社会地位进行表述，反映出文人艺术家与专业艺术家之间的对立，却没有指出两者在风格上的不同。（82）

在接下来的一个阶段，文人绘画传统在中国的南北方都逐渐形成，这一时期的艺术理论也有某种程度的发展。但是北宋文人的著作奠定了文人艺术理论的基础。相较后面的时代，北宋时期涌现出更多高质量的艺术理论著作。一种对艺术心理的新关注点出现了。与早期的评论家不同，苏轼、黄庭坚和董逌关注画家对自然的阐释，认为创作过程至高无上。米芾和米友仁

[1]　参见俞剑华，《中国绘画史》第三版（香港，1962），第一册，171-172 页。

描述了绘画的"戏"和表达方式，并构建了一种新的文人艺术品位。《宣和画谱》的编纂者强调，艺术是君子的闲治之事，作为业余兴趣爱好来挥洒。文人画理论的这些方面，将在后来的评论著作中屡次出现，随着文人艺术传统的发展，最终将形成一种艺术风格。

南宋　马远
《 踏歌图 》
北京故宫博物院

第三章　金和南宋

在金代，苏轼无疑是最有影响的文化偶像。金代艺术因袭北宋，文人阶层支配着绘画领域，题材以山水画为主。

而在南宋，苏轼的影响不如在北方大，人们更多地回溯到北宋早期、五代，甚至唐代。

南宋晚期，院体画与文人画开始分野，而文人画家的身份也不再只局限于士人，开始与特定主题和风格相关，如墨梅墨竹等，不画山水；而院画家则以山水画为主。

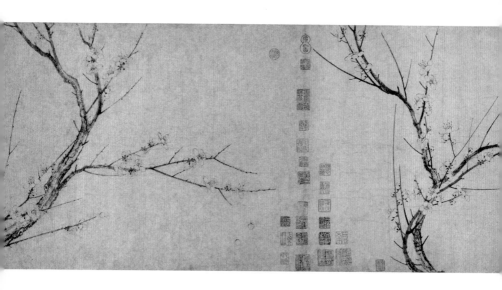

南宋　扬无咎
《四梅图卷》（局部）
台北故宫博物院

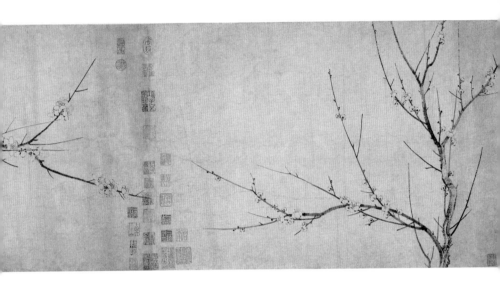

文人对中国南北方的影响 （87）

　　1126 年，女真人攻陷开封（汴京），俘虏徽钦二帝，北宋灭亡。这之后，宋王朝还在南方维持着，北方女真统治的地方称为金。他们的文明在金世宗（1161—1190 在位）统治期间发展，在金章宗（1190—1209 在位）时期达到鼎盛。直到蒙古入侵，最后一位金朝皇帝被杀，这个王朝于 1234 年灭亡。虽然女真人草创了自己的语言，但他们推崇汉族文化，倾向学习汉语。在他们统治期间，招揽了很多汉族官员。金国皇帝喜好儒家，皇族宗室学习文人艺术。因此，文人官员的声望依然很高，北宋文人是各种艺术的学习典范，绘画也是如此。

　　与此相对，南方的画院兴起了一种新型艺术。徽宗的儿子高宗（1127—1162 在位）在杭州复兴了画院，又开始大量收藏绘画。在皇家赞助下，院画家的风格主导了那个时代。在南宋开端，文人对艺术的影响还能在宫廷见到端倪，但在高宗统治期间，这种影响逐渐减退。当然，文人艺术传统在民间依然传承，到 13 世纪中叶，典型的文人画样式出现。在追溯北宋文人的同时，这两种绘画传统都各自获得发展。将金与南宋的艺术相比较，会发现相同之处，也有不同之处。对南宋文人画发展的评估要与院体画联系起来。南宋期间，文人画与院体画之间的鸿沟是否增大了

（88） 呢？能否从主题或风格上对文人画和院体画进行区分呢？进一步说，把南宋文人画与金朝文人画相较，两者分别发展到了什么程度？通过对中国南北方艺术和社会广泛的背景进行分析讨论，这些问题的答案将逐渐明晰。

金朝延续着北宋以来的文人文化，各种艺术互相关连。中国文学史把苏门学派与二程学派区分开来。程颢（1032—1085）和程颐（1033—1107）与苏轼是政敌。苏轼对佛道都比较接纳，但他没有留下一个连贯的思想体系，他的主要影响是文学方面的。程氏的道德哲学被后来的南宋学者朱熹发扬光大，理学也成为文人思想的主宰。朱熹的学说开始并不为北方所知，直到13世纪30年代初，一位宋朝文人赵复被金国俘虏，朱熹的学说才传播到这里。[i]这一时期，金国文人争相学习朱熹的注疏，因为一百年来，金与南宋没有任何学术交流。翁方纲（1733—1818）的一句话说明了两种文化的隔阂，"程学盛南苏学北"。[1]

149

i　译者注：此处有误，赵复是被元人俘虏。据《元史·列传》："赵复，字仁甫，德安人也。太宗乙未岁，命太子阔出帅师伐宋，德安以尝逆战，其民数十万，皆俘戮无遗。时杨惟中行中书省军前姚枢奉诏即军中求儒、道、释、医、卜士，凡儒生挂俘籍者，辄脱之以归，复在其中……复强从之。先是南北道绝，载籍不相通，至是，复以所记程朱所著诸经传注，尽录以付枢。"

[1]　引自郭绍虞，《中国文学批评史》，（上海，1955），260页；也参见牟复礼（Frederick Mote），《元代的儒家隐士》（Confucian Eremitism in the Yuan Period），《儒教》第10篇，349页。

在金国大部分地区，苏轼无疑是文化影响力最大的人物。在与金世宗的对话中，耶律履说苏轼是宋代名臣中最卓越的，并说服皇帝刊行苏轼的奏议。[1] 从金国严格的公文风格中，可以看出官员的道德严肃性，这与南宋官员不同。元好问（1190—1257）等文人就以明显的金国文学传统来思考问题，金朝诗歌的发展也与新的南宋诗歌样式不同。金朝诗歌主要受苏轼和欧阳修的影响，词也以苏轼为源头活水。在文学理论方面，赵秉文（1159—1232）和王若虚被列为苏轼的后继者。元好问虽然批评过苏轼，但他对诗歌的讨论也是从苏轼那里派生出来的。[2] 书法方面，依然能看到对北宋文人模式的依附。很明显，金章宗学习了宋徽宗的书法风格，还效仿他对艺术进行支持和赞助。赵秉文学习苏轼、王庭筠和米芾的书法风格。[3] 赵秉文是那个时代的文士领

（89）

[1] 参见元好问，《中州集》（《四部丛刊》），第四册，卷9，10b-11a。金国皇帝提出，苏轼对他的朋友驸马王诜行为不端，作了歌曲来取笑他的姬侍。译者注：《中州集》"上曰：'吾闻轼与王诜交甚款，至作歌曲，戏及姬侍，非礼之甚，尚何足道耶？'履道进曰：'小说传闻，未必可信。就使有之，戏笑之间，亦何得深责？世徒知轼之诗文人不可及，臣观其论天下事，实经济之良才。求之古人，陆贽而下，未见其比。陛下无信小说传闻，而忽贤臣之言。'明日录轼奏议上之，诏国子监刊行"。

[2] 参见郭绍虞，《中国文学批评史》，260-263 页。关于金代这几位文人的文学观点，参见吴梅，《辽金元文学史》（上海，1934），28 页。

[3] 关于其书法的影响，参见《书道全集》，有故事说金章宗是宋徽宗的曾外孙，这个故事可能来自周密（1232—1298）。参见陈衍，《金诗纪事》（上海，1936），第一册，6b。这个故事似乎不太属实，因为在章宗母亲的传记里没有提到这层关系，（转下页）

袖，并赞助了元好问，他视苏轼为文学和书法的楷模。赵秉文也画画，专事文人题材绘画，如墨梅、墨竹和墨石，他把草书笔法运用到绘画中，因而受到推崇。在所有这些艺术中，赵秉文延续着苏轼文人圈的那种形式，整体吸收了北宋的文人文化。赵秉文的绘画可以看作是他诗歌与书法的附庸。

（90）
　　如同在北宋，最负诗名的文学之士如赵秉文和元好问，在这个时代也成为了重要的文人画家。这些有影响力的才俊汇聚一堂，围绕一位著名的文学之士，继续苏轼朋友圈的那些雅事，如应艺术家或主人之请，在画上题跋。有一次，一位文人画家创作了一幅图，表现元好问的隐逸，赵秉文和友人们在上面题了诗，这是最古老的一种文人绘画题材，反映田园生活，并附有题款来记述。[1] 从文献看，金代艺术家中最受文人推崇的是杨邦基、

（接上页）参见《金史》卷 64，5992c 页。关于王庭筠是米芾的外甥或女婿的传闻似乎也很不属实，因为在《金史》《中州集》以及元好问给王庭筠写的墓志铭里均未提及此事；此外在我检索到的所有元代或明代艺术家的传记里也没有出现这点。米芾有一位女婿吴激，是宋代使节，出使时被扣留在了北方，早期资料强调了他和米芾的关系。关于这方面具体的资料，参见卜寿珊，《〈岷山晴雪轴〉和金代山水画》（'Clearing after Snow in the Min Mountains' and Chin Landscape Painting），《东方艺术》第 11 期（1965）第 27 篇，169 页；《金代（1122—1234）文人文化》（Literati Culture under the Chin [1122–1234]），《东方艺术》第 15 期（1969）第 7 篇，112 页。

[1]　关于这幅画上的诗作，参见元好问，《元遗山诗集笺注》（《四部备要》），第六册，附录，7a-b、9b、13a。

金　王庭筠
《幽竹枯槎图》
日本京都藤井有邻馆

武元直和王庭筠。他们三人都写诗，其中两人有官职。[1] 王庭筠是金代最知名的画家。他生于 1152 年，1176 年考上进士，1202年去世，年仅五十岁。他是翰林修撰，书法学习米芾，还学习文同的墨竹。山水画方面，他跟金代文人任询学习。元好问在一首诗里称赞王庭筠的卓越：

> 郑虔三绝旧知名，付与时人分重轻。
>
> 辽海东南天一柱，胸中谁比玉峥嵘。[2]

唐代郑虔在诗、书、画方面都成就非凡，作者以此同样称赞王庭筠，并称他卓绝于世，如同南天玉柱。

北宋文人对绘画题材的偏好也影响了金代文人画家。苏轼文人圈的艺术被奉为圭臬，竹梅这些特定题材与诗联系起来。这是朝文人绘画传统发展的第一步。杨邦基、赵秉文、王庭筠等人专事文人题材绘画，如学习李公麟的人物和马，还有墨梅和墨竹。当然，很多金代画家也从事山水绘画；不同于米家山水的法则，这个时代的山水画没有明显的文人画特征。史料记载中，只

[1] 《中州集》里有王庭筠和杨邦基的简要传记，参见《中州集》，第二册，卷 3，22a-b；第三册，卷 8，14a。关于武元直的资料，参见卜寿珊，《金代文人文化》，107 页。

[2] 元好问，《元遗山诗集笺注》，第五册，卷 11，17a-b。

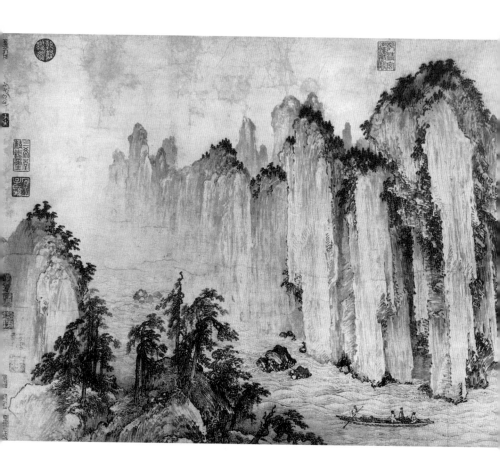

金　武元直
《赤壁图》
台北故宫博物院

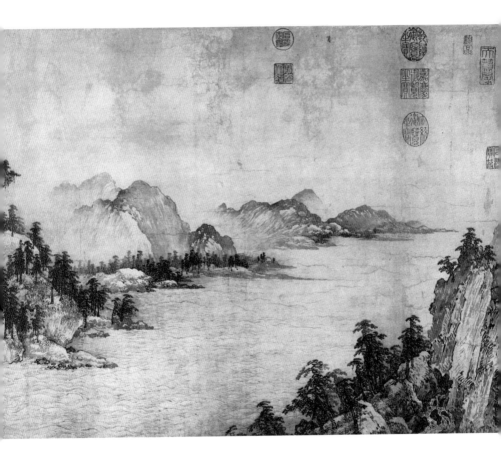

有两位画家延续米芾的画法，但李成－郭熙的风格模式仍是普遍流行的北方传统，各个阶层的画家都进行这种样式的绘画创作。[1] 无疑，金代文人的山水画大多带有早期风格，他们中的一些人努力探索新的山水画样式。武元直和李山的独特风格，在他们的《赤壁图》《风雪松杉图》[2]中可以看到。他们的作品带有明显个人风格，从中可以追溯早期的山水画家，继承了一个世纪前北宋文人画家的艺术特征。 （91）

所有金代传统艺术都因袭了宋代文人艺术。在对南宋文人画的考察中，诗歌和书法的发展也可以作为指导原则。在文学方面，苏轼对南方文坛的影响显然不如在北方那么大。辛弃疾（卒于1198）[i]继续发扬着苏轼开创的豪放派词风。南宋初年，江西诗派延续着黄庭坚的诗风，风格瘦硬，追求字字有出处。其他的诗人如陈与义（1090—1138）就倾向反对北宋文人的模式，更倾向于唐代的风格。陈与义认为，应当超越对苏轼和黄庭坚的模仿，回到真正的诗歌源头，那就是杜甫。后来的一位文人杨万里（1124—1206）[ii]开始学习黄庭坚的诗，后来改学唐代风格，响应宋孝宗

[1] 杨邦基是延续李成画法最知名的后继者；关于沿袭郭熙画法的艺术家，参见元好问，《遗山先生文集》（《四部丛刊》），第七册，卷40，15a-b。

[2] 在卜寿珊，《〈岷山晴雪轴〉和金代山水画》中有翻版，166 页。

i 译者注：据《宋人传记资料索引》，辛弃疾的生卒年为1140—1207 年。

ii 译者注：据《宋人传记资料索引》，杨万里的生卒年为1127—1206 年。

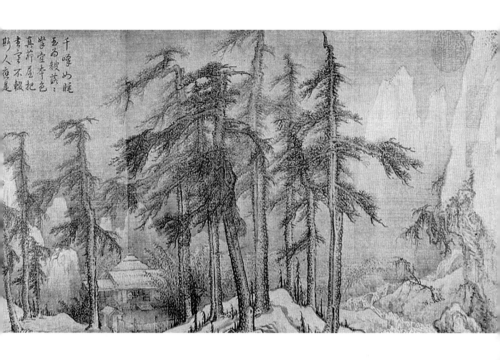

金　李山
《风雪松杉图》
美国弗利尔美术馆

（1163—1189 在位）提倡的唐代绝句。南宋末年，江湖诗派在民间兴盛起来，这个诗派崇尚晚唐诗风。[1]总的来说，这一时期出现复古思潮，反对苏轼和黄庭坚的风格，而向往盛唐的文学气象。

书法方面，从最开始对苏轼文人圈的推崇，也开始走向复古。高宗最开始学习黄庭坚的书法，然后是米芾，最后他还是回到了二王的风格。他的儿子孝宗也跟从王氏风格，因为他模仿高宗的笔迹。因此，高宗与文人艺术家在书法上的尝试，复兴了早期宋代宫廷的传统，他的继任者和文人们也继续传承，其中就有赵孟坚（1199—约 1264）i。但有些特立独行的官员仍然坚持北宋文人传统，如吴琚效仿米芾，范成大（1126—1193）承袭黄庭坚。 （92）此外，南宋末年，禅宗和尚从黄庭坚的手稿中吸收所得，自成一家书风。[2]总的来说，文人在开始阶段影响巨大，但承袭二王的院体书风在宫廷逐渐复兴，虽然间或出现文人高僧的不同观点，但这一风格还是成为时代主流。粗浅来看，绘画领域也是如此，主流绘画是肇自李唐的院体山水体系。但个别艺术家承续了早期文人官员的艺术风格，一些禅师的写意作品也在 13 世纪出现。

[1]　参见吉川幸次郎，《宋诗概说》141、162-163、172-173 页。

i　　译者注：据李裕民在《宋人生卒行年考》中的考证，赵孟坚的卒年约在1262—1265 年。

[2]　参见《书道全集》，第十六册，3-6 幅。

　　高宗显示出对苏轼文人圈艺术的一些兴趣，皇室收藏的四个部分包括他们的著述和绘画。高宗推崇梵隆的画作，梵隆师法李公麟。[1] 高宗还欣赏宫廷里的首席鉴赏家米友仁的作品。高宗或他儿子孝宗以书法来书写古代儒家经典，由官员马和之据此绘画。马和之的画法是由李公麟复兴的古老画法，虽然这种画法属于文人绘画体系，但马和之的风格更接近唐代，而不是北宋。[2] 同样，无论是皇室宗亲赵伯驹，还是院体山水奠基人李唐，他们的风格渊源都来自唐代显贵李思训和其子李昭道。只有极少数宫廷画家效法北宋的模式，大多数宫廷画家倾向于复兴宋代之前的艺术。一直到南宋末年，在显贵和文人眼中，唐代的青绿山水都是普遍接受的绘画形式。比如，人们认为钱选就继承了赵伯驹的山水。这些都是院体绘画的主题，比如以李唐风格描绘的青绿山水和花鸟画，文人一般很少涉及这类绘画。这些对文人艺术的地（93）位产生了消极影响。而从积极一面看，一些民间画家继续传承着北宋文人的传统。

　　在 11 世纪末，苏轼文人圈形成的书法风格不同于院体书法

[1]　参见高罗佩（Robert H. van Gulik），《中国绘画鉴赏》（*Chinese Pictorial Art as Viewed by the Connoisseur*）（罗马，1958），208-209 页。

[2]　根据一个早期资料，马和之的风格是在吴道玄的基础上形成的，孝宗写了《诗经》里的诗篇后，就让马和之画图，参见庄肃，《画继补遗》（刊刻于 1298 年），4 页，《画继》；《画继补遗》（《中国美术论著丛刊》）（北京，1963）。

南宋 赵孟坚
《水仙图》(局部)
天津艺术博物馆

的法式。在南宋晚期，院体画和文人画明显区分开来。几乎没有
院画家效仿北宋文人，同样，文人画家也基本不涉及院体风格绘
画。南宋初期，有些士大夫在朝廷任职，在高宗朝，米友仁名
声最盛。[1] 后来，宋理宗（1225—1264 在位）的驸马杨镇在都城与
友人们一起画墨竹。然而南宋最杰出的文人艺术家却远离朝廷，
他们的艺术由家人和弟子传承。扬无咎（1097—1169）和他外甥汤
正仲是文人隐士，专画墨梅。赵孟坚做过严州知府，擅长白描水
仙。[2] 这显示出院体画家与文人业余画家之间的分歧在增大，文
人绘画传统在宫廷外依然延续着。

　　皇家的支持起了很大作用。唐代都城是中国文化的中心，
如唐玄宗就是一流的艺术赞助人。大多数唐代画家受到宫廷赞
助，或者接受佛寺的委任来绘画。著名的吴道玄出生贫苦家庭，
却成为宫廷画家，被朱景玄列入最顶尖的画家行列。[3] 在宋代，
苏轼文人圈的成员作为士大夫和业余绘画者，以一种轻松休闲的

[1]　米友仁是兵部侍郎、敷文阁直学士。参见《宋史》卷 444，5620c 页。

[2]　扬无咎的名是无咎，字补之，参见董史，《皇宋书录》（《知不足斋丛书》第十六集）
　　C.7b。但是在《画继》第 4 卷中，把名和字的顺序颠倒了，现代的汉语词典中，扬
　　无咎的名字有两种写法。从他的画跋判断，"补之"是他的字。参见卞永誉，《式
　　古堂书画汇考》，第二册，卷 14L.（扬无咎），3b；卷 15M，2b。关于赵孟坚的生
　　卒年的讨论，参见蒋天格，《辨赵孟坚与赵孟頫之间的关系》，《文物》1962 年第 12
　　期，26-31 页。

[3]　参见朱景玄，《唐朝名画录》，8 页。

（94）

方式为自己和朋友作画。到了宋徽宗时期，皇家对艺术的赞助达到顶峰，画家被选为画院画师。遗憾的是，从文人观点来看，在画院里艺术家的创造力受到限制，因为他们的作品受到严格监督，且绘画的评价标准也是讲求形似的现实主义。[1]高宗继续着徽宗的事业，扮演文化赞助人的角色，努力在各方面达到唐代的兴盛。杭州无疑是南宋的文化中心，但是出现于早期的那种文人绘画探索，在南宋朝廷并不显著。相较之下，金朝皇家没有成立画院。相反，金朝的文人官员主导了文化基调，皇族成员响应他们的倡导，比如画墨竹。文士领袖在北方的影响力明显强过南方，皇帝也受到影响和带动。到了元代，朝廷对宫廷绘画进行赞助，而各地民间文人保持着自己的文化传统。在某种程度上，这种状况已经在金和南宋期间有了前期征兆。南宋文人艺术家继续在民间绘画，专事墨竹、墨梅及墨花。与院体绘画相对，他们更加明确自己的目标，就是要建立文人绘画的模式。总的来说，南宋文人画家的主要成就是对绘画主题的界定。

　　关于这一点，我们将对艺术家风格和社会背景进行更多细致的考察。最开始，文人画是一种表现社会阶层的艺术，而不是一种艺术风格传统。在其发展过程中，形成了独特的艺术风格。

[1]　邓椿评论过院画这种循规蹈矩的影响，喜仁龙进行了概述，参见喜仁龙，《中国绘画》第二册，77-78 页。

大部分有记载的金代画家都属于士人阶层。专业画家的名字却几乎没有留下来，他们的画作也没有太大影响力。[1] 虽然金代文人 (95)
如赵秉文、王庭筠专事文人主题绘画，但山水画依然是各类画家最常见的主题。当然，这两种不同社会背景和艺术风格的绘画还没有完全融合。南宋艺术家的身份更为多样。除了权贵、官员和士绅，还有僧人、道士和院画家。从传统文人角度看，重要的画家自然是文人或与文人有直接关系。但那个时代，文人艺术被各阶层接受。上面提到宋理宗的驸马杨镇，他和他的朋友们就从事文人艺术。在其他皇族里，以文人画闻名的就是赵孟坚。此外，文人与高僧的交往也比较密切。

在北宋，黄庭坚与诗僧惠洪以及善画墨梅的仲仁交游。到了南宋高宗朝，梵隆和尚学习李公麟最为出名。南宋晚期有一位仁齐[i]和尚，就广泛吸收文人文化来说，他是个有趣的例子。他

[1] 我们偶尔也能看到一些这时期专业画家的名字，但没有留下其他资料，或者他们仅仅留下姓氏及所处时期。仅有两位宫廷艺术家因其画作而闻名。一位是黄谒，他在一幅画上题下"大金国御前应奉"；另一位张瑀，他于13世纪初任职于祗应司（郭沫若，《谈金人张瑀的文姬归汉图》，《文物》1964年第7期1-6页）。译者注：此画有题"宋人文姬归汉图"，卷后左上款署："祗应司张□画"，"张"下一字模糊不清，郭沫若释为"瑀"字。据考证，"祗应司"为金章宗泰和元年（1201）设置，系内府机构，掌给宫中诸色工作，似清朝内府之造办处。由于宋朝无此机构，由此断定张瑀为金代宫廷人物画家。

i 译者注：此处作者有误，不应为"仁齐"，据《图绘宝鉴》，当为"仁济"。

的书法习自苏轼，墨竹学习士大夫俞徵，墨梅则来自扬无咎。[1]
相比道士，僧侣画家似乎更受文人影响。道士丁野堂专画墨梅，
当理宗问丁野堂画的梅是否为宫梅，他回答不是，他画的是野梅
（野，也就是他自己）[2]。从他的俏皮话可以看出一些道家的从容自
我，与儒家文士的顺从不同。当然，丁野堂的绘画主题也和其他
道士一样，可以被列为文人画。

（96）　　　　可以看到，显贵、僧侣和道士受文人画的影响，然而却几
乎没有院画家按照文人画传统去作画。[3]更让人关注的是，文人
画家也避免画院体风格。宁宗（1195—1225 在位）朝有一位军官王
介，跟从马远和夏圭学习山水，他也画梅兰。但是，将这些主题
结合起来的例子甚为少见。一般来说，没有文人会把院体画家当
作绘画楷模。山水画是南宋画院的主要绘画形式，一些文人逐渐
抛开了山水这一主题。然而，在南宋初年，对山水的向往始终蕴
藏在显贵和文士们的心中。[4]但是到了南宋末年，只有小部分文

[1]　仁济是若芬的外甥，若芬也号玉涧。参见朱铸禹、李石孙《唐宋画家人名辞典》，
　　4-5 页。

[2]　同上书，2-3 页。

[3]　有四位院画家专事文人画题材。其中一位是贾师古，他学习李公麟的人物画，贾
　　师古在出家为僧之前，他最知名的学生是梁楷。后来的院画家按照梁楷的风格来
　　作画，但是很难说多么接近李公麟的画法。参见俞剑华，《中国绘画史》第一册，
　　205 页。

[4]　作于 1167 年的《画继》列举了 5 位画山水的侯王贵戚，还有 13 位高官，5 位普通
　　官员士绅。

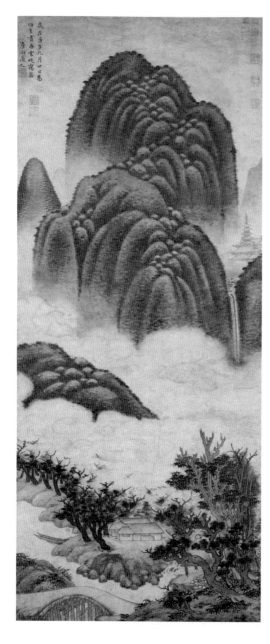

元 高克恭
《春云晓霭图》
北京故宫博物院

人专门画山水了。龚开是个例外，他学习米芾的山水，到了元初，米家山水还影响了高克恭（约1245—1310）[i]。另一个例外是钱选，他受到了赵伯驹青绿山水的影响。

这里比较适合讨论赵伯驹的地位和艺术风格，因为在南宋极少有他的后继者。由于金的入侵，赵伯驹被迫逃到南方。他画技精湛，自然得以在朝廷供职，还因为皇室血统，他获封官职。他的地位当然不同寻常，据说，他和弟弟赵伯骕跟从一位院画家学习。[1] 他所代表的画派在南宋受到尊重，从赵希鹄的《洞天清录集》的总结中可以清楚看到：

> 唐小李将军始作金碧山水，其后王晋卿、赵大年，近日赵千里皆为之。[2]

151

尽管这些艺术家都是皇亲国戚，把他们联系起来却显得很不协调。王诜和赵令穰都是苏轼文人圈的成员，他们的风格就与赵伯驹不同。[3] 除了钱选，后来的文人画家都没有学习赵伯驹的

（97）

i　译者注：据《元人传记资料索引》，高克恭的生卒年为1248—1310年。

[1]　参见庄肃，《画继补遗》3-4、9页。庄肃是赵伯驹曾孙的朋友。

[2]　赵希鹄，《洞天清录集》（《美术丛书》初集第9辑），28b。

[3]　按照米芾的说法，王诜用李成的画法来画金碧山水；根据汤垕的观点，王诜学习李昭道画着色山水，不今不古，自成一家。参见尼格尔，《米芾》，77-78页；汤垕，《古今画鉴》（《美术丛书》三集第2辑），12a。赵令穰现有存世的山水画，（转166页）

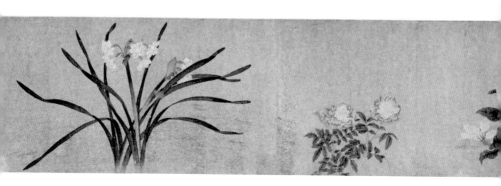

元　钱选
《八花图》(局部)
北京故宫博物院

风格，赵伯驹的艺术还受到元代评论家汤垕的质疑。元代大师赵
孟頫作复古的青绿山水，其画法主要来自董源和巨然。由于这些
原因，赵伯驹的青绿山水不能被视为文人画传统的一部分。直到
元代，一种独特的文人山水画风格才形成，与米家山水的法则不
同。相反，南宋文人则首要关注水墨花卉树石，在这些领域拓展
文人艺术传统。我们应当考虑到他们对文人画题材的一些影响。

传统文人主题

汤垕曾列举过元代文人绘画的主题：

　　……山水墨竹、梅兰、枯木、奇石、墨花、墨禽等，
游戏翰墨，高人胜士，寄与写意者。[1]

这些题材的选择显然受到一定限制，因为人物画、动物
画，还有宗教题材的绘画被排除在外。在元代之前，那些有名的

（接 163 页）但却不是金碧山水的风格。他也许像王维和苏轼那样，选择文人范式
来作画，还画过墨竹。黄庭坚有一段题跋也许是赵令穰与李昭道之间对比的来源，
黄庭坚也许一直根据赵令穰皇室的地位来看待他。参见黄庭坚，《山谷题跋》卷 2，
7a；比较邓椿，《画继》卷 2（《王氏画苑》第七卷），9b。赵伯驹的作品也许更具有
装饰性，因为汤垕仅仅把他看作模仿李思训的后继者（参见第 206 条引文）。

[1]　汤垕，《画论》（《美术丛书》三集第 7 辑），4a。

（98）文人画家都涉及过汤垕列举的题材。王维、李成和米芾往往与文人山水画法联系起来；文同和苏轼探索了新的树石与墨竹的画法；扬无咎以墨梅而闻名；赵孟坚擅长水墨兰花和水仙。然而，各种类型的画家都画山水，苏轼文人圈中的成员显然也受当时传统影响，进行这类绘画。[1]老树怪石也是一种确立的主题，早期的文人张璪以及专业画家许道宁画这类题材。因而，在这些绘画类型中，只有跟从米芾或苏轼、文同的绘画法则，才能被视为典型的文人画。这些主题的早期探索者也许并不是文人官员，而是僧侣和独立画家。据说米芾受到了王洽的泼墨画法的启发，苏轼和文同画老树怪石，即兴在纸上或墙上自由挥洒，这可与前代的和尚择仁来相比，择仁将墨溅到墙上，画出虬曲的树枝。[2]这种绘画形式受到宋代画家的推崇。

墨竹总与高人逸士联系在一起，从文同开始，它就成为最合适的文人画主题。"墨竹"这个术语最早出现在《益州名画录》，里面提到孙位的绘画题材。据记载，五代南唐时，一些蜀地和北

[1] 苏轼时代的文人经常践行李成的绘画传统：比如王诜就以这一风格作画。文同的山水画似乎接近许道宁。参见文徵明题于《盘谷图》的跋（卞永誉，《式古堂书画汇考》第二册，卷11U，5b-6a）。感谢王己千（C.C.Wang）指出项圣谟有一幅临摹文同的画，看起来显然是李成、郭熙一派的。参见《中国名画集》（上海，1920—1925）第18幅。

[2] 参见岛田修二郎，《逸品画风》（3），《东方艺术》第10期（1964），3页；关于可能的图例，参见谢稚柳，《唐五代宋元名迹》（上海，1957），59-63幅。

方画家也画墨竹。南唐最后一位皇帝李煜，用他书法中的颤笔来画墨竹。一些艺术家学习他的风格，其中就有王端。院画家黄荃和崔白也创制了墨竹画法，从最初来看，这种主题并非文人的特有主题。李煜当然是著名诗人，王端是一位文人，他不愿应朝廷征召进入画院，只要求赐书。除同时代的文同外，燕肃是宋代画竹最有名的文人官员。只有文同的墨竹获得苏轼的诗歌赞赏，使得墨竹成为文人最普遍的主题。文同的风格似乎与书法直接相连，他以简洁的毛笔挥刷来画竹茎。[1]在北宋，有八位皇室成员也画墨竹，李玮是其中一个，他是仁宗的驸马。在后一时期，金国皇室也延续这一传统，其中在北方最有名的是王庭筠。元初，墨竹在北方的流行启发了李衎和他的儿子李士行，大部分优秀的元代山水画家也画墨竹。（99）

仲仁和尚可以算是墨梅始祖。[2]一次偶然的机会，仲仁拿出

[1]　户田精佑考察了墨竹画，一直到文同的时代，并且追溯了湖州竹派的起源，主要是由文人的亲友组成。参见户田精佑，《五代北宋的墨竹》（Bamboo-in-ink in the Five Dynasties and Northern Sung），《美术史》第 46 期（1962），51-68 页；《湖州竹派》，15-30 页。

[2]　近来，仲仁被确定为超然，是李成、郭熙一派的山水画家。参见庄申，《墨梅画的创始与早期的发展》，《"国立"故宫博物院季刊》第 2 期（1967），9-12 页。岛田修二郎认为这是个错误的认定，因为这两位僧人的名字不同，且来自不同的地区。元代作家王恽最早将这两个名字联系起来。根据《松斋梅谱》，仲仁因为富居湖南一处寺庙而号"花光"。参见岛田修二郎，《花光仲仁的序》（Kakō Chūnin no jo），《宝云》第 25 期（1939），21-34 页。

宋 崔白
《双喜图》
台北故宫博物院

苏轼和秦观留下的诗卷给黄庭坚看，受到启发，他画下梅花和远山，并受到黄庭坚诗歌称赞。文学友谊氤氲出水墨梅花，强调他们诗意的联想，到了北宋末年，黄庭坚和陈与义的诗文使得墨梅成为文人绘画传统。[1] 在仲仁的画法中，梅花还成为山水的部分，在山水完成后，才迅速画出单独几簇梅枝。文人画家扬无咎开始学习仲仁的水墨晕染技巧，后来创立自己的画派，以白描来勾画梅花。[2] 到了南宋，最有名的后继者就是汤正仲。同时，金代也有画家画墨梅，其中赵秉文名声最大。在整个元代，这些都是重要的绘画主题。

（100）

南宋单独发展了一支文人画传统，以勾描法来画花卉。水墨花鸟最早应由唐代艺术家殷仲容开创。然而，他也在画上少许设色。据说徐熙仅用水墨，就可以表现出多种色彩的效果。但从他的画来看，虽然他运用不同笔法，以墨色来画枝叶蕊萼，后面他还是会傅色。[3] 崔白和文同画水墨雀鸟和竹子，还有两位北

[1]　参见邓椿，《画继》卷5（《王氏画苑》第八卷），4a；关于梅花的联想，参见傅汉思（Hans H. Frankel），《中国诗歌中的梅花》（The Plum Tree in Chinese Poetry），《亚洲研究》第6期（1952），104页。

[2]　仲仁善画烟雨笼罩的梅花，用墨晕包裹花朵，以丝绢来代表白色。扬无咎似乎运用了李公麟的白描画法来画梅花和其他花卉。参见第198、207条引文；庄申，《墨梅画的创始与早期的发展》，12-14页。

[3]　参见岛田修二郎，《逸品画风》（3），4-5页；《历代名画记》卷9（《王氏画苑》第四卷），21a；郭若虚，《图画见闻志》，索珀译，62页。

宋画家刘梦松和阎士安，他们主要画墨竹，也画水墨花鸟。实际上，阎士安的水墨主题比较广泛，包括草树、荆棘、土石、螃蟹、燕子以及水生花卉。这些绘画主题在整个宋代都有人绘画。在苏轼的时代，水墨花卉似乎还比较新奇，从他在一幅水墨花卉的题跋上可以看出："世多以墨画山水、竹石、人物者，未有以画花者也。"[1] 邓椿描述过米芾的一幅梅兰松菊图，想必全是用水墨画就。在 12 世纪早期，徽宗和皇室成员们应该已经在画水墨花卉和竹石。画水墨花卉最重要的文人画家是赵孟坚，他以白描水仙闻名，发展了新的花卉画法。据说他的风格来自扬无咎，扬无咎以李公麟的线描法来画人物，也用来画水仙。[2] 当时另一种风格由宋代忠臣郑思肖引领，他仅以毛笔挥洒来画墨兰。

（101）

从上可以看到，典型的文人花卉树石画法在南宋末形成。同时，南宋文人对山水画的兴趣也逐渐减小。他们为什么转换绘画的主题，这应该进行探究。山水画代表了整个自然山川，有着高下纵深、阴阳向背的宇宙结构，这些艺术家倾向描绘简单的事物，远离自然环境的一种树木花卉，与山水画的这些变化不同。在这种氛围下，心绪就不可避免地关注主题的内在意义。松竹兰

153

[1] 苏轼，《集注分类东坡先生诗》，第五册，卷 11，24b。"花"可以指树花，然而，诗里还提到了"黑牡丹"。参加上书，第五册，卷 11，25a。

[2] 参见朱铸禹、李石孙，《唐宋画家人名辞典》，279 页。

这些主题，与古代典籍有着深厚的文学联系，在每个事例里，它们都带有坚忍不拔的品格，这种精神受到儒家的推崇。后来的典籍中，这些意义被不断重申和阐述，文学人物常常与特有的主题联系在一起。某些花草树木就被赋予文化意义，自然成为了绘画的主题。在文人艺术里，它们首先代表着高人逸士的高洁品格。为了阐明这个问题，我们引用苏轼的一首诗。这首诗题在文同的一幅画上，作于文同死后十四年：

154

　　竹寒而秀，木瘠而寿，石丑而文，是为三益之友。粲乎其可接，邈乎其不可圃。我怀斯人鸣，呼其可复观也。[1]

　　上面提到宋代文人喜爱的三种绘画主题，其中一些成为后来的"四君子"，也就是梅、兰、竹、菊，它们代表不同季节。这个组合到了明代早期才完全建立，成为文人业余绘画的固有题材。在清代的《芥子园画传》中，作者为这"四君子"各自单列 （102）了一个类别，在画菊浅说部分还追溯了它们的文学背景：

　　湘畹幽芳继以淇园清节，则楚骚卫风并称君子。南枝

[1]　苏轼，《东坡全集》卷21，12b。关于"三益友"，参见理雅各，《中国经典》，第一册，311 页。

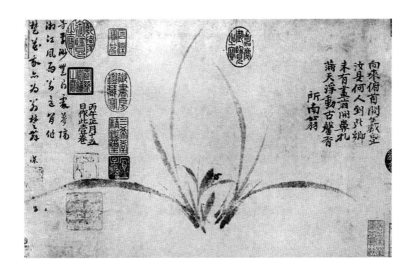

南宋 郑思肖
《墨兰图》
日本大阪市立美术馆

155　　寒蕊，伴以东篱晚香，见孤山栗里同爱高人。[1]

　　以竹兰象征高士的品格，早就出现在《诗经》和《楚辞》中。在 5 世纪早期，陶潜爱菊凌风霜而不凋，到了宋代，诗人林逋珍爱梅花。书法用笔逐渐发展，用来描绘这些主题，来强调对这些文士君子以及书法家人格的借鉴。最早的书法用笔见于墨竹，在李煜、文同和王庭筠的墨竹中可以看到。宋代梅花及其他花卉的绘画技法，主要是以墨渲染或者勾勒，似乎与书法的联系不那么紧密。

　　总的来说，在成为文人画主题之前，对这些自然主题的崇拜已经出现，这可以追溯到文学中的松竹。竹在《诗经》中象征着君子，到了 4 世纪，王羲之的儿子王徽之（卒于 388）声称，何可一日无"此君"。[2]到了北宋，竹才成为文人画的首要题材，主要因为苏轼与文同的友谊产生了巨大的文学艺术影响力。竹象

[1] 王概等编纂，《芥子园画传》（上海，1934），第二册，卷 3，1a-b。作者通过一些诗意的句子来简称兰、竹、梅、菊，并在文中写出这些诗意名称的源流。参见佩初兹（Raphaël Petrucci），《中国绘画百科全书》（Encyclopédiede la Peinture Chinoise）（巴黎，1918），235、271、320 页。关于这一分类的发展情况，参见青木正儿，《中华文人画谈》，88-89 页。

[2] 关于《诗经》的参考资料，参见《卫风·淇奥》"瞻彼淇奥，绿竹猗猗，有匪君子……"（理雅各，《中国经典》第四册，91-92 页）。关于王徽之的话，参见《晋书》卷 80，1291D。

（103）征着高士的品格，历经艰难险阻和岁月侵袭，依然坚韧挺立。高士像竹一样适应外在环境，心胸磊落，如竹中空。如我们所见，苏轼在文同画的题跋中已经明确表明，他在画中看到的是他朋友的高贵品格。南宋朱熹在苏轼的一幅竹石图上题跋，也与此一脉相承：

> 东坡老人，英秀后凋之操，坚确不移之姿，竹君石友庶几似之。百世之下观此画，尚可想见也。[1]

156

无疑，这种印象来自这一主题的传统意味，另外也来自苏轼的笔法技巧。

南宋诗人受到梅花绽放的启发，沉醉于梅花蓓蕾的风姿，逐渐形成了对梅花的崇拜。在宋诗里，梅花凌冬盛放，卓然不类，是一种大器晚成和遗世独立的象征。它的纯洁清雅代表了文人隐士，或者代表文士的红颜知己，有着天真风姿的女子。早期赞颂梅花的诗似乎指不被重用的士人，花朵悄然绽放却不为人所知。12世纪早期，吕本中在梅花图上写下这联诗：

[1] 朱熹，《晦庵先生朱文公文集》（《四部丛刊》）第三十九册，卷84，24a。"后凋"最早出现在《论语》中。参见理雅各，《中国经典》第一册，225页。

157　　　　　　古来寒士每如此，一世埋没随篙莱。[1]

然而，人们对文人隐士的态度逐渐积极起来。朱熹列举了
在理学里受到高度赞扬的归隐和纯朴。与此同时，梅花成为诗画
里流行的主题。范成大在《梅谱》里描述了不同种类的梅。与他 　（104）
同时代的杨万里也明确运用了新的象征意义：

林中梅花如隐士，只多野气无尘气。[2]

直到元代，墨梅才开始代表艺术家的品格。1350 年，顾晏
在邹复雷的一幅画上题跋，结尾处说，"若复雷者，真可比德于
梅之清无愧矣"[3]。最有名的墨梅画家王冕（卒于 1359），在这一
时期比较活跃。

墨竹和墨梅在元代有一定政治内涵，主要指文人隐士的高
尚人格，包含着对蒙古人统治的反抗，如同竹子和梅花凌越严
寒。当竹梅与松一起列举，就被称为"岁寒三友"，这是 13、14

[1] 孙绍远，《声画集》，卷 5，17a。诗人看到梅花图，想起南渡，然后就联想到一位
　　无名文人的漂流无依和烦恼失意。

[2] 这句诗来自傅汉思的翻译，参见傅汉斯，《中国诗歌中的梅花》，106 页。

[3] 文礼（Archibald G. Wenley），《邹复雷的〈春消息〉》（A Breath of Spring by Tsou
　　Fu-lei），《东方艺术》第 2 期（1957），467 页。

元　王冕
《墨梅图》
北京故宫博物院

世纪流行的用法，象征传统儒家美德。[1] 水墨花卉也是这类文人
绘画的主题。如同梅花，兰花也意喻着女性美。但宋代遗臣郑
思肖笔下的兰花代表了一种坚贞不拔的操行，如同早期典籍中
兰花的寓意。[2] 据说郑思肖的兰花没有画根土，强调故国被蒙古
人占领。赵孟坚的白描水仙据说也有相同寓意，只是没有文献可
以确证。

　　此类主题还有水墨马匹。龚开也是一位宋代忠臣，他画不 　（105）
同题材的文人画，如梅菊和山水，他的山水师法米芾。他还喜
欢用书法技巧画水墨鬼魅。[3] 他最为出名的是用白描法画马，
作为被压迫的象征。在一幅天马画的题跋上，他阐释了姜夔（约
1155—约 1235）[i] 的一首诗，并解释了自己为什么选择这一题材：

　　　　往余见姜白石诗一卷，有绝句作小草尤佳，云：道人

[1]　对于"岁寒三友"的解释，参见何惠鉴（Wai-kam Ho），《蒙古统治下的中国人》
　　（Chinese Under the Mongols），收于《蒙古统治下的中国艺术：元朝，1279—1368》
　　（Chinese Art Under the Mongols）（克利夫兰，1968），97-98 页。

[2]　关于兰花的传统寓意，参见李铸晋（Chu-tsing Li），《闲散的〈二羊图〉和赵孟頫的
　　马画》（The Freer 'Sheep and Goat' and Chao Meng-fu's Horse Paintings），《亚洲艺
　　术》第 30 期（1968），321 页。

[3]　参见卞永誉，《式古堂书画汇考》，第二册，卷 15F（龚开），1a-b；也参见喜仁龙，
　　《中国绘画》第二册，131 页。

[i]　译者注：据《宋人传记资料索引》，姜夔的生卒年为 1155—1221 年。

野性如天马，欲摆青丝出帝闲。甚爱此诗，第恨不通画，
不能使无声诗有声画相表里，此为欠事，因戏作前马，又
念此句此马终无出路，复成后纸。[1]　　　　　　　　　158

马被缰绳束缚，意指文人官员被职位羁绊。这一绘画题材
直接指向了文人，是当时诗歌的题材，并且也有政治寓意。

　　因此，到了南宋末年，南方的文人艺术家选择这些题材，
是为了满足某些精神需求。我们理应期待，在对这些题材的评论
中，包含了金和南宋文人最先进的艺术观点。虽然北方文人还在
创作山水画，但仅仅保留了那种传统的休闲适意和精神释放。对
士大夫来说，这一题材的吸引力是显而易见的，在赵秉文关于山
水画的一些题诗里可以解读到。如同金代其他文人的著作，赵秉
文的诗里处处可见苏轼和黄庭坚的典故。他以这种方式来赞美艺
术家杨邦基：

（106）　　　　杨侯诗人寓于画，后身韩幹前身霸。[2]　　　　159

[1]　关于这段引文以及这句诗的另一个版本，参见姜夔，《白石道人诗集》（《四部丛
　　刊》）卷 1，评论补遗，2a；B. 14b；也参见卞永誉，《式古堂书画汇考》，第二册，
　　卷 15F，6a。

[2]　赵秉文，《闲闲老人滏水文集》（《四部丛刊》）第二册，卷 3，15b。

当然，这样来评价文人艺术家与欣赏他画作中的风景并不冲突。赵秉文在武元直画作的题诗中清楚表现出这一点：

> 武君非画师，胜概饱胸臆。
>
> 太华五千仞，驱写入盈尺。
>
> 飞泉峰顶来，落我松下石。
>
> 清风忽吹散，琴上溅余滴。
>
> 呼儿急写之，指下淋漓湿。
>
> 未知责子翁，颇复有此适。
>
> 何如图中人，真作林下客。[1]

画作生动地唤出了归隐之乐，虽然士大夫只能在心中想象自己如隐士般生活，画中的鲜活也让文人官员感觉适意。

在武元直另一幅《渔樵闲话图》的题诗中，赵秉文认为尘世名望都是空妄，要以心神优游山水来寄放此身：

> 两翁久忘世，木石以为徒。
>
> 偶然相值遇，风月应指呼。
>
> 废兴非吾事，胡为此区区。

160

[1] 赵秉文，《闲闲老人滏水文集》（《四部丛刊》）第二册，卷4，23b-24a。

（107）

但觉腹中事，似落纸上图。

一以我为渔，神游渺江湖。

一以我为樵，梦为山泽臞。

形骸随所寓，何者为真吾。

尚忘彼与此，况复朝市娱。

西风下落日，渡口炊烟孤。

无问亦无答，长笑归来乎。[1]

161

这里以道家的隐喻来强调一名官员眷恋尘外的隐士生活。但除去这些乡愁式的情感，赵秉文并不要求山水画超越对技巧的追求，而是要反映出自然景物。

名士所作的绘画则是另一种绘画类型，激发画家在创作中的自我认同。赵秉文在苏轼一幅《老树怪石图》上明显表现出了文人的态度：

东坡戏墨作树石，笔势海上驱风涛。

画师所难公所易，未必此图如此高。[2]

162

[1]　赵秉文，《闲闲老人滏水文集》（《四部丛刊》）第二册，卷4，8b-9a。关于庄子梦蝶，参见理雅各，《道家文献》第一册，197页。在最后一句里，赵秉文心中浮想出陶潜的《归去来辞》。

[2]　赵秉文，《闲闲老人滏水文集》第四册，卷9，5b；参见第131条引文。

　　这是对黄庭坚说法的附和，关于墨戏以及职业画家与文人的区别。一位艺术家如果以书法闻名，他的笔法技巧自然受到推崇，在有限的水墨花木主题创作中，甚至带来一定程度的便利。从批评家的观点看，山水画的画法似乎与书法的联系并不那么紧密。王恽（1228—1304）生活在元朝统治下的北方，他对王庭筠的水墨山水画却有这样的评论："或问云何如，曰：此先生醉时行书也。"[1]然而这样的评语只是例外。除了二米在他们的烟云中强调抓住山水之趣外，并没有其他艺术评语跟这类绘画有关。对于墨竹和水墨花卉传统，金和南宋有着不同的观点。

（108）

163

　　墨竹绘画的抽象品格已经由北宋官员苏易简（957—995）指出，在黄荃的墨竹图上他有这样的题诗：

　　　　猗猗黄生，画竹有名。
164　　　　能状竹意，是得竹情。[2]

　　但在这一时期，竹仍然被看作真实的自然，后一时期也是如此。在《墨君堂记》中，苏轼提到文同这位真正理解竹的美德

[1]　王恽，《秋涧先生大全文集》（《四部丛刊》）第十八册，卷73，6a。

[2]　刘道醇，《圣朝名画评》卷3（《王氏画苑》第五卷），32a。

之人，"与可之于君，可谓得其情而尽其性矣"[1]。金代艺术家

王庭筠也被认为能真正理解竹。作为王庭筠的朋友，赵秉文比他

年少，对王庭筠的墨竹这样写道：

> 与可能为竹写真，东坡解与竹传神。
>
> 墨君有语君知否，须信黄华是可人。[2]

赵秉文的用法看起来比较传统。王庭筠的墨竹就像文同和

苏轼，以一种令人信服的方式抓住事物的本质。

（109）　　然而，元好问却表现出对形和意的二分看法，在诗中他写

到王庭筠的墨竹，以早前文同的画法作为参照对比：

> 亦有文湖州，画意不画形。
>
> 一为东坡赏，四海知有筼筜亭。[3]

在《文与可画筼筜谷偃竹记》中，苏轼描述了文同的画法，

如何在下笔之前获得心中的影像，也就是"成竹"，无疑这也是

[1] 苏轼，《经进东坡文集事略》，第九册，卷 53，1b-2a。关于这句的翻译，参见马尔
　　奇（March），《苏轼心中的山水》（*Landscape in the Thought of Su Shih*），38-39 页。

[2] 赵秉文，《闲闲老人滏水集》第四册，卷 9，14b；参见第 49 条、54 条引文。

[3] 元好问，《元遗山诗集笺注》第二册，卷 5，8b。

元好问所要表达的意思。元好问接着讨论了王庭筠的风格，赞扬他极富表现力的书法技巧。

> 千枝万叶何许来，但见醉帖字敧倾。
>
> 君不见忠恕大篆草书法，赵生怒虎噀墨成。
>
> 168　至人技进不名技，游戏亦复通真灵。[1]i

郭忠恕是一位界画家，他下笔随意无序，却线条精准，因此闻名于世。元好问要表明，受到激发时的一种自由笔法，依然能够创作出令人信服的精准形象，这与我们所知道的王庭筠画竹比较相符。[2]相较于其他评论家对墨梅这一题材的看法，元好问的观点似乎没有那么极端。

在北宋末年，陈与义有一句著名的诗，界定了墨梅画家的经典宗旨：

> 169　意足不求颜色似，前身相马九方皋。[3]　　　　（110）

[1]　元好问，《元遗山诗集笺注》第二册，卷5，9a。

i　　译者注：原引文有误，"千枝万叶向许来"应为"千枝万叶何许来"，据清道光二年南浔蒋氏瑞松堂刊本改。另据《遗山先生文集》明四部丛刊景明弘治本。

[2]　参见148页插图：《幽竹枯槎图》，现藏于京都藤井有邻馆。

[3]　孙绍远，《声画集》，卷5，19a。

金代文士刘仲尹在一组墨梅的诗里重复了这一观点：

> 妙画工意不工俗，老子见画只寻香。[1]　　　　　　　　170

在王庭筠一幅老树图上，金章宗的堂弟完颜璹[2]直接引用了
上面的诗句：

> 意足不求颜色似，荔支风味配江瑶。[3]　　　　　　　171

在完颜璹的阐释里，某些类型的水墨画带来启发意味，就
像江瑶带来的精妙风味。南宋文士姜特立（大约卒于1192）[i]也附
和了陈与义的诗。在朋友墨梅画家李仲永的画上，姜特立写道：

> 我一见之三叹息，意足不暇形模索。[4]　　　　　　172

[1]　元好问，《中州集》第二册，卷3，1b。

[2]　因为完颜璹本名寿孙，所以他的名字应该读 shòu，而不是 tǎo：参见朱铸禹，李石
　　 孙，《唐宋画家人名辞典》；比较喜仁龙，《中国绘画》第二册，注释列表，84 页。
　　 译者注：作者亦有误，璹字应当读作 shú。

[3]　元好问，《中州集》第二册，卷5，25a。

[i]　译者注：据《宋人传记资料》，姜特立的生卒年为1125—1192 年。

[4]　姜特立，《梅山续稿》，引自《古今图书集成》，第十七册，卷778，9b。

他的另一评论与此一脉相承：

> 写竹如草书，患俗不患清。
> 画梅如相马，以骨不以形。[1]

173

从这些语出同源的引用中，我们可以确认北方与南方文人 （111）
传统的相似性。

也许是对花卉题材的抽象处理激发了陈与义的灵感，促使
他写下那句诗。无论如何，一个事物的内在意义与它的外在形象
形成反差，在墨梅这一题材上让人感觉最为强烈。当元代评论家
讨论这一类绘画时，他们将心意的速写与形似对立起来。他们理
论的来源显然出自南宋，其中一些语句可能来自扬无咎：

> 平生与梅有缘，既画之又赋之，自乐如此，不知观者
> 以为如何也。[2]

174

扬无咎认为他的绘画只是为自乐，并不要求形似，这正是
元代倪瓒的观点。文人艺术传统的发展似乎激发了艺术的意识，

[1] 姜特立，《梅山续稿》，第十七册，卷 778，9a。

[2] 卞永誉，《式古堂书画汇考》，第二册，画 15（宋元人合卷），2b。这段题跋也许不
是真的。

这在南宋鉴赏家赵希鹄的著作里可以见到。

赵希鹄

（112）

《洞天清录集》是给鉴赏家们的手册，可能写于 13 世纪上半叶。[1] 除了知道他是皇室成员外，关于作者赵希鹄的其他资料很少，但这本书被后来的作者们广泛引用。[2] 书分为十个门类，分别讨论古琴、古砚、古钟鼎彝器、怪石、研屏、笔格、水滴、古翰墨真迹、古今纸花印色、古画。[i] 这本书涉及了所有文人清玩的物件和艺术形式。在古画部分里，提及了如何赏玩画作并妥善保管，还有不同艺术家的印识，以及一些摹临作品和伪作，此外，对画家进行了总的论述，再对画家风格进行个别点评。

如果我们通观整本书来总结赵希鹄的观点，可见其中部分篇章仅是对不同艺术品的客观欣赏。关于李成的两幅山水画，他

[1]　《四库全书总目》引用过赵希鹄的一句话，但不知出于何处，参见卷 123，1a：“嘉熙庚子自岭右回至宜春（江西袁州）”。虽然书里提到最晚的艺术家活动于 12 世纪下半叶，在这个时间之前他应该还没有完成本书。

[2]　《洞天清录集》的大部分版本来自何焯（1661—1722）辑录的本子；然而，最早的版本见于《说郛》（武林 [杭州]，1646），这个版本在某些方面似乎略胜一筹。关于目录信息，参见高罗佩，《中国绘画鉴赏》，489 页；爱华慈（Richard Edwards），《李迪》（Li Ti），（华盛顿，1967），7 页。

i　译者注：《洞天清录集》应为十一个门类，除作者列举的十个门类外，还有“古今石刻”。

176　说："每对之不知身在千岩万壑中也"[1]。对于赵昌的花卉，他

177　认为"则赋形夺真莫辨真伪"[2]。这两段论述是对两位艺术家画
作的标准的公式化夸赞。此外，书中还显现出一个略为不同的观
点，比如，赵希鹄把画家分为特别的两类：

> 郭忠恕、石恪、厉归真、范子泯辈皆异人。人家多
> 设绢素笔砚，以俟其来而求画，将成，必碎之，问有得之
> 者，不过一幅半幅耳。李营丘、范宽皆士夫，遇其适兴，
> 则留数笔，岂能有对轴哉？今人或以孤轴为嫌，不足与之

178
> 言画矣。[3]

赵希鹄在另一段里把厉归真和范子泯称为"异人"，认为是
近代没有的。从这里可想见，文中还会出现更多"士夫"的资料。
比如关于宋迪，书中提到：

> 宋复古作潇湘八景，初未尝先命名。后人自以洞庭秋　　（113）

[1]　赵希鹄，《洞天清录集》（《美术丛书》初集第 9 辑），24a。

[2]　同上。

[3]　同上书，（《美术丛书》初集第 9 辑），26a。这里"士夫"是用来表现范子泯个性
的合适称谓，全称为"士大夫"。在 11 世纪末，李成当然也是有士人地位的，但是
范宽被归入专业画家（参见郭若虚，《图画见闻志》，索珀译，46、57 页）。

月等目之，今画人先命名非士夫也。[1]　　　　　　　　179

　　在这里，赵希鹄附和了苏轼关于形似的那首诗：一位诗人或画家富有创造性的想象力不应受到主题的限制。在赵希鹄看来，文人艺术家必须受到启发才能作画，不能创作出规整的卷轴画，也无法刻意创作出秩序井然的系列绘画。

　　此外，苏轼从宋子房画作总结出的文人精神气质，在赵希鹄的观点里，已经成为某种辨别的基础。这在对两位畜兽类画家的讨论中可以看到：

　　　　何尊师不知何许人，周炤则熙宁画院祗应，所作猫犬，何则有士夫气，周则工人态度，然生动自然二家皆有。[2]　　180

　　苏轼对文人画作的区分主要基于艺术家的地位和品格，在赵希鹄的文中，又叠加了早期艺术所珍视的艺术标准，如"生动"。在南宋末年这种艺术趋势中，也许就是赵希鹄提出的这种区分标准，第一次将文人绘画与院画区别开来。按照这些术语，他讨论了徐熙与黄荃绘画的区别：

[1]　赵希鹄，《洞天清录集》（《美术丛书》初集第 9 辑），27b。

[2]　同上书，25a。

徐熙乃南唐处士，腹饱经史，所作寒芦荒草，水鸟野
凫，自得天趣。黄荃则孟蜀主画师，目阅富贵，所作多绮
园花锦，真似粉堆，而不作圈线，孔雀鹨鹕艳丽之禽，动
止生意。[1]

181

郭若虚曾把黄荃和徐熙的风格分别定义为"富贵"和"野 （114）
逸"，这一套术语同样可以用来表述他们的生活和个性。[2] 相较
赵希鹄，郭若虚对他们艺术的评价更加平衡，而且郭若虚并不强
调文人画家与院画家的分别。赵希鹄的观点则是过度简化的后期
解释，他第一个强调徐熙的经史学养。

对赵希鹄来说，学养对艺术家是至关重要的，这样他又发
挥了黄庭坚的观点：

近世画手绝无，南渡尚有赵千里、萧照、李唐、李
迪、李安忠、粟起、吴泽数手，今名画工绝无，写形状略
无精神。士夫以此为贱者之事，皆不屑为。殊不知胸中有

[1] 赵希鹄，《洞天清录集》（《美术丛书》初集第9辑），24a-b。黄荃的风格通常体
现在用线条勾勒。参见岛田修二郎和米泽嘉圃（Yoshiho Yonezawa），《宋元绘画》
（*Painting of the Sung and Yüan Dynasties*）（东京，1952），7页。黄荃理应是早期的
墨竹画家。

[2] 参见郭若虚，《图画见闻志》，卷1，17b。

万卷书，目饱前代奇迹，又车辙马迹半天下，方可下笔，此岂贱者之事哉？[1]

赵希鹄批评了士人对绘画的轻视，因为对他来说，艺术家必须是具备很高修养的人，要饱读诗书，阅历丰富。如后来董其昌的评论反映出来的，在这段文字里，包含黄庭坚对于士人修养的强调，还要求周览山河，增长见识。[2]此外，赵希鹄似乎认为，在文人的修养里，对书法的掌握比艺术技巧的训练更加重要。

（115）临江扬无咎补之，学欧阳率更楷书，殆所逼真，以其笔画劲利，故以之作梅，下笔便胜花光仲仁……又诗笔清新无一点俗气，惜其生不遇苏黄诸公。[3]

扬无咎通晓诗歌、书法和绘画，这些都有助于他笔下的梅花。

在下面这段关于笔法技巧的文字里，明确讲述了书法与绘画之间的联系：

[1] 赵希鹄，《洞天清录集》（《美术丛书》初集第9辑），27b-28a。这是在古画辨部分里唯一没有带有士夫主题的段落，多少显得有点可疑。

[2] 参见第74-76条引文。

[3] 赵希鹄，《洞天清录集》（《美术丛书》初集第9辑），25b-26a。欧阳询（557—645）有"太子率更令"的头衔。关于仲仁名字的问题，参见168页注释2。译者注：据《辞海》，欧阳询的生卒年为557—641年。

182

183

画无笔迹，非谓其墨淡模糊而无分晓也，正如善书者
藏笔锋，如锥画沙，印印泥耳。书之藏锋，在乎执笔沉着
痛快，人能知善书执笔之法，则知名画无笔迹之说。故古
人如王大令，今人如米元章，善书必能画，善画必能书，
184　书画其实一事尔。[1]i

如上文所说，因为书与画的笔法技巧基础是相通的，书法
与绘画可以看作同一门艺术。如同王羲之在草书中藏笔锋，是
为了中锋行笔，这样在边缘就不留辙迹，如同以锥子在柔软的沙
地上书写，或是在印泥上按印。[2]精妙掌握了毛笔，就能画出佳
作，如文人艺术家李公麟： 　　　　　　　　　　　　　　（116）

伯时惟作水墨，不设色，其画殆无滞笔迹。凡有笔迹
185　重浊者，伪作。[3]ii

[1]　赵希鹄，《洞天清录集》（《美术丛书》初集第9辑），28a。士夫文本方面引证王大
　　　令（献之）作为古代书画家，而不是北宋早期的孙太古（知微）。王献之是当时两
　　　位中书令之一。

i　　译者注：原引文有漏，"人能知善执笔之法"当为"人能知善书执笔之法"，据清
　　　海山仙馆丛书本补。

[2]　关于这些比喻的解释，我要感谢班宗华。

[3]　赵希鹄，《洞天清录集》（《美术丛书》初集第9辑），24b。

ii　 译者注：原引文有漏，"其画殆无笔迹"当为"其画殆无滞笔迹"，据清海山仙馆丛
　　　书本补。

李公麟仅以线条描画人物，落笔稳定快速，因此他对毛笔的控制就是他的优势。赵希鹄还讨论了其他一些笔法技巧，比如，其中一个技巧有关米芾的艺术：

> 米南宫多游江浙间，每卜居，必择山水明秀处。其初本不能作画，后以目所见，日渐模仿之，遂得天趣。其作墨戏，不专用笔，或以纸筋，或以蔗渣，或以莲房，皆可为画。[1]

186

在这段文字里，"墨戏"明确指一种自由的作画风格。在对米芾的描述中，米芾的山水画是他记忆中景物的升华，是一个逐渐的演进过程，这与他绘画技法的发挥形成了对照。赵希鹄似乎很推崇这种自然的意趣，也就是"天趣"，在绘画中即兴所得。

我们看到，与前代艺术评论家相承，赵希鹄能够欣赏不同风格的绘画。但是比起 11 世纪晚期的评论著作，他评论里的文人姿态更加明显。他将文人画家与院画家进行对比，作有效区分，并指出真正的绘画无须落入窠臼。相较前代作者，他更强调学养，并将绘画技巧与书法用笔紧密联系起来。这些观点都显示

[1] 赵希鹄，《洞天清录集》（《美术丛书》初集第 9 辑），25b。"士夫"主题涉及"江浙"，而不是含糊的"江湖"。"江浙"指宋代的江南东路和两浙：米芾所游历的这块地方就是现在的浙江（参见尼格尔，《中国艺术和智慧》，248-249 页）。

了文人阶层的价值取向，并扎根于苏轼的作品。同时，如果我们 （117）
将《洞天清录集》与早前的著作相比较，如米芾的《画史》，鉴
赏家的角色明显弱化，取而代之的是文人君子。在这一层面上，
赵希鹄反映出了南宋后期的新观点，也为我们进一步讨论元代文
人如汤垕的著作做好了准备。

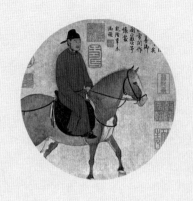

第四章　元

在元代，文人画成为主导的艺术流派，对于文人而言，绘画开始成了比诗歌更能代表其文化造诣的形式。

山水画重新成为文人艺术的普遍题材。

崇禎二年歲在己巳惠主攜玉金
閱舟中養再覲 董其昌

吴興公養歲戲墨深得物外
山水筆意雖一木一石種種異
於人者且風尚古俊脫去凡
近政如王謝子弟倒冠岸
幘与天下乎子闓舉止也百世
後可為一代規式士大夫當
共寶秘之玉匹甲申十有
二月朔虞集謹識

昔虞文靖公題松雪翁畫畫簡約精
妙可謂卹絕友人徐尚賓見而愛之求
余錄入鵲華秋色畫內以足其嗜尚賓
其好古君子乎
正統十二年丙寅八月望翰林錢溥謹題

元　赵孟頫
《鹊华秋色图》(局部)
台北故宫博物院

吴兴山圖崇右丞北苑二家畫法有唐人
之繊玄其織有北宋之雄玄其擴故曰師
法捨短如書家以肖似古人不能變體

長陵為墨豆雙尚夫鏡波光入盡
園堂見楊華山色好石樓名岳与
凡珠大明里是銀河咲呼何事居
培窕輕挽获月喜風杓枝墨自白
楊左誤帥子傺楊経杏大揚空
瀟湘度芳陵依練紅李紗綺情天
水魚都敘神含片帆乎
楊草樓尼句三絶

吴興此卷兒已錫入石渠寶笈芝时因未
應二山勝桃示及一浑識之介圖與卷會睡殺
五朝入得其浑楊杰浑以焉荣者非貴其名而
以其寶也七魏此卷珠勝於別作仲弘所謂公
之得意者信矣
致和二年四月一日臨江范椁繹題

趙公子昂書法晉畫師唐為一代之選崇陶於

此書畫名當代諕考謂弘藐善畫乙
公藐観楊杰多秋色一圖自識甚上種
璀殊清異多人入遇工楽謂非浮意
立筆而孕誠藐之蘭亭聲誌
立綱川也君錫寶之戴他必有識
者謂漢也大德丁酉夏春向玄子
滿城楊載題乎君錫云常右為

吴興山卷兒已錫入石渠寶笈芝时因未
應二山勝桃示及一浑識之介圖與卷會睡殺

元 赵孟頫
《鹊华秋色图》（局部）
台北故宫博物院

文人艺术理论

金代统治者欣赏并学习汉族文化，而蒙古统治者的态度却 （118）
截然不同。他们对汉族人尤其对南方人持怀疑态度，限制他们
的权力。金朝曾深受儒家思想影响，蒙古人以此为前车之鉴。因
此，他们禁止与汉族通婚，并继续使用自己的文字和语言。与
西方诸国接触，让他们拥有一种世界性的视野，能包容不同的信
仰。但皇室没有出现如金章宗那样的著名收藏家，他们赞助的艺
术家也一般专事人物和建筑方面的绘画。然而，这一时段的文人
阶层继续实践着他们的艺术，为自己写作和绘画，文人画成为主
导的艺术流派。

文人艺术家的赞助人和领袖主要是赵孟頫这样的官员，此
外高丽王族也提供了一些支持。[1] 但多数元代著名画家分布在各
行省，在朝廷里并没有认知度。当皇帝不再赞助艺术时，南方部
分富裕的城市成为了文化中心。第一代元代文人不愿背弃前朝，
拒绝在朝廷出仕。后来蒙古人又推行针对南方汉人的歧视性科举
制度，大部分才俊没有机会在朝廷任职。此外，那些成功获得

[1] 高丽王忠宣（1275—1325）曾居住在元朝首都，关于赵孟頫和忠宣的赞助，参见何
惠鉴，《蒙古统治下的中国人》，82 页。

元　黄公望
《富春山居图》(《剩山图卷》)(局部)
浙江省博物馆

职位的文人，则在大都的氛围中感到幻灭，选择辞官回家。由于获得权力的机会很小，很多文人被迫处于较穷困的境地，而且他们这个阶层的声望受到贬低。自然，儒家式的隐士也就非常普遍了。如杨维桢（1296—1370）和高启（1336—1374）这样的文士第一次提出，自己仅仅是文人墨客，要毕生致力于此。[1] 不像宋 （119）代文人艺术家大多倾向于在朝廷为官，元代知名文人画家大多选择隐居。

元代不像北宋那样，绘画、书法、诗歌都平行发展。尽管元人也致力于文学创作，却很少创作出有影响力的传统文人形式的诗歌；而是在其他领域进行最为创造性的发展。文士们从诗歌转向散曲和杂剧，此时，文人绘画这种非语言的艺术开始独立发展。元代著名文人艺术家如黄公望（1269—1354）、吴镇和王蒙（卒于1385）[i] 都是单以绘画闻名。就算是著名诗人，如赵孟頫和倪瓒，他们的绘画也比他们的诗歌更有原创性。赵孟頫还是著名的书法家，他的书法造诣在他的艺术地位中起着决定性作用。

[1] 关于儒家隐士所发挥的作用，参见牟复礼，《一位十四世纪的中国诗人：高启》（A Fourteenth-Century Poet: Kao Ch'i），收入芮沃寿和崔瑞德主编的《儒家人格》（斯坦福，1962），235-259 页；《元代儒家隐士》，收入《儒教》，202-240 页。关于杨维桢的观点，参见吉川幸次郎，《元明诗概说》（《中国诗人选集》第二册）（东京，1963），101、104 页。

i 译者注：据富路特，《明代名人传》，王蒙的生年约为 1301。

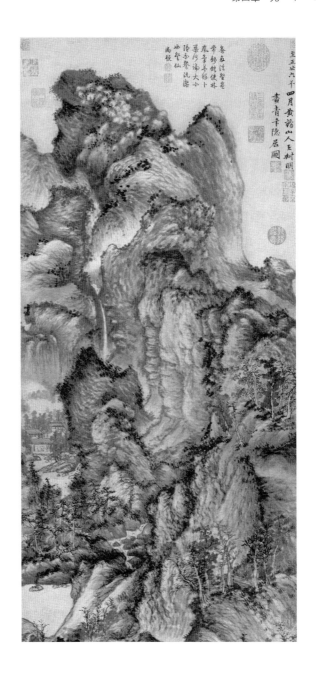

元　王蒙
《青卞隐居图》
上海博物馆

赵孟頫竭尽所能捍卫过去的传统，并作出时代的诠释。他的诗以唐代为楷模，书法学自王羲之，反对南宋末年的书法风尚。他的山水画也是如此，在复古的尝试中，引进了一种新的风格。如同王诜和米芾，他主张复古，并像李公麟那样，临摹前代的绘画。他的马画和墨竹仅仅延续了宋代文人绘画传统，他的山水画却开启了一个新的时代。赵孟頫似乎比较矛盾，他是个复古派，主张诗歌里严格的格律，书法和绘画创作却为其高度个人化风格提供了原动力。从这时起，对于古典的再解释成了文人山水画风格的基础。

如同绘画那样，元代文人在艺术理论领域的探索也取得无可争议的成就。然而，他们的理论著作被现代人分为了不同的种类。喜仁龙等人区分了元代理论中保守主义和浪漫主义的两种趋势，并以社会性术语来描述它们的特征。一方面，赵孟頫是一位高官， （120）也是一位保守派，捍卫着正确的艺术价值。另一方面，倪瓒是位隐士，性格孤僻狷介，主张超越社会和艺术的常规。可以确定的是，倪瓒比赵孟頫年轻一辈，但是他们的社会角色却为他们的艺术态度蒙上了各自的色彩。吴镇和李衍也是一对官员和隐士的例子。[1]

[1]　参见喜仁龙，《中国绘画艺术》，109-111 页。对此观点的批判性讨论和证实，
　　　参见阿希文·利普（Aschwin Lippe），《李衍和他的〈竹谱详录〉》（Li K'an und
　　　seine 'Ausführliche Beschreibund des Bambus'），《东方艺术》第 18 期（1942—1943），
　　　170、174 页。

传统主义和个人主义在元代文人艺术理论中可谓相辅相成。

喜仁龙没有把目光局限在文人的理论著作上，因此他关注了饶自然提到的山水画之忌。高居翰就只涉及了个人主义的文人画派，重点关注汤垕、吴镇和倪瓒形成的观点。[1]本书主要涉及文人艺术家关于绘画的理论或著作，范围比高居翰要广，比喜仁龙要窄。文人理论还可以从另一个角度去考察，就是画作的主题。到了元代，我们能够通过原作来研究重要艺术家的风格，当然，一位艺术家的观点偶尔也会与他的画作相左。倪瓒称他的竹子像芦，实际上他画的竹子相当常规。[2]相反，黄公望的山水论著就严格遵循常规，而他的山水画作却革命性地开创了新的风格。在某种程度上，这些矛盾可以从文人绘画发展的角度来解释。

山水画重新变成了文人艺术家的普遍题材，并复兴了前代的风格。但是直到明代末期，文人山水画传统才得到评估和阐述。赵孟頫和黄公望在元代绘画的突破与他们的山水画艺术理论并不相称。黄公望的《写山水诀》好像是一系列随意集合的笔记，[3]

（121）

[1]　参见高居翰，《吴镇》，13 页。

[2]　关于倪瓒所画竹子的风格，参见高居翰，《中国册页画》（*Chinese Album Leaves*），（史密森学会出版第 4476 号，1961），第 18 幅。

[3]　陶宗仪是《说郛》的最早编纂者，他的《辍耕录》（最早刊刻于 1366 年）里收有《写山水诀》，该版本经常重印。然而，在《书画传习录》里还有一个更为简明的版本，分为九个部分，该书最早由画家王绂（1362—1416）编纂，并于 1815 年刊印。关于《画山水诀》版本方面的注释，参见俞剑华，《中国画论类编》，701 页。

对于李成和董源的评价似乎更像元代中期的画论风格。著作中的大部分评语包含了技法部分，承袭了宋代院画家郭熙的《林泉高致》。似乎元代在山水画上的革新没有反映到当时的艺术理论中。同时，文人艺术家继续画墨竹和水墨花卉，延续着宋代文人的传统，以简洁的图式来表达含义。元代文人们大多数激进的看法，趋向于跟这类绘画联系起来。随着这些题材处理确定为惯例，竹梅图录中出现了理论创新。明代在传统与独创、学院规则与自发性之间的那种紧张关系，在这里已经有所预兆。

赵孟頫

赵孟頫是元初的文化领袖，是一位官员，也是一位多方面的天才。如同苏轼和董其昌，他为后世的多个艺术领域厘定了方向。然而他的题跋很少，而且他没有显示出新的理论态度，他的评论也不属于新理论体系。他的文学作品很少与艺术有关。他大多数有意思的观点出现在一个题跋集里，并在 17 世纪第一次刊印。[1] 这些题跋的真实性还不能确定，但其中表达的观点可能来自赵孟頫。如果"意"被看作元代文人理论中的关键术语，"古意"

[1] 关于这本题为赵孟頫著作的目录信息，参见李铸晋，《鹊华秋色》(*The Autumn Colors on the Ch'ao and Hua Mountains*)（阿斯科纳，1965），71 页。

就是经常与赵孟頫联系在一起的词。他最有名的一段话里包含了
这个词：

（122）
> 作画贵有古意，若无古意，虽工无益。今人但知用笔
> 纤细，傅色浓艳，便自谓能手，殊不知古意既亏，百病横
> 生，岂可观也？吾所作画，似乎简率，然识者知其近古，
> 故以为佳。[1]i

187

赵孟頫的其他两段题跋里也出现了"古意"，里面讲述他数
年前的画作"粗有古意"。[2]进一步来说，从赵孟頫朋友圈里的
画家传记来看，他主张师法古代大家，这样他就用"古意"这个
词与自己的作品联系起来。

一般看法认为，赵孟頫的理论反映了他山水画里的复古趋
势——毕竟，这些题跋都是写在他自己的山水画上的。在最近关
于赵孟頫的一项研究中，李铸晋把"古意"等同于"古典主义"，
这意味着从前代吸收美的理想标准。李铸晋还指出，米芾是第一
位用"古意"术语来表示赞美的文人艺术家。[3]当然，这不能与

188

[1]　卞永誉，《式古堂书画汇考》，第二册，卷16A（赵孟頫），39b。

i　译者注：清文渊阁四库全书本的《式古堂书画汇考》中为"傅色浓艳，便自为能手"。

[2]　同上书，第二册，卷16A，5b、40a。

[3]　参见李铸晋，《鹊华秋色》，70页。

元　赵孟頫
《人骑图》
北京故宫博物院

西方古典主义完全对照，因为主题、方法和文化背景差异太大。
西方古典主义者的追求目标是美，古典的理想形式补充了他们从
自然而来的知识。对中国文人来说，年岁积淀优先于美，对过去
的临摹是一种自然选择。米芾就扮演了复古主义者的角色，他不
仅复兴了古代的风格，还喜好古服。他推崇董源的山水画和顾恺
之的人物画，盛赞他们"高古"。这个术语的含义在他的评论里
体现出来：古意就意味着高贵，就是抓住了真正的自然意趣，或
者叫天真，是没有任何修饰的美。[1] 中国文人并不把美本身看作
目标，然而，赵孟頫自称他的作品"简率"，可以看作是具有一
种古典的简洁美。这个陈述正可阐释他那精妙的复古山水所表现
出的品位。

赵孟頫没有留下其他关于绘画的综论，仅在他的一幅山水 （123）
画上留下一首诗：

桑苎未成鸿渐隐，丹青聊作虎头痴。

189 　久知图画非儿戏，到处云山是我师。[2]

实际上这首诗更像在描绘赵孟頫的生活，而不是他的画作。

[1] 关于米芾的评论，参见第 123、第 137 条引文。

[2] 赵孟頫，《松雪斋文集》（《四部丛刊》），第二册，卷 5，15a。"桑苎"即桑树和
苎麻，这里"桑苎"是文字游戏，是唐代隐士陆羽的号。

赵孟頫不像陆羽那样选择隐居，而是在元代朝廷为官。在这样的环境下，他时常感觉自己扮演着顾恺之的角色，不过是个取悦皇帝的弄臣。[1] 对赵孟頫来说，绘画并不仅是娱乐。如同金代文士赵秉文，赵孟頫只能通过心意中的山水来逃离朝廷职责。诗的最后一句并不是说要模仿自然，而是要通过山水的滋养来提升人格。

据说赵孟頫有一幅画是描摹自生活，但他反对以传统模式来达到自然的形似。在赵孟坚的一幅水仙图上，他表达了这一观点。在那幅图上，孟坚自跋表示歉意：

> 余久不作此，又方病目未愈，子用徵索，宿诺良急，强起描写，转益拙俗，观者求于形似之外可尔。[2]

190

赵孟坚极其谦虚，因为缺乏练习和眼睛疾病，他为自己表现出这样的外形感到抱歉，而赵孟頫却赞扬他的成就才是真正的艺术：

（124）
> 吾自少好画水仙，日数十纸，皆不能臻其极。盖业有专工，而吾意所寓，辄欲写其似，若水仙树石以至人物马

[1] 某次一个场合上，皇帝也许嘲弄过赵孟頫，参见牟复礼，《元代的儒家隐士》，352页，注释57。

[2] 卞永誉，《式古堂书画汇考》，第二册，卷15B（赵孟坚），1a。

牛，虫鱼肖翘之类，欲尽得其妙，岂可得哉。今观吾宗子
固所作墨花，于纷披侧塞中，各就条理，亦一难也，虽我
亦自谓不能过之。[1]

191

赵孟頫显然很推崇这位亲戚的画作，因为画中之花并不是
简单地肖似自然，而是做到了形象的恰当，并作为整体来进行位
置经营。对赵孟頫来说，墨花是一类特殊的绘画，其中的韵律和
条理至关重要，通过位置安排，赵孟坚的水仙达到了令人信服的
恰当。这也许让人联想到苏轼的"理"，一种呈现在事物中的自
然秩序，并没有常形。但总体来看，赵孟頫的著作中没有北宋文
人的思想或词句。此外，元代文人艺术理论的主要贡献来自其他
的作者，他们又重新提及了苏轼的作品。其中一位就是评论家汤
垕，他可以说是文人的代言人，高居翰和李铸晋均指出过这点。
李铸晋还强调了赵孟頫思想对汤垕的影响，后者可能是致力补充
赵孟頫的艺术理论。[2] 但汤垕的思想不仅是赵孟頫的延伸，而是

[1] 卞永誉，《式古堂书画汇考》，第二册，卷 15B（赵孟坚），1a-b。"侧塞"描绘了花朵
积满充塞的情形。参见仇兆鳌，《杜少陵集详注》（上海，1933），第一册，卷 4，44。

[2] 参见高居翰，《图说中国绘画史》（Chinese Painting）（洛桑，1960），95 页。李铸
晋指出了汤垕对赵孟頫的敬重，《〈石岸古松图〉与曹知白的艺术》（'Rocks and
Trees' and the Art of Ts'ao Chih-po），《亚洲艺术》第 23 期（1960），178 页。如李
铸晋所总结，赵孟頫的主要理论实际上是对宋代观点的附和。参见李铸晋，《鹊华
秋色》，79 页。

可以看作文人艺术理论的总结和发展。

汤垕

（125）　　　汤垕是《古今画鉴》和《画论》的作者，显然在 14 世纪初期比较活跃，似乎与赵孟頫及其朋友圈有过交往。[1] i 汤垕频繁地引用赵孟頫的题跋以及米芾的《画史》，偶尔也会意引苏轼的论述。从南宋开始，就出现了对画家的各种讨论，而汤垕主要显示出对文人画家的关注，他的绘画品位预示了明代艺术理论。他是第一位表达出元代艺术家观点的作者，更加清楚地阐述了苏轼及其朋友圈的观点，并得出了他们的逻辑结论。

　　如同赵希鹄，汤垕的著作里也坚持文人的德性。汤垕认为陈

[1]　据说汤垕与柯九思（1312—1365）在京师讨论过绘画，这记载于张雨（1277—1348）为《古今画鉴》写的序言里，张雨在 1330 年后编辑过此书。余绍宋认为，既然张雨是汤垕的同时人，应该存在一个汤垕原始的本子，因张雨在汤垕死后为该书的刊印做一些文字整理，而不是如《四库全书总目》所说，不是汤垕的原本，仅仅是后人根据汤垕的笔记编纂而成，《四库全书总目》，卷 112，10b。参见余绍宋，《书画书录解题》，卷 6，26b。关于更多的目录信息，参见李铸晋，《鹊华秋色》，74 页。

i　译者注：清代以来就有学者认为《古今画鉴》和《画论》本为一部著作，即《画鉴》，后被分为二书，参见周永昭，《汤垕〈画鉴〉版本之流传及汤垕著作之影响》，《中国书画》2005 年第 2 期。

容"本儒家者流，画龙深得变化之意"。[1]宋迪师法李成，被汤

垕誉为"清甚，士大夫画中最佳"。[2]而在另一方面，对那些仅仅

是画家的人，汤垕显示出否定态度。他这样赞扬唐代诗人王维：

"盖胸次潇洒，意之所至，落笔便与庸史不同"。[3]对高克明的山水

画，他这样评价："虽工，不免画人之习，无深厚高古之气。"[4]

在最后一句中，我们看到了他对赵孟頫"高古"的响应。"古
意"或者"古人之意"同样是汤垕对画家的重要评判标准。好几
位画家就被评价为缺乏"古意"。在这个方面，汤垕近似赵孟頫
和米芾，代表了文人们对古代的追慕。赵孟頫在唐代画马名家曹
霸的题跋上，用了几个公式化的称赞，汤垕引用了：**"盖其命意** （126）
高古，不求形似，所以出众工之右耳。"[5]这里出现了一个新的元
素，这种关于再现的观点与苏轼一脉相承。

此外，汤垕强调形似与文人画之间的区别，一个模仿自
然，另一个是心意的挥洒。在几幅被认为是苏轼所作的墨花图
上，他评论道："大抵写意，不求形似。"[6]"写意"通常解释为

[1]　汤垕，《古今画鉴》(《美术丛书》三集第 2 辑)，10a。

[2]　同上书，15a。

[3]　同上书，3a。

[4]　同上书，13a。

[5]　同上书，3b。

[6]　同上书，14b。

"挥洒心意"，或者"写出心意"，但是"写"有一个意思是"倾泻"，因此这个术语有着表现性的意涵。[1] 这个术语在元代开始应用到文人画作中，汤垕坚持把它与起源于宋代的水墨花树联系起来。比如，他提到仲仁的梅花图："**花光长老以墨晕作梅如花影然，别成一家，正所谓写意者也。**"[2] 汤垕另一段话关于一幅梅兰竹图，"四君子"是最适合文人的绘画题材，被称为写意：

198

> 画梅谓之写梅，画竹谓之写竹，画兰谓之写兰，何哉？盖花之至清，画者当以意写之，不在形似耳。陈去非诗云：意足不求颜色似，前身相马九方皋，其斯之谓欤。[3]

199

因为与众不同的清气，这些花树需要进行特别的处理，因此它们仅以水墨晕染或勾勒。根据汤垕的观点，这种技巧与"写意"联系在一起。

（127）　　对文人画家来说，他们并不致力于再现自然，所以鉴赏者也不应关注形似。汤垕志在引导潜在的观者，他最精彩的评论也是要达到这个目的。其中一段这样写道：

[1] 当代"写"的第二种意思通常写作带三点水的"泻"。

[2] 汤垕，《古今画鉴》（《美术丛书》三集第 2 辑），16a。

[3] 汤垕，《画论》（《美术丛书》三集第 7 辑），3a。

看画如看美人，其风神骨相，有在肌体之外者。今
人看古迹必先求形似，次及傅染，次及事实，殊非赏鉴之
法。[1]i

200

与此相反，观者应当按照汤垕的规则来欣赏画，汤垕根据
谢赫六法这样来安排：

观画之法，先观气韵，次观笔意、骨法、位置、傅
染，然后形似，此六法也。若看山水、墨竹梅兰、枯木奇
石、墨花墨禽等，游戏翰墨，高人胜士寄与写意者，慎不
可以形似求之。先观天真，次观笔意，相对忘笔墨之迹，
方为得趣。[2]

201

在这个重要的段落里，汤垕确定了文人绘画的主题与合适
的鉴赏者。他的观赏法则实际上就是要努力与艺术家神交。文中
"天真"与"气韵"等同起来。观赏者要先关注"天真"，也就是
画家纯粹简单的真实天性，正是这种天真赋予了绘画本质的品格

[1] 汤垕，《画论》（《美术丛书》三集第 7 辑），3b。

i 译者注：原引文有漏，《美术丛书》本已经有遗漏，原引文"有肌体之外者"应为
"有在肌体之外者"，据《说郛》本、明万历程氏丛刻本、文渊阁四库全书本补。

[2] 同上书，4a。李铸晋在《鹊华秋色》75 页和《〈石岸古松图〉与曹知白的艺术》
177 页翻译并讨论了此段。

（气韵），然后观赏者必须试图理解艺术家的整体构想（笔意）。显然对于一幅画作的整体印象应该来自艺术家的心意以及他绘画的方式，主题和技术处理是次要的。这就是欣赏文人墨戏写意的正确方式，因为文人画并不是致力于形似自然。

（128）

在王庭筠的《幽竹枯槎图》的题跋上，汤垕运用了这一方法。他以赞文来结尾：

> 一时之寓兮百世之珍，卷舒怀想兮如见其人。[1]

202

王庭筠的人格通过图画和书法呈现在汤垕面前。这应该是所有文人艺术鉴赏的目标。

汤垕把山水列在文人绘画的首位，并强调它的重要性：

> 山水之为物，禀造化之秀，阴阳晦冥，晴雨寒暑，朝昏昼夜，随形改步，有无穷之趣。自非胸中丘壑，汪洋如万顷波者，未易摹写。[2]i

203

[1]　这段话记录在王杰等于1793年编纂的《石渠宝笈续编》（开平，1948），《重华宫》，124A。

[2]　汤垕，《画论》，4b。"改步"的意思是变换一个人的位置，来呈现山水不同的形态。参见理雅各，《中国经典》，第五册，758、760页。

i　译者注：原引文有误，"未易摹写"当为"未易摹写"，据《美术丛书》改。

相当有趣的是，汤垕没有把写意与山水画联系起来。相反，如同宋代院画家郭熙，他关注画家能否传达出不同的自然情境。从传统来说，人物和山川是创作中的最佳部分，只有高人能在自己的艺术中抓住山水的变幻。这在某方面类似苏轼对文同的描述，文同有高贵的人格，因此能抓住竹子的内在神韵。这样，重点又一次落在艺术家的潜能上，也就是艺术家胸中的"丘壑"。

总的来说，在元代文人艺术理论中，汤垕是表达最为清晰的典范。他认为文人绘画是墨戏，用以表达情绪，并且艺术家的人格是至关重要的。从他对不同画家的评价来看，我们能发现文人品位的整体发展，这一发展到了明代，将南北宗的理论推至顶峰。比如，王维的画作受到推崇，被视为远比一般画家卓越，这无疑反映了苏轼的观点，比起吴道玄，苏轼更偏爱王维；因为董源在米芾的《画史》中获得赞扬，所以就取代了关仝的位置，成为宋初最有影响力的三位山水画家之一；其他两位文人官员，王庭筠和赵孟頫被誉为北宋末年以来最优秀的画家。[1]

（129）

汤垕对南宋画家持负面态度，这甚至更有指向性。也许这可以看作元初文人对覆灭的前朝和文化的一种觉醒。汤垕仅把院画家作为一个群体草草打发：

[1] 汤垕，《画论》，4a。

宋南渡士人多有善画者，如朱敦儒希真、毕良史少董、江参道贯皆能画山水窠石等画。院画诸人得名者，如李唐、周曾、马贲，下至马远、夏圭、李迪、李安忠、楼观、梁楷之徒，仆于李唐差加赏阅，其余亦不能尽别也。[1]

204

在汤垕看来，不值得费劲去单独鉴别这些人。在成书于1298 年的《画继补遗》里，庄肃也对马远和夏圭表达了这样的观点。像庄肃那样，汤垕没有列举出南宋大部分僧侣画家。他提过法常和尚的作品，法常也称牧溪，他批评法常的作品"粗恶无古法"，[2] 显示了文人对怪异绘画的蔑视。

205

汤垕对赵伯驹的评价也显示了这一审美趣味，因为赵伯驹被列为李思训的后继者：

李思训画着色山水，用金碧辉映，为一家法。其子昭道变父之势，妙又过之……宋宗室伯驹，字千里，复仿效，为人妩媚无古意。[3]

（130）

206

[1]　汤垕，《古今画鉴》，16a-b。江参，字贯道，在文中印反了。

[2]　同上书，17a。关于庄肃的评论，参见《画继补遗》，13、16 页。

[3]　汤垕，《古今画鉴》，3a。

　　这段话与赵希鹄对青绿山水的评价形成对比，在赵希鹄的评价里，赵伯驹与王诜和赵令穰相提并论，王诜和赵令穰分别为苏轼的朋友和后继者。在南宋末年，文人还在画这类山水。但显然汤垕认为这种山水比较俗气，他对赵伯驹山水画的贬低也许首次暗示某种品位变化，这种变化引导明代的董其昌抛弃了着色山水画传统。[1] 在下面的引用里，汤垕的观点说明了文人评论家的一种趋势，他们倾向属于文人的这一类艺术，也就指明了明代艺术理论发展的方向。

吴　镇

　　吴镇和倪瓒同为元代艺术家，像汤垕一样，他们进一步定义了文人画理论，认为艺术应当是心意的抒写。然而，吴镇的观点看起来不太具有原创性，他并非要像倪瓒那样揭示一种完美人格。与倪瓒和赵孟頫不同，吴镇不以诗闻名，也没有留下文学作品集。他的文字作品只有一些题在画上的跋和诗，其中部分的真

[1]　关于赵希鹄的评价，参见第 151 条引文。董其昌实际上没有批评赵伯驹，说他还是具有文人精神的，但把他的后继者排除在外，比如被文徵明赞扬过的仇英。在董其昌看来，仇英的画法太过精细，像禅宗的北宗，因此文人不应该学习仇英。参见董其昌，《容台集》（别集），卷 4，48a-b；亚瑟·威利，《中国画研究导论》，250 页。

实性值得怀疑。这些文字作品中最可靠的是《梅道人遗墨》，这个集子编于 17 世纪，里面还包括一长段无法确认的文字，来自李衎的《竹谱》（详录）。[1] 尽管如此，吴镇的某些题跋和诗经常被引用，喜仁龙、阿希文·利普和高居翰都翻译过这些题跋。其中最有名的一段文字题在一幅墨梅图上，这是一幅宋元画家合作的手卷，其中还有扬无咎的作品。这段题跋的部分内容常以另一个编辑好的版本出现，文中将一系列宋代文人画作联系起来：

（131）

> 墨戏之作，盖士大夫词翰之余，适一时之兴趣，与夫评画之流，大有寥廓。写梅拟竹自石室先生花光大士发扬妙用，时所宗尚者众。独逃禅老人变黑为白，自成一家。后人虽云祖述，巧以形似，流连忘返，渐近评画写生，务求逼真。常观陈简斋墨梅诗云"意足不求颜色似，前身相马九方皋"，此真知画者也。历百年后惟彝斋先生有题己作云

[1] 根据《四库全书总目》（卷 168，1a），因为里面一些不实的说法，有些画上的题跋应该不是吴镇写的，而且毫无疑问，这些是在伪作上题写的。其中有一首诗应该是作伪者仿照吴镇的书法写在画上的。虽然编纂者钱棻纳入了很多可疑的材料，但这之中可靠的段落依然体现了该书的价值。余绍宋的评论指出，从李衎书中辑出的文字似乎并不可靠（参见《书画书录解题》卷 5，11b-12a）。

元 吴镇
《芦滩钓艇图》
美国大都会艺术博物馆

"逃禅一派流入浙西，惟赵子固继而嗣之"。[1]i 207

　　在吴镇看来，墨戏是文人绘画类型。这些绘画类型包括了墨竹、墨梅，想必还有墨花，如由扬无咎开创的白描水仙。不像专业画家的作品，这类艺术不合常规，而且也不追求描摹自然。元代文人追溯了水墨花卉的绘画传统，仅用黑白来表现具抽象意义的主题。

（132）　　吴镇有意识地继承这一传统，他的部分题跋强调了主题的意义。在一幅画有梅、竹、松、兰系列的《四友图》上，他写道：

　　　　至正六年冬至日来见古泉，出此卷，俾画梅花一枝，以续岁寒相对之意也。[2] 208

[1] 卞永誉，《式古堂书画汇考》，第二册，卷15M，5b。对于扬无咎的推断，参见朱铸禹，李石孙，《唐宋画家人名辞典》，279 页。"评画"翻译为"专业画家"，这类似"评话"，指专业的说书人。对这段话完全不同的阐释，参见喜仁龙，《中国绘画艺术》，111 页。

i 译者注：此段引文有 2 处错误，一是原文"写梅拟竹石自石室先生"应为"写梅拟竹自石室先生"；二是原文"惟走子固继而嗣之"应为"惟赵子固继而嗣之"，赵子固即赵孟坚。《式古堂书画汇考》四库全书本也有误，文中为"写梅脚竹自石室先生"，据《石渠宝笈》清文渊阁四库全书改。

[2] 卞永誉，《式古堂书画汇考》，第二册，卷19A（吴镇），8a。"古泉"也许是士大夫林梦正，"续"就是延续了这一岁寒相对之意，因此要歌颂。

就算环境不利，他们的友谊还在继续；因此盛放的梅花成为合适的主题。吴镇题在竹画上的部分诗作也呈现出传统的象征意义，比如：

> 挺挺霜中节，亭亭月下阴。
> 识得虚中理，何事可容心。[1]

209

这里的"节"是个双关语，既是"关节"，又是"节操"，而且竹茎的中空，也可看作虚怀若谷的心胸，这正是典型的竹诗。吴镇的另两首诗作附和了苏轼为文同竹画所写的诗句：

> 初画不自知，勿忘笔在手。
> 庖丁及轮扁，还识此意否。[2]

210

在第二首中，他引用了苏轼关于形似的诗句：

> 与可画竹不见竹，东坡作诗忘此诗。

[1] 吴镇，《梅道人遗墨》(《美术丛书》三集第 4 辑)，5a。对于竹传统象征的讨论，参见阿希文·利普，《李衎和他的〈竹谱详录〉》，《东方艺术》第 18 期（1942—1943），2-3 页。

[2] 吴镇，《梅道人遗墨》(《美术丛书》三集第 4 辑)，4a。

高丽老茧冰雪冷，戏写岁寒严鳌姿。[1] 211

　　这两首诗意味着艺术家应当把自我融贯到他的作品中，完全无视自然或艺术中的具体模式。

（133）　　吴镇也把艺术看作自我表达的方式：

心中有个不平事，尽寄纵横竹几枝。[2] 212

　　这联诗句使人回想起苏轼忽然跃起在墙上作画，还有黄庭坚和米芾对这一行为的描述。吴镇的另一段评论发展了这一主题：**"写竹之真初以墨戏，然陶写性情终胜，别用心也。"**[3] 文人画不仅仅是一种娱乐形式，而且是君子的解压阀。如同米友仁，吴镇经常把他的画归于"墨戏"，或者说这些画是"戏作"。但在一首诗中，他暗示自己的能力已经超出游戏性质的绘画。

吾以为墨戏，翻因墨作奴。

[1] 吴镇，《梅道人遗墨》（《美术丛书》三集第 4 辑），2a。关于吴镇附和的诗，参见第 33、第 66 条引文。

[2] 同上书，9a。关于苏轼如何作画的评述，参见邓椿，《画继》卷 3（《王氏画苑》第七卷），15a。

[3] 吴镇，《梅道人遗墨》（《美术丛书》三集第 4 辑），16a。

214　　　　当年若卤莽，何处役潜夫。[1]

最后一联很难解释，但看起来是对艺术家自己生平的评价。像赵孟頫那样，吴镇认识到绘画并不是儿戏，但对他来说，绘画还不能看作是逃离官场羁绊的寄托。与此相反，他显然认为在绘画（和书法）上的痴迷正是自己地位卑微的原因，但不管他的意思是指作为术士还是画家，这都无法理解。据说吴镇靠占卜为生，但他只把部分时间用在这个方面，其他时间则用来实现自己的追求。另一方面，虽然人们通常认为他的绘画具备文人君子的风格，但一段后出的资料显示，他也售卖画作。[2] 无论如何，（134）相比吴镇其他关于艺术的文字，这最后一首诗更带有个人印迹。

倪 瓒

在吴镇晚年，他自己起了一个僧号，也许是 14 世纪中期那种险恶环境中的自我保护所致。据说因为同样原因，倪瓒也将家

[1] 吴镇，《梅道人遗墨》（《美术丛书》三集第 4 辑），5b。"潜夫"，就是隐士，一位默默无闻生活的人，通常指东汉末文人王符，他写了很多政论，却不愿意彰显其名。然而在吴镇这里，情况也许并非如此。关于这首诗两种完全不同的翻译，参见阿希文·利普，《李衎和他的〈竹谱详录〉》，101 页；高居翰，《吴镇》，109 页。

[2] 高居翰翻译了关于吴镇的这些故事，参见高居翰，《吴镇》，93、107 页。何惠鉴讨论了这些贫困文人的境况，参见何惠鉴，《蒙古统治下的中国人》，83-87 页。

元 吴镇
《渔父图》(局部)
北京故宫博物院

财散给亲属，在自己的船屋上四处浪荡。甚至在此之前，他也过着这样一种乖戾的生活，模仿米芾的怪癖。倪瓒这样看待自我以及自己的艺术风格：

215
> 东海有病夫，自云缪且迂。
>
> 书壁写绢楮，岂其狂之余。[1]

癫狂之人的角色使得倪瓒从社会常规中自由脱身。在一段他对自己墨竹图的著名评论中，他也以这种夸张的方式反驳别人对他作品的评价，按照纪年，这幅图作于 1368 年：

216
> 以中每爱余画竹。余之竹聊以写胸中逸兴耳，岂复较其似与非、叶之繁与疏、枝之斜与直哉？或涂抹久之，它人视以为麻为芦。仆亦不能强辩为竹，真没奈览者何，但不知以中视为何物耳。[2]

这其中的悖论是，倪瓒为自己画的竹不像竹而高兴。主题只是一种表现媒介，它本身并不重要。如他所说，"**仆之所谓画**　（135）

[1] 倪瓒，《倪云林诗集》（《四部丛刊》用 1460 年版本重新影印）第三册，卷 5，2a-b。

[2] 同上书，《杂著》，5a-b。

者，不过逸笔草草，不求形似，聊以自娱耳"[1]。方闻和李铸晋 217
都引用了这段评论，认为这样的论述只出现在元代晚期。[2] 这
代表了迄今为止文人画家最高妙的观点，并在形似讨论的方面
超越了苏轼的观点。画中的心意或者情绪抓住了自然事物的本
质，人们可以料想，这意味着超越了宋代的地位，取得了不可
动摇的先进性。然而，并非所有元代和后代的文人都赞同倪瓒
的观点。

这一段是明代祝允明（明代著名书法家，沈周的弟子，
1460—1526）ⁱ 关于写意的定义：

> 绘事不难于写形，而难于得意，得其意而点出之，则
> 万物之理，挽于尺素间矣，不甚难哉？或曰：草木无情，
> 岂有意哉？不知天地间，物物有一种生意，造化之妙，勃
> 如荡如，不可形容也。我朝寓意其间不下数人耳，莫得其
> 意，而失之板。[3]

218

[1] 倪瓒，《清閟阁集》（《常州先哲遗书》），卷 10，5a。

[2] 参见方闻，《钱选的问题》（The Problem of Ch'ien Hsüan），《艺术通报》第 42 期
（1960），182 页；李铸晋，《〈石岸古松图〉与曹知白的艺术》，187 页。

i 译者注：据《明人传记资料索引》，祝允明的生卒年为 1461—1527 年。

[3] 李佐贤，《书画鉴影》（《石泉书屋全集》），卷 6，15a。关于"生意"，参见第
104、105 条引文。

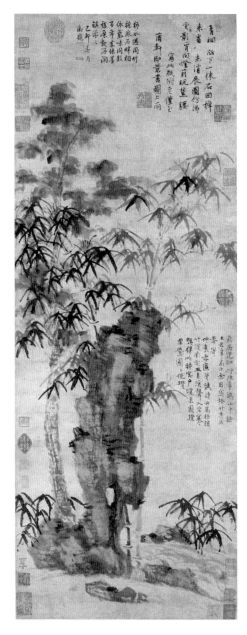

元　倪瓚
《梧竹秀石图》
台北故宫博物院

祝允明珍视画中的意，但他没有把意定义为艺术家的思想和感受。按照北宋评论家董逌的观点，"生意"是生命的感应，存在于自然万物中，艺术家与自然相应，或是自然生发，图像就这样产生了。这很容易区分出主体和客体，并区分出艺术家思想中的概念以及由自然事物生发的意念。对中国文士来说，这种区分是没有必要的。[1]这一看法的关键点再次说明了一种信念：只有高明的君子才能感受到自然的真意。

（136）

进一步说，其实倪瓒关于艺术与自然的观点并非完全一致。除了上述关于墨竹的评论，他并没有否定在山水画中学习自然的必要性。在给方崖和尚的一幅山水画上，他写了一首诗：

> 摩诘画山时，见山不见画。
>
> 松雪自缠络，飞鸟亦闲暇。
>
> 我初学挥染，见物皆画似。
>
> 郊行及城游，物物归画笥。
>
> 为问方崖师，孰假孰为真。

[1] 我们不能把文人画家完全看成一种主观的视角，如同高居翰在《吴镇》中这样看待，参见高居翰，《吴镇》，84 页。

219 墨池把涓滴，寓我无边春。[1]

自然与艺术，孰真孰假呢？也许这就是倪瓒的疑惑。王维
和赵孟頫在自然中广泛学习，倪瓒刚开始学画时也是如此。在苏
轼看来，在绘画中应当珍视眼见自然的真实性。[2] 然而，倪瓒看（137）
起来是想表达：真实就是他对事物的透彻了解。他通过少量淡墨
的描绘来释放自己的感受。在这首诗中，有两个短语来自苏轼的
两首诗和一段短文，当然倪瓒以独有的方式曲解了原有的意思。

他不仅附和了苏轼的文句，还提到了相应的画作和诗句，
它们都呈现一种表现性式的结尾：

[1] 倪瓒，《倪云林诗集》，第一册，卷 1，4a。这首诗很难翻译，头三联诗句强调了绘
画要忠于自然真实，最后一联转换到成熟期倪瓒关于表现的宗旨。第一句诗是对
苏轼诗句的戏仿，颠倒了苏轼的原意，但最后一句似乎隐约参照了苏轼反对形似
的论述，苏轼的诗得出这样的结论："如何此两幅，疏澹含精匀。谁言一点红，解
寄无边春。"（苏轼，《集注分类东坡先生诗》，第五册，卷 11，29b）

[2] 第四联诗来自苏轼为《石氏画苑》所写的题记，里面还有一段对自然真实的讨论：
"所贵于画者，为其似也。似犹可贵，况其真者。吾行都邑田野所见人物，皆吾画
笥也。所不见者，独鬼神耳，当赖画而识，然人亦何用见鬼?"（苏轼，《经进东坡
文集事略》第九册，卷 49，4b）。唐代诗人李贺外出骑马时，想到诗句就随手写下来
放进包里。传统看来，鬼神易画，因为画家可以自行想象鬼神的形象（参见艾惟
廉，《唐及唐以前中国绘画史文献》，151 页）。苏辙关于形似的引用，也许借鉴了
白居易"以似为工"的说法（参见第 103 条引文）。译者注：此处将苏轼（Su Shih）
误写为苏辙（Su Ch'e）。

> 吴松江水似清湘，烟雨孤蓬道路长。
>
> 写出无声断肠句，鹧鸪啼处竹苍苍。[1] 222

黄庭坚曾把画描述为无声和断肠，倪瓒画作的情绪也在诗中阐发。在其他诗句中，倪瓒强调在这种诗与画的基础上调节心绪：

> 赋诗寄远怀，此君真可友。[2] 223

就像在信里寄出一首诗，或像弹奏古琴，绘画能够将画家的想法传达给他的朋友：

> 寄兴只消毫楮，写怀不用丝桐。[3] 224

[1] 倪瓒，《倪云林诗集》，第三册，卷 6，36b。参见前面第 27、28 条引文所引黄庭坚的诗。中村茂夫（Nakamura Shigeo）引用了这首诗以及倪瓒其他一些题画诗，认为这是情感表达的途径，并强调元代绘画诗歌那样起着抒发情感的作用。参见中村茂夫，《中国画论的展开》（*Chūgokugaron no tenkai*），（东京，1965），731-734 页。然而，这个观点到元代已经算老生常谈了，因为苏轼以及他的友人们早已提出了。

[2] 倪瓒，《倪云林诗集》，第一册，卷 1，22a。

[3] 同上书，第三册，卷 5，5a。这里提到琴，把思绪带到了伯牙的传说中，他找到最好的知音钟子期。

元　倪瓚
《容膝斋图》
台北故宫博物院

这联诗可在北宋关于艺术的诗中找到源头。像苏轼那样，倪瓒能在朋友文人画家宋克（1327—1387）的竹中看到他的品格：

（138）
> 画竹清修数宋君，春风春雨洗黄尘。
> 小窗夜月留清影，想见虚心不俗人。[1] 225

这个题跋写在宋克画的竹枝图上，很明显既指称画作，也是指称画家本人。

然而倪瓒在这里打破了这种亲密语调，他赞扬一位高官柯九思，并用一种严格的常规术语，这也许暗示这两人之间更为礼仪化的友情：

> 柯公鉴书奎章阁，吟诗作画亦不恶。[2] 226

倪瓒为柯九思的竹图所作另一首题诗，也与此一脉相承：

> 谁能写竹复尽善，高赵之后文与苏。

[1] 倪瓒，《倪云林诗集》，第三册，卷6，18a。第二句诗不仅点出季节，还包含更多意味，但这并非固定表达。参见海尔格·孔策－史洛夫（Helga Kuntze-Shroff）《倪瓒的作品及生平》（*Leben und Dichtung des Ni Tsan*）（孟买，1959），71页。

[2] 倪瓒，《倪云林诗集》，第一册，卷2，17a。

检韵萧萧人品系，篆籀浑浑书法俱。

奎光博士生最晚，耽诗爱画同所趣。

227

兴来挥洒出新意，孰谓高赵先乎吾。[1]i

这首诗的语言似乎有些故意矛盾，玩弄"后"和"前"的意思，隐含着自卑感和优越感。倪瓒通过这种生硬的方式，也许带着点讽刺的弦外之音，把柯九思称赞为文人君子的楷模，是一位　（139）诗人书法家，并且擅长画墨竹。

把绘画加入到风雅艺术中，绘画成为艺术家抒发情感的渠道，也能印照艺术家的心志，从这些观点来看，倪瓒仅仅追随了北宋文人的踪迹。但上面提到他关于形似的观点，超出了苏轼以及他文人圈子的理论高度。然而与刚才提到的那些人相比，倪瓒对这一主题的陈述更加极端，他的观点也能在汤垕和吴镇的著作中找到相同主张。这些论述把文人绘画理论发展到一个新阶段，

[1] 倪瓒，《倪云林诗集》，第一册，卷 2，7a。"奎光"很有可能就是"奎章"，指存在于 1329—1340 年的元代学士院（参见第 226 条引文以及阿希文·利普，《李衎和他的〈竹谱详录〉》，90 页）。这首诗的遣词造句有些让人疑惑，因为苏轼和文同在高赵之前，而不是之后。并且有一个字也写错了，或者是倪瓒有意为之，意图让读者感到惊愕。在最后一联中，"先"的意思显然是"超出"，但是在上下文中，它也保留了在时间上"早于"的含义，在这种情况下，这又是一种自相矛盾的陈述。

i 译者注：原引文有误，"谁能写竹姿尽善"应为"谁能写竹复尽善"，据明万历刻本《清閟阁遗稿》改。

当然这些观点不是凭空出现的。这些作者的关键性观点常与墨竹或墨梅联系在一起。到了元代，这种风格化的主题远远脱离了它们的自然原型；在绘画中，画家更加依靠书法的必要技巧。有一联著名的诗陈述了这个事实，据说这首诗是赵孟頫所写：

石如飞白木如籀，写竹应须八法通。[1]

228

这类绘画的思考仅仅注重风格，或者以书法用笔来表现躯干、枝节和花朵，这并不令人惊奇。应当认识到，这其实都是托辞，既用来作为自由表达的理由，也能解释具体的技巧。在这种意义上，元代的竹梅图录是非常必要的辅助，以迎合文人对于形似的新态度。然而，这中间也存在一些矛盾。这些图录的出现意味着文人绘画不再仅仅是自发的墨戏，用来表达画者的瞬间情绪，而且是需要学习的艺术类型。最终这一发展代替了遵从自然的规则。

李衎和吴太素

元代有两本关于墨竹和墨梅的图录，里面关于技法的讨论

[1] 这联诗见于曹昭编纂于 1387 年的《格古要论》(《夷门广牍》第六册)，12b（参见 277 页注释 1）。

比较特别。其中一本是李衎的《竹谱》（详录），这本关于墨竹的 （140）
图录作于元初，阿希文·利普翻译并总结了其中的部分内容。另
一本是吴太素的《松斋梅谱》，这本墨梅图录作于 1350 年左右。
李衎（1245—约 1320）是一位来自北方的文人官员，在元代朝廷任
职。他在序言里告诉我们，他广泛搜集了各种图例，并考察了自
然中的各种竹子。他进一步提到，对学习者来说，关键是要学
习正确的绘画技巧。为了阐明这一点，他列举了苏轼画的墨竹：
苏轼重视文同的那种画法，艺术家必须首先"成竹"在胸，然后
将胸中之竹快速摹写出来；虽然苏轼知晓这一点，但由于缺乏练
习，他还是无法做到。关于这点，李衎有自己的看法：

> 且坡公尚以为不能然者，不学之过，况后之人乎！
> 人徒知画竹者不再节节而为，叶叶而累，抑不思胸中成竹
> 从何而来，慕远贪高，踰级躐等，放驰情性，东抹西涂，
> 便为脱去翰墨蹊径，得乎自然。故当一节一叶，措意于法
> 度之中，时习不倦，真积力久……自信胸中真有成竹，而
> 后可以振笔真遂，以追其所见。不然徒执笔熟视，将向所
> 见而追之耶？苟能就规矩绳墨，则自无瑕类，何患乎不至
> 哉！纵矢于拘，久之犹可达于规矩绳墨之外，若遽放逸，
> 则恐不复可入于规矩绳墨，而无所成矣。故学者，必自法

元 李衎
《竹石图》
北京故宫博物院

229　　　　度中来始得。[1]

　　　　这段充分详尽的讨论是李衎对《文与可画筼筜谷偃竹记》的　　（141）
评论。相较于苏轼的文章，这段文字表现出文人画极度乏味的观
点。在这里"成竹"仅靠练习就可获得，并没有参考庄子的观点。
然而，对既有传统的系统化练习也许是必不可少的；通过这种类
型的图录，文人们练习图册上的线条，以练习书法的方式来学习
画竹。因此，虽然没有在专业画院学习过，业余艺术家也能够掌
握这种高雅艺术的技巧。对于墨梅的绘画也是如此。

　　　　李衎讲述了他搜寻这些图画范例的艰辛，最终文人画家能
够在绘画图录里找到这些范例。在宋伯仁作于 1238 年的《梅花
喜神谱》中，里面的梅花图旁均有配诗。到了元代，出现了配有
插图的竹谱，据传为柯九思所作。在李衎的《竹谱》（详录）全
文中，按照图片给予技法上的建议，吴太素的《松斋梅谱》也采
用这种方式。这些图录里有一套固定画竹梅的法则，他们为后来
者提供了范例，后来出现了更多学院绘画指导手册，比如《芥子
园画谱》。

[1]　李衎，《竹谱》（《美术丛书》，二集第 5 辑），1a-b。《王氏画苑》本有一个更长的
　　标题《竹谱详录》，这个版本里的这段话多出 4 个字，在后来的版本中删掉了这 4
　　个字。阿希文·利普翻译的那部分文本就是在这一版本的第 7 卷；关于书籍目录
　　的信息，参见阿希文·利普，《李衎和他的〈竹谱详录〉》，5-7 页。

　　因为李衎是一名官员，我们能够找到关于他的一些信息；而关于吴太素的生活就知之甚少了，这也许意味着他过着隐居生活。我们知道《松斋梅谱》现在仅在日本留有 4 份手抄本，岛田修二郎对其内容已经进行过讨论和总结。书结尾处的题跋时间是 1349 年，但是吴太素书中标示的时间是 1351 年。想必这本书是那之后不久印刷的，书里的一些条目出现在夏文彦作于 1365 年的《图绘宝鉴》。[1] 吴太素把自己也直接置于文人绘画的传统中。《松斋梅谱》中的一个部分列举了墨梅画家，并按照社会地位将他们进行划分，这与邓椿在《画继》里的划分相对应。如同早期宋代评论家，吴太素也认为社会地位很重要，而且他认为墨梅是一类特殊的艺术，与通常的绘画类型不同。他十分注重文人绘画传统，认识到死记硬背地学习并不合适，而是应该通过灵感来获得。因此从那时起，他就面临着文人绘画的一个核心问题。他对于绘画主题和形似自然必要性的讨论十分有趣。

（142）

　　《松斋梅谱》作者的序言一开始就为这类图谱辩护：

　　　　士大夫游戏翰墨，妙在意足，不求形似。虽然，舍形
　　　　而意足亦难矣，此谱之所由作也。凡摸写之非谱，何所取

[1]　岛田修二郎讨论了《松斋梅谱》的内容和成书时间，参见岛田修二郎，《松斋梅谱提要》，《文化》第 20 期（1956），96-118 页。此书在日本保留了 4 份抄本，时间从 15—19 世纪。

230　则？乃习久纯熟，笔意融会，自能品入神品，则视谱犹筌蹄尔。[1]

序言的第一句话就提到了宋代陈与义在墨梅图上的那联名诗，这联诗在后面关于学习形似的章节中还继续引用：

231　"意足不求颜色似，前身相马九方皋"，此诗人造极之语。然学而不精，以此借口者盖多，诚可哂也。夫既学而不求形似，则亦何以谓之学，故述此，政欲与画者商略。[2]i

虽然吴太素认识到一幅好画应该蕴涵情感和意义，但他还是坚持艺术家必须从学习范例开始，首先做到形似。他这个观点比较接近李衎。进一步看，在大多数情况下，这本图录都在捍卫它自身的价值：

识者每多许可，然不敢自足，第觉图中之梅，不啻千万树。酒酣气雄，乘兴一写，必合程度，自非有谱，曷　（143）

[1]　这里引用的文本是广岛市立浅野图书馆 15 世纪的手抄本，这段话是作者序言的开端。

[2]　吴太素，《松斋梅谱》，广岛市立浅野图书馆 15 世纪手抄本，卷 2，《学似》。

i　译者注：原引文"此韵人造极之语"当为"此诗人造极之语"，据《中国美术全书》引日本静嘉堂文库本改。

能臻是哉？[1]

这里提到了灵感激发的状态，但是吴太素声称，他在社交场合表现出的精湛画艺来自他对图录的学习。

然而，吴太素在其他地方高度赞扬了灵感的价值，依照了苏辙《墨竹赋》的措词：

> 予生僻好梅，每于溪桥山驿、江路野亭之间见其花，必裴回谛观，有得于心辄应之于手。方是时，物我两忘，心境俱畅，孰能较谱之有无也哉？[2]

当艺术家已经处于"成竹"在胸的状态时，就可以忘掉梅谱的法则了：这就是理想的创作之境。这也是墨梅大师仲仁和扬无咎所达到的境界：

> 古之士大夫不特形之于言，又且笔之于画。惟花光、补之之作，其清标过人，神妙莫测，非得乎心而应乎手者不能也。此无他，盖其深得造化之妙，下笔而模写逼真

[1]　吴太素，《松斋梅谱》，广岛市立浅野图书馆 15 世纪手抄本，《自序》。

[2]　同上。

234　　故耳。[1] [2]

这里再次强调了艺术家的心智和蓄势的状态。也进一步说明，这是一类有别于其他的特殊绘画：

古今写梅君子，自出一家，非入画科，名曰戏墨。发墨成形，动之于兴，得之于心，应之于手，方成梅格。如竹篱茅舍间，江上溪桥畔，山巅水涯，只欠乎香耳。且要之不足，咏之不足，精神潇洒，出世尘俗，此梅之得意入神，非贤士大夫其能至于此哉。后学君子，脱学此趣者，不可轻泄，但欲得其人，则可传耳。[3] i　　（144）

235

吴太素所透露的显然是绘画的方法。他继续说，为了给梅花修史，并摹写出梅花，学习的人必须先要了解梅花生长的地势位置，然后用正确的技法进行描画。

在上一段里，吴太素很注重梅花那种清纯脱俗的传统意

[1]　吴太素，《松斋梅谱》，广岛市立浅野图书馆 15 世纪手抄本，卷 2，《论理》。

[2]　原引文有误，"后季君子"当为"后学君子"，据《中国美术全书》引日本静嘉堂文库本改。

[3]　同上书，卷 1，《墨梅精论》。

i　　译者注：此处原引文"方成梅楷"当为"方成梅格"，据《中国美术全书》日本静嘉堂文库本改。

义，只有文人画家才能写出它的形体。在另一处地方，他讨论了艺术家把情感融入到主题中呈现出的不同意义。在那段论述里，他前所未有地清楚定义了写意的表现过程，比较接近汤垕、吴镇和倪瓒的观点。在诗与画的对比中，可以看出他受到北宋文人的直接影响：

> 写梅作诗，其趣一也。故古人云；画为无声诗，诗乃有声画。是以画之得意，犹诗之得句，有喜乐忧愁而得之者，有感慨愤怒得之者，此皆一时之兴耳。画有十三科，独梅不在其列，为其有出尘之标格，非庸俗所能知也。所以喜乐而得之者枝清而癯，花闲而媚；忧愁而得之者，则枝疏而槁，花惨而寒；有感慨而得之者，枝曲而劲，花逸而迈；愤怒而得之者，枝古而怪，花狂而壮。此岂与画类耶？古诗有意嫩山无色，心忙水不清，此之谓也。凡欲作画，须寄情物外，意在笔先，正所谓足于内形于外矣。[1]

（145）

236

[1] 吴太素，《松斋梅谱》，广岛市立浅野图书馆 15 世纪手抄本，卷 1，《述梅妙理》。对于"无声诗"和"有声画"的引用并不准确，诗里并没有表示认同。高居翰翻译了岛田修二郎对这段文字的总结，还翻译了之前引用的那几段文字（在我的陈述里，第 235 条引文与第 236 条引文的次序是反过来的）；参见高居翰，《吴镇》，44 页。

　　这里细致展现了将思想和感受兴发于绘画的过程。对吴太素来说，艺术家的情感有助于形成艺术形象，并且也是绘画和诗歌的意义源头。根据他的观点，文人画家借助客观事物来与主体情感相关联，抒发心中不得不抒发的情感。因此，梅画不能看作普通的艺术类型。在这段文字里，吴太素的观点接近于倪瓒，然而在前面的文字里，吴太素的观点又响应了李衎。

　　吴太素的观点看起来有点矛盾，他书中不同地方的文字呈现出不同观点，有时甚至在同一段文字里也有这样的情况。一方面，他坚持认为艺术家应该按照图录学习自然的形态；另一方面，他又强调灵感的必要性，而这有赖于艺术家的个性。当文人们以既定的传统来绘画，并以设定的模式来进行情感表达时，吴太素实质上试图调和宋代文人的观点和元代的实践。到了明代，就发展出两股思潮，并最终发生了冲突：传统主义者强调因循早期的范式，而个人主义者则看重原创的灵感激发。如同吴太素这种模棱两可的处理，这正是明代艺术理论的核心议题。

第五章　明

到了明代，院体画和文人画都在朝廷活跃，画家的社会地位与题材和风格之间不再存在明显的对应关系，最终在南方的苏州等地，院体画与文人画开始融合。

董其昌在晚明提出南北宗的画史理论，并且再次振兴了文人画，对清代的绘画也发生了持续的影响，使文人画的风格成了整个绘画界的普遍模式。

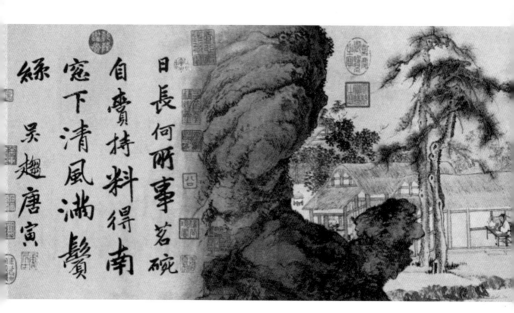

明　唐寅
《事茗图》
北京故宫博物院

艺术史的发端

1368 年汉族王朝重新统治了中国，文人们纷纷重新出仕。　（151）

但第一位明朝皇帝洪武（1368—1398 在位）更加看重武将，而不是

这些很晚才出现在他事业版图里的文士。[1] 由于这些饱学之士并

没有带头参加武装起义，他们的声望在朝廷上依然很低，无法企

及文人在宋代的影响力。1380 年，洪武皇帝废除了宰相一职，

并罢除核心行政机构——中书省，使得皇权比以往更加集中。这

之后，政府的权力逐渐落入宦官之手，他们被授予军事职位，同

时文人官员分化为不同派别，逐渐在权力斗争中失去优势。洪武

似乎已经奠定了明代的统治基调。他在朝堂上实行恐怖统治，继

续着元代的做法，当众鞭笞官员，如果谁被怀疑有谋逆之心或在

文字中提到皇帝的卑微出身，就会马上被处死。鞭笞之刑和文字

狱贯穿着整个明朝。这样的现实使得在朝廷做官非常不悦，而且

也危及生命安全，很多明代文人经过一小段出仕，宁愿请辞回

家，加入到隐逸之士的行列。

　　科举考试体系也说明了这一现象。明代平均每年的进士及第

[1]　参见泰勒（Romeyn Taylor），《明代的社会起源》（Social Origins of the Ming Dynasty），
　　《华裔学志》第 22 卷（1963），5-6 页，62 页。

的人数只有宋代的一半，作为进士中间阶段的举人考试就变得更为重要。这样就区分出了士人阶层，就算他们没有获得官职，也能为他们及其家族获得特权。[1]这一受教育的精英阶层最主要来自东南地区，自南宋以来，人口和财富就集中在这些沿海城市。1425年，自从江南人开始取得进士及第中最大的份额，始于元代的地区配额制又重新实行。虽然配额制根据每个地区的人口进行调整，但这一制度主要是针对江南地区，因为这里培养了人数最多的精心备考的士子。由于这一地区向着更高一级考试的竞争异常严酷，许多饱学之士没有机会获得官方承认，耗费整个生命一次次参加高度模式化的考试。因此，一个庞大的"士绅"阶层形成了，包括那些依靠家族财产生活、献身文化追求的文士们。这就是明代文人画家的背景，他们是典型的闲余治艺，能胜任多个艺术领域。

（152）

洪武皇帝偏爱从安徽来的下属，而对江苏人比较猜忌，尤其是来自苏州或无锡的人，这些地方是他那些反叛对手的老巢，也是元代末期中国的文化中心。诗人高启及他的友人就是苏州最有才华的士人。他们梦想着让中国摆脱蒙古人的统治，1368年后，这些人在明代朝廷做官，但不久就死了。洪武皇帝杀了一批最有前途的年轻文士和画家；从文学、书法和绘画历史来判断，

[1] "贡生"身份在明代依然很重要，有时可以通过金钱购买，获得这个身份的人最终能够获得同样的社会特权。参见何炳棣（Ping-ti Ho），《明清社会史论》（The Ladder of Success in Imperial China）（纽约，1962），27-32 页。

明代统治的第一个世纪似乎处于文化断层。直到 15 世纪末沈周和文徵明的出现，整个文化图景才有所变化。

在书法方面，官员们练习的风格不过是对元代的苍白反映，直到沈周和文徵明复兴了早期风格，并发展出折中的范式。文徵明和祝允明（1460—1526）[i] 是苏州文人群中最好的书法家，这其中还包括另一位知名画家唐寅（1470—1523）。文徵明的风格更加克制内敛，这来自家族的传承，就是众所周知的吴门书派。沈周是吴门画派的创始人，文徵明以及他的弟子和后代形成了这一画派的核心。在沈周之前明代也有文人画家出现，但正是他振兴了元代绘画传统。吉川幸次郎认为沈周也以同样的方式复兴了诗歌，并且他的诗歌可看作吴县地区的典型代表。然而这个观点在文学史中并没有得到印证。[1] 就算沈周、文徵明、祝允明和唐寅都是文人作家，有自己的作品集出版，他们的诗似乎也不像他们的书法和绘画那样处于艺术中心位置。尽管如此，在中国艺术史上是存在着奇特的现象的，就是吴门书派和画派都是由同样一批人来奠基的。

（153）

i 译者注：祝允明的生卒年为 1461—1527 年。

[1] 吉川幸次郎认为沈周在吴派诗歌的复兴中起到了主导作用（《元明诗概说》，151、154 页）。他也提到浙派和吴派的诗歌有着南宋诗人的特征（《宋诗概说》，159 页）。我查阅过《四库全书简明目录》（上海，1964），第二册，784、791、799 页以及黄节的《诗学》，伊丽莎白·赫芙（Elizabethe Huff）译，参见其博士论文，拉德克利夫学院，1947。按照传统看法，吴中四才子应该是祝允明、文徵明、唐寅和徐祯卿（1479—1511）。在四人中，徐祯卿的诗最好，他是一位书法家，但不是画家。

明　沈周
《庐山高图》
台北故宫博物院

在这一时期，东南沿海的文化中心之间涌动着对抗。吴门画家和书法家与他们毗邻的浙派对手经常对阵。对当时这一形势的证据可以在明代中期的资料里找到，在资料里作者们倾向于从艺术家所属地区的角度来表现对他们艺术的偏爱。16 世纪中期，来自浙江的孙镰赞扬姜立纲和丰坊的书法，他们来自同一省份，然而来自吴县的王世贞（1526—1590）就推崇他的同乡文徵明和祝允明的书法。[1] 在绘画评论中也存在这种地区偏好。李开先是来自山东的北方人，1541 年，他写了《中麓画品》，把浙派创始人戴进列入第一流艺术家，并把他的风格元素作为后世的典范。沈周则被贬到第四位，李开先评论沈周的绘画除了枯淡，就没有什么特别的。[2] 李开先比王穉登的视野更加开阔，王穉登是南方人，仅仅记述吴郡的画家，给人明显地区偏见的印象。在他的《吴郡丹青志》里有一个前言，时间为 1536 年，在前言里沈周被　（154）列为神品类的主要画家，文徵明被列为妙品。[3]

这些明代的资料除了显示地区间的对抗，偶尔也表现出两个群体不同的风格特征。16 世纪晚期，董嗣成（1560—1595）指出吴派书法家是在闲暇时间业余创作。[4] 在苏州，同一批文人创作

[1]　参见《书道全集》，第十七册，8 幅。然而，在绘画方面王世贞推崇浙派画家。

[2]　参见李开先，《中麓画品》（《美术丛书》第 2 集第 10 辑）1a-b，2b-3b，5a。

[3]　参见王穉登，《吴郡丹青志》（《美术丛书》第 2 集第 2 辑），1a-2b。

[4]　参见《书道全集》，第二册，10 幅。

明　文徵明
《千岩竞秀图》(局部)
台北故宫博物院

出最知名的书法和绘画。但是浙派的画家和书法家倾向于专治这些艺术中的某一项。在写于 16 世纪早期的《四友斋画论》中，何良俊把沈周列为业余画家(利家)之首，把戴进列为专业画家(行家)之首。[1] 因此，这为按地区或社会地位来划分艺术家奠定了一些基础，这种划分呈现在后来的艺术批评中。何良俊对业余画家和专业画家的区分是明代艺术理论的中心点，构成了董其昌划分南北画派的基础。但是，到了董其昌的时代，历史形势已大为不同，地位与风格之间的联系已经被打破。

可以在明代风格发展中找到这一事实的明证。明代早期朝廷里文人风格与院体风格对立，已经预示了业余画家将与专业画家区分开。在王朝初期，这两大派别的画家在朝廷里都很活跃。一方面，这些书画家带着文士的自负。他们书法精湛，受到士大夫的青睐，因而担任官职；他们常画文人题材如墨竹、墨梅，并追随黄公望的山水画风格。另一方面，还有一批专业画家。他们以绘画能力取悦皇帝而在朝廷任职；他们通常画人物肖像、历史人物和花鸟，山水则追随马远、夏圭的风格[2]。然而，朝廷的士

[1] 关于何良俊的划分，参见第 244 条引文。

[2] 参见范德本，《明代早期宫廷画家》，《华裔学志》第 16 卷，(1957)，342-346 页。这不是范德本的结论，因为他是根据三个画家群体来说的：在洪武和永乐（1403—1424 在位）朝画人物肖像和宫殿壁画的画家、书画家、继承马远－夏圭传统的画家。然而，第一和第三类画家群体都包含了专业画家，在宫廷听候皇帝差遣。而且"画院"这样的术语也不会跟书画家联系在一起，虽然"如果书画家这一（转 258 页）

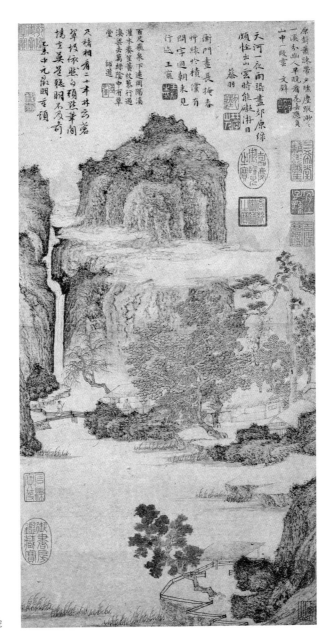

明　文徵明
《绿荫草堂图》
台北故宫博物院

大夫依旧把文人绘画当作高雅艺术，明代皇帝如宣宗（1427—1435 （155）在位）则资助复兴了南宋院体风格的画家。但到了明代晚期，画家地位和题材之间的平行关系不再明显。

如果要分析明代风格的发展，苏州就是一个社会与艺术的大熔炉。从沈周和文徵明的时代开始，文人风格取得了主导地位，并最终流布全国。有两种原因可以部分解释这一趋势。一是宋代院体风格的复兴被看作皇室的恩惠，因为大部分浙派艺术家跟朝廷有联系。后来的明代皇帝在文化塑造中并没有起积极的作用，于是，这种由皇室兴趣激发的风格逐渐衰落了。甚至在早前，当浙派最好的艺术家戴进被朝廷放归后，他很难在他的家乡找到绘画市场。另一解释是文人画的特点改变了，在沈周特别是文徵明的影响下，文人画变得更加专业。沈周和文徵明花费大量时间练习绘画，并掌握了基本技术；用色在他们的作品中起着重要作用，使得他们的绘画独具魅力，这一点早期明代文人绘画比较缺乏。唐寅是文徵明的同辈，当他被迫靠卖画为生的时候，他的绘画变得像对李唐风格的专业演绎。仇英是一位专业画家，也

（接256页）群体存在的话，那么把他们排除在专业画家之外是没有理由的"。这一论述似乎值得商榷，因为从《宣和画谱》和《画继》来看，在宋代就已经清楚强调了士大夫和院画家之间的区别。这些书画家拥有名誉头衔，显然是朝廷试图给他们一些官员的地位。关于这个惯例，参见《明代早期宫廷画家》，321-322页。对范德本所列这些画家的重新分类，参见卜寿珊，《中国文人论画：从苏轼（1037—1101）到董其昌（1555—1636）》，哈佛大学博士论文，1968，325-326页。

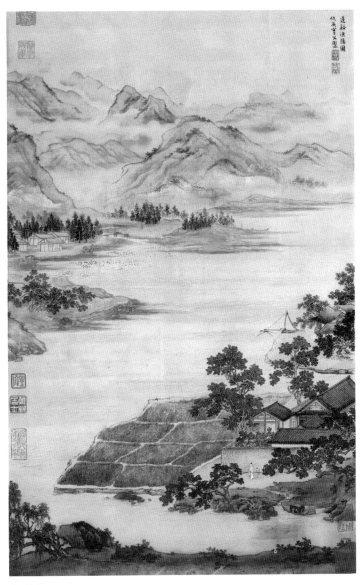

明 仇英
《莲溪渔隐图》
北京故宫博物院

能画出比肩文徵明优美风格的绘画。苏州似乎融合了文人绘画和院体绘画两种传统，因此，文人画失去了一些简朴，而专业绘画带上了文人的味道。从资料里可以进一步看到，专业画家逐渐按照吴门画派的风格作画。　　　　　　　　　　　　（156）

晚明时期，顾凝远的《画引》把明代江苏画家大致分成两类：文人画家和普通画家。后一类被列为专业画家（画工、画师），他们中的三分之二以沈周和文徵明风格来作画，这显示出文人艺术已经传播到何等程度。[1] i 在这个时代，很明显，一位文

[1]　参见于海宴编纂，《画论丛刊》（北京，1960），145 页。顾凝远分出的第一类是著名文人和官员，包括沈周、文徵明、唐寅，还有两位绘画的官员。一位享有盛誉的工匠也被赋予这个头衔，那就是仇英，因为他画家的声誉，在结尾处他被单独附录。董其昌被单独列为复兴文人画的开创者；然后列出一群次要的画家，他们都是文人名士以及沈周、文徵明和唐寅的后继者。这个群体中包括一位进士和五位生员，还有三位诗人。名单中最后两个人显然来自贫寒之家。唐寅的朋友张灵是他们家族中第一个读书的。他取得了生员资格，但是因为他的狂诞而遭罢除。文徵明的弟子钱穀，成年后才开始读书，家里没有典籍，就在文徵明家里读书。接下来列举的四人是知名的专业画家，活跃于 16、17 世纪：周臣，他是唐寅的老师；侯懋功以比较折衷的态度继承文徵明的画风；花鸟画家陈粲，他的画具有宋代院画风格；还有周之冕，他是沈周的弟子，善画梅花。然后就列出了顾凝远那个时代一串文士的名单，最后还有两位士绅家庭的女画家。在这个分类里融合了两点：第一点是专业画家开始以沈周和文徵明的方式作画；第二点是文士的修养，而不是他的官职，在这里成为了主要的辨别特征。

i　译者注：作者提到的《画引》里的这段文字，是于安澜根据清《佩文斋书画谱》的部分内容增补进去的，而《画引》其他版本如《美术丛书》《中国书画全书》均未收入这段文字。

人的绘画比专业画家更加好卖。在元代，吴镇的受欢迎程度还不能跟他的邻居盛懋相比；但到了明代，如果周臣的一些画作题上著名诗人和书法家唐寅的名，那么周臣的这些画就特别好卖。在远离朝廷的艺术中心，崛起的商人阶层的偏好也影响着艺术的进程。他们渴慕文人的品位，并成为这类半专业文人绘画的主顾。到了明末清初，这种区分显得越发模糊。董其昌再次振兴了文人绘画。王时敏（1592—1680）承续了董其昌的传统，而王原祁（1642—1715）又继承了王时敏的衣钵，使之成为清代官方绘画机构的主导风格，因此这时的院体画家按文人风格来作画。此外，"四王"之一的王翚（1632—1717）似乎本身是专业画家，但他依靠文人官员的赞助。个人主义者和怪异之士反对董其昌兴起的这种主流传统，但他们的作品仍然以文人的范式来创作，他们通常只追求业余绘画的理想。从某些轶事来看，偶尔他们的意见会与他们的生活道路发生冲突。金农（1687—1764）是一位文士和书法家，他靠卖画为生，但他以此为耻。另一方面，另一位扬州艺术家黄慎（1687—约1768）研习绘画技巧，虽然他母亲认为只有通过读书才能成为一名好的艺术家。由此可以推测，这个时代文人理想已经渗透到社会较低阶层。[1]

（157）

[1] 何炳棣认为儒家理想和价值观已经渗透进明清社会各阶层。参见何炳棣，《明清社会史论》，86-91 页。关于扬州八怪的背景，参见杨玛蒂（Martie Young）主编，《中国的怪诞画家》（*The Eccentric Painters of China*）（伊萨卡，纽约，1965），10-11 页。

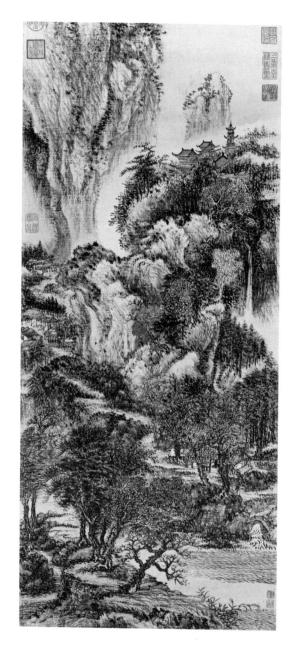

清 王翚
《溪山红树图》
台北故宫博物院

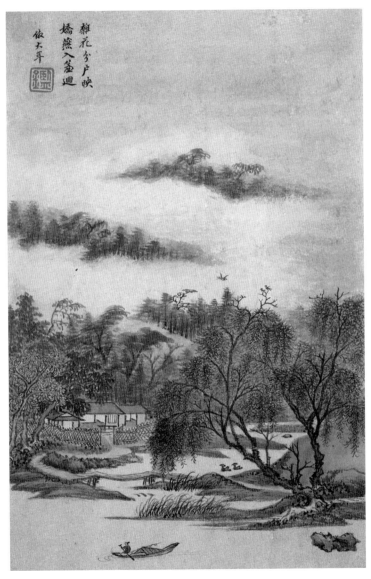

杂花兮户映
娇燕入篱迴
依大年

清 王鉴
《山水清音图》
美国纽约大都会艺术博物馆

在董其昌时期，这一发展趋势并不明显，但浙派画家已经不在艺术中居于主导位置。然而，从董其昌文人圈子的理论中可以看出明代早期这种明确的区分。出于他们个人意图考虑，在早期艺术史的基础上，他们要在业余和专业、文人艺术和院体艺术之间制造对立。相应来说，他们的理论在吴派和浙派后来的分野中更加系统化。虽然这些指称与沈周、文徵明、戴进联系在一起，但这些指称仅仅在现代才普遍应用。如果对这些分类原则进行分析，董其昌理论的遗留十分明显。换句话来说，在某种程度上，明代艺术史是通过董其昌的眼睛来看的。因为这个原因，关于明代绘画的早期观点已经成为历史背景了。现在可以检视南北宗理论及其对后世艺术批评的影响。

关于明代初期的文人绘画评论著作，就像绘画一样，明显存在着断层。明初最出名的两位文士是王醴（王履）（生于1332）[i]和宋濂（1310—1381），但他们两人都没形成一种具有文人特点的观点。王醴是个人主义者，他强调从自然中学习形式，这似乎是文人艺术的反面。宋濂是一位朝廷官员，他重拾保守的态度，主要画人物和肖像。这两位文士的观点都很保守。到了明代中期，沈周和文徵明给文人绘画带来了新生命，但他们并没有在艺术上 （158）

i 译者注：作者此处有误，王醴活动于 16、17 世纪，此处所指文士应为王履，王履的生年约为 1332。

野外桃花窺人好佀墙東女
亂紅無主多謝春風撻鼻
二八荳年憐他失膲眉能
語今日暖雲如許恐癡明
朝連夜雨 金牛湖上詩老

清 金农
《花卉图册》(局部)
浙江省博物馆

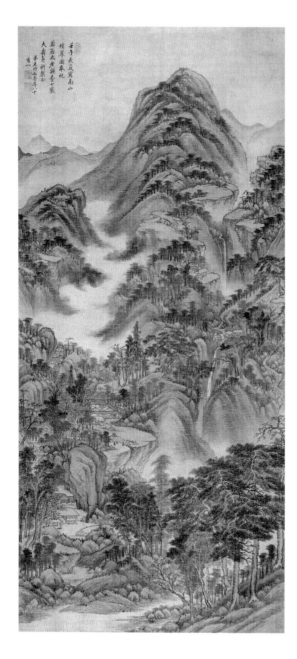

清　王时敏
《南山积翠图》
辽宁省博物馆

发展新的观点。沈周的观点听起来相当耳熟：

> 山水之胜，得之目，寓诸心，而形于笔墨之间耳，无
> 非兴而已矣。[1]

这些话早前已被提过。直到明代晚期，董其昌的文人圈子创制出新的理论，才对文人绘画理论的发展作出重要贡献。从这些批评著作中我们能辨析出几类反映明代艺术的主题，比如关于临摹的讨论，对适当折中模式的建议，对于结构组合产生的新兴趣。然而，他们思想最重要的方面是构建了初步的艺术史，在这个艺术史中，通过将唐宋山水画家划分为南北宗，发展出文人绘画的新定义。

南北宗

不能以看待宋元文人评论著作的方式来看待明代文人理论。我们从这些前代作者的作品中能分辨出其各自不同的思想趋势，但在某种程度上，必须从一个整体来看待明代理论的新贡献。因为董其昌、莫是龙（卒于 1587）[i] 和陈继儒（1558—1639）的

[1]　卞永誉，《式古堂书画汇考》，第二册，卷 25C（沈周），38b-39a。

i　译者注：参见第一章 21 页译注 i，莫是龙的生卒年为 1537—1587 年。

著作看起来相互杂糅。这三人是朋友，有着同样的艺术趣味，也
住在同一个地方——江苏松江。董其昌对艺术理论的贡献很难估
量，他的著作集最早印刷于 1630 年，在他的著作集里有一些无法
确定的引文，这些引文来源于陈继儒的《妮古录》和宋代评论家
赵希鹄的《洞天清录集》。意义最为重大的一组引文出现在更早刊
印的莫是龙的《画说》中，其中包括对绘画南北宗最原初的提法。
关于这段文字的作者在明末已经受到质疑，现代学者还在争论不
休。[1] 无论这段话真正的归属是谁，都可以假设，要不是因为董
其昌的名望，南北宗的提法就不会统治艺术史这么久。因此，最
好的办法莫过于把董其昌和他的友人们看作一个单独的系统，而
不要太过强调个体间的差异。这样就可以集中讨论南北宗艺术理
论的前身。

（159）

[1] 我们可以在明代文集里追溯这段陈述的不同归属。莫是龙的《画说》最早刊印进《宝
颜堂秘笈》（署名为陈继儒编纂），根据后面部分的序言可以判断，这个版本编纂于
1615 年。刻于 1627 年郑元勋的《媚幽阁文娱》（得到董其昌和陈继儒的鼓励），把南
北宗理论的段落归于董其昌的《论画琐言》。这段话也出现在董其昌的文集里，分别
刻于 1630 年和 1635 年的《容台集》（1635 年版本里有陈继儒的序）。但在刻于 1631
年朱谋垔的《画史会要》里，这段话又被归于莫是龙。莫是龙最早的传记见于《无
声诗史》，里面并没有提到《画说》；然而，在编纂于清初的《明画录》里，莫是龙
的传记里却提到了《画说》。关于支持莫是龙为《画说》作者的讨论，参见吴因明，《董
其昌研究》，《新亚书院学术年刊》，第一册，第 16（1959），14-15 页。关于相反的观
点，认为《画说》应归属于董其昌，参见徐复观，《中国艺术精神》（台中，1966），
388-394 页。根据写作风格来分析，并支持徐的判断的观点，参见傅申，《〈画说〉
作者考》，《"国立"故宫博物院季刊》（台湾）摘要，第 1 卷（1970），25-28 页。

这种划分把某些山水画家放进两个对立的阵营，一派由李思训领导，另一派的领袖是王维；他们被分别贴上了北宗和南宗的标签，这借鉴了禅宗北渐南顿的分法，而不是按照地理位置进行划分。北宗艺术家是专业画家，努力追求绘画效果；南宗画家则推崇自然天赋，能够轻松胜任绘画。

这一划分从几方面分析。第一，这是一个初步的美术史，努力寻找在不同时期风格的承续性。明代发展出新的历史观念，用更加详尽的目录来记载绘画题跋，并阐述风格的演进。王世贞比董其昌早一辈，有过这样的评述：

（160）
　　　　山水［至］大小李一变也，荆关董巨又一变也，李成范宽又一变也，刘李马夏又一变也，大痴黄鹤又一变也。[1]

238

虽然李成看起来有点稍微不协调，但相较前世的评论作品，王世贞的评述显示了一种对风格演进更加确切的把握。然而，根据这种连续的风格发展来简单组织艺术史，其实是听任南北宗的两极分化，在这种分化中，其他因素参与进来，以确定艺术家的分类。这一理论直到现代都是中国艺术史的主流，直到滕固和童书业这些学者开始批评这种理论。尽管他们抨击这一理论

[1]　王世贞，《艺苑卮言》附录4（《弇州山人四部稿》），6a。

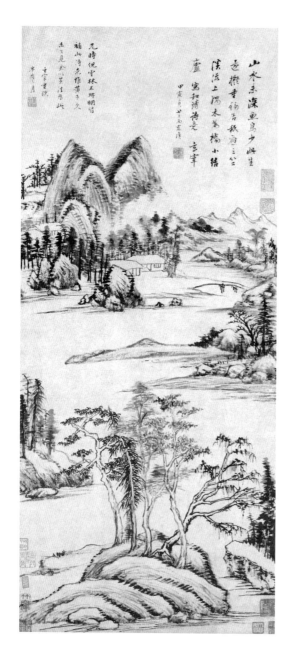

明 董其昌
《林和靖诗意图》
北京故宫博物院

对唐宋时期情况的描述，但他们还是把这当成历史，即使是不正确的历史。[1] 在某种意义上，对现代中国美术史家来说，努力摆脱董其昌的后续影响是非常有必要的。

第二，这一理论可看成协助某个特殊艺术家群体的宣言，是为了将他们整合在一起的宣言。这是吴纳逊给出的解释，可以肯定的是，必须要理解董其昌心中最主要的想法。他在历史中寻求一种理想的文人传统来支撑他现有的艺术地位。他主要关心对正确的传统下定义。在明代早前的文学理论中已经出现这种尝试，他们阐释中国文人在各个艺术领域面临的问题。明代文士分为两派，被称为前七子和后七子，分别以李梦阳（1475—1531）和李攀龙（1514—1570）为领袖。这些学派崇尚古典诗文，他们对于风格的定义和模仿也变得越来越狭窄——仅有汉代或盛唐是可取的，仅有韩愈或杜甫是可以追随的。然而到了 17 世纪，前后七子的正统性受到公安派和性灵派的挑战。这些人反对一味复制正确的典范，坚持跟随自己心灵的走向，这是王守仁（1472—1528）哲学和禅宗所强调的一种状态。艺术理论也如同文学理论，个人探索到正确的典范，而一旦这些典范被确立，人们最后就要脱离这些典范。把所有这些发展都追溯到董其昌是一种潮流，四王

（161）

[1] 近年来一些中国学者对南北宗理论的批评见俞剑华，《中国山水画的南北宗论》（上海，1963），71-95 页。

黄大癡富春山居畫蕭遠珠秀与其没�董不同文氏此幅深得神髓待茱亦人士亨

高寄敬尚書大姚村畫烟雲溪荡格韻俱超非于父山樵所及思白此傾嫁有風味藏用老人奇

明　董其昌
《山水画册》
北京故宫博物院

的传统主义是这样，个人主义者对这一传统的反叛也是如此。吴纳逊已经指出，董其昌对禅宗极有兴趣，他与僧人李贽[i]和公安派诗人袁宏道也有友情来往。[1]但是作为绘画南北宗理论的倡导者，董其昌似乎成为一个特殊传统阵营的主导者，然而后来的石涛（1641—约1720）[ii]在自由精神方面起着重要作用，他批评对早期典范的依赖。

禅宗术语确实构成了南北宗定义的基础。以禅宗南北宗（分别是北渐南顿）和画家的某种类型进行类比，来区分风格上的发展，这实质上是一种便利方法。即便如此，用禅宗史来关联艺术史意味着不可避免的价值判断。顿宗的理想途径仅仅属于文人艺术家，他们依靠自身天赋就能够在瞬间证入"佛境"。[2]在早期文学理论中有这一类比的先例。南宋时期，当合适的诗歌典范逐渐确立时，禅宗术语开始成为时尚。这其中运用禅宗术语最有名的就是严羽的《沧浪诗话》，书中用不同佛教派别把不

i　译者注：李贽并非僧人，只是曾将头发剃掉，见袁中道的《李温陵传》："一日恶头痒，倦于梳栉，遂去其发，独存鬚须"。

[1]　参见吴纳逊，《董其昌》，290-291页。

ii　译者注：《辞海》记载石涛生卒年约1642—约1718。关于石涛的卒年，分别有1707、1710、1718、1722等说法。

[2]　参见董其昌，《容台集》别集，卷4，48a-b。方闻特别强调董其昌理论的这个方面，参见方闻，《董其昌及正统的绘画理论》（Tung Ch'i-ch'ang and the Orthodox Theory of Painting），《"国立"故宫博物院季刊》第2期（1968），1-26页。

同时期的诗进行比较。[1] 因此，通过参照禅宗的历史，在定义正确的传统并强调它的过程中，明代文人可能受到诗学理论的启发。

列文森指出，随着文人画艺术典范的确定，对南派顿悟（也就是艺术中的灵感激发）的信念也出现了矛盾；这一冲突已经在元代绘画图册中显现出来。[2] 对董其昌及其文人圈来说，南宗的繁荣相当明确地表现出他们教义和技巧的优越性。黄公望的事迹就是很好的例子，他为娱乐而绘画，活了很长的时间，而赵孟頫在他的画工上下功夫，就没有活这么久。这种观察被作为一种确实的证明：正确的绘画方式是南宗艺术家的专享。[3] 因此，作为精英阶层的宣言，禅宗术语这种可评估的言外之意成为强调南北宗理论的一个方面。

（162）

[1] 参见德博（Günther Debon），《沧浪诗话》（威斯巴登，1962），57 页。宋代严羽将禅与诗进行类比，并将禅学术语用于诗学理论，参见郭绍虞，《中国文学批评史》，235-244 页。

[2] 参见列文森，《明及清初社会的闲余理想》（The Amateur Ideal in Ming and Early Ch'ing Society），收于费正清（John Fairbank）主编，《中国思想与制度》（Chinese Thought and Institutions）（芝加哥，1957），326-333 页。也可参见前面关于李衎和吴太素的部分。

[3] 这段见于《画说》的段落出现在董其昌的《容台集》别集，卷 4，5a。孔达（Victoria Contag）翻译了这段，见《董其昌的〈画禅室随笔〉和莫是龙的〈画说〉》（Tung Ch'i-ch'ang's 'Hua Ch'an Shi Sui Pi' und das 'Hua Shuo' des Mo Shih-lund），《东方艺术》第 9 期（1933），87-88 页；喜仁龙，《中国绘画艺术》，136-137 页。

第三，这一理论可看作由前两个方面组成：反映了某个特定类型画家的艺术史和宣言。因此，风格和地位共同参与进来，把艺术家分成特定的类型。南北宗理论并非完全在明代发展起来。在某种程度上，从宋代苏轼对王维的偏爱、米芾对董源的偏好，还有元代汤垕对院体画家的评语中，已经预兆了这个理论。作为一个总的规则，文人艺术家倾向于文人范式并贬低专业画家。吉泽忠从这一角度详细考查了南北宗文人画理论，探究了传统上归属于莫是龙、陈继儒、董其昌和沈颢的文章。吉泽忠认为，莫是龙和陈继儒对画家的分类和风格判断是从身份来确定的，但董其昌更加了解艺术，在仅依靠身份或仅依靠风格的基础上又作出了不同的分类。然而，沈颢对这些的区分又比较模糊。[1] 除去第一段的作者存在疑问，整体传统上归于莫是龙，沈颢其他所有文章年表看起来都准确，吉泽忠的方式是正确的。这就有可能去讨论他的一些结论，但是两种标准的戏法是文人艺术分类的通常特点，从郭若虚到现代一直存在。此外，南北宗理论能够长久保持优势，也许在于某种程度上融合了身份和风格这两种标准。

（163）

在明代初期，区分出业余艺术家的类别很重要。在董其昌之前已经出现仅依靠风格来划分两派。比沈周年长的一位朋友杜

[1]　参见吉泽忠，《南画和文人画》，《国华》622、624—626 期（1942—1943）。

琼（1396—1474）就山水画这方面的发展写了一首诗：

> 山水金碧到二李，水墨高古归王维。
>
> 荆关一律名孔著，忠恕北面称吾师。
>
> 后苑副使说董子，用墨浓古皴麻皮。
>
> 巨然秀润得正传，王诜宝绘能珍奇。
>
> 乃至李唐尤拔萃，次平仿佛无崇痺。
>
> 海岳老仙颇奇怪，父子争妙名同重。
>
> 马夏铁硬自成体，不与此派相合比。
>
> 水晶宫中赵承旨，有元独步由天姿。
>
> 雪川钱翁贵纤悉，任意得趣黄大痴。
>
> 云林迂叟过清简，梅花道人殊不羁。
>
> 大梁陈琳得书法，横写竖写皆其宜。（164）
>
> 黄鹤丹林两不下，家家屏障光陆离。
>
> 239 诸公尽衍辋川脉，馀子纷纷不足推。[1]

这首诗一开始把王维的风格与李思训和李昭道进行对比。然后，马远、夏圭的风格被归于与米芾传统不同的一派，接着所

[1] 卞永誉，《式古堂书画汇考》第二册，卷26F，（杜琼），2b-3a。俞剑华从杜琼诗集里引用了略有差别的文本。参见俞剑华，《中国画论类编》，103 页。陈琳通常没有与开封（大梁）联系在一起。

有元代大师都被纳入王维一派。这首诗看起来像南北宗理论的前一阶段，特别是郭忠恕的名字被列入其中。当然，这里还没有出现禅宗的南北宗术语，这也不是李思训谱系的传统。

然而，李思训传统已经在明初被确定了；《格古要论》已经进行过解说，这本书是一本鉴赏手册，由曹昭于 1387 年编撰。[1] i 在明代这本书有好几个版本，似乎流传很广，像赵希鹄的《洞天清录集》那样，书主要讨论青铜器、玉器以及其他文人器物。南北宗理论的基本要素已经在《格古要论》里成型了，书中的古画论结尾处有一个艺术家名录：王维、李思训（和他的儿子李昭道）、李公麟、董源、李成、郭熙、苏轼、米芾、李唐、马远、夏圭和高克恭。从明代早期的观点看，这些是最重要的艺术家；而元代大师还没有得到评价。到了明代初期，描述性术语出现

（165）

[1] 《格古要论》出现在《夷门广牍》（1597）中的版本似乎就是 1387 年这个原始版本。如同原始版本，这个版本分为三卷，没有舒敏的前言以及王佐在 1456—1459 年期间增补的部分，王佐增补的部分依然沿袭旧名。有好几种目录笔记讨论过这一问题。最为综合的讨论，参见波普（John Pope），《阿尔德比神庙收藏的中国瓷器》（华盛顿，1956），39 页。关于后来对这一文本的引用历史，参见高居翰，《钱选和他的人物画》（Ch'ien Hsüan and His Figure Paintings），《美国中国艺术学会档案》，第 12 卷（1958），25-26 页。从内容关联上来看，不论是曹昭原有的文本，还是王佐增补的部分，《图绘宝鉴》（最早成书于 1365 年）是书中绘画部分的主要来源。

i 译者注：根据另一种更为广泛的说法，《格古要论》成书时间应为 1388 年，参见孟原召，《曹昭〈格古要论〉与王佐〈新增格古要论〉的比较》，《故宫博物院刊》，2006 年第 6 期。

了，用来阐释山水画特有的个性化风格。更早之前，汤垕和黄公望都提过披麻皴，就是"褶皱"或是内部轻擦的纹理，这个提法与董源有关。同样的术语继续用在清代《芥子园画谱》中，这些术语用来更准确地定义艺术的传承。在《格古要论》中，李思训被描述为"**石用小劈斧，树叶用夹笔**"[1]，宋代院体画家被置于这一传统中。李唐被描述为在李思训风格基础上进行改良："**其石用大劈斧皴，水不用鱼鳞縠纹。**"[2] 马远是李唐的追随者，"**石皆方硬，以大劈斧带水墨皴**"[3]，夏圭的皴又追随马远。北宗的序列最早出现在《格古要论》中，因为在夏文彦作于 1365 年的《图绘宝鉴》中，仅仅说到李唐追随范宽。应当注意到，《格古要论》还是把院体绘画作为重要的一支传统来看待，曹昭只是客观描述风格，并没有表达出一种风格超越另一种风格的偏向。

曹昭没有早期作者如汤垕那样的偏见。在一段也许是钱选和赵孟頫之间的对话中，曹昭甚至能作出对文人绘画的批评。这段假想出的对话把文人艺术家看作一类特殊的画家：

> 赵子昂问钱舜举曰："如何是士夫画？"舜举答曰："戾

[1] 曹昭，《格古要论》(《夷门广牍》第六册)，16b。很有趣的是，王维也被说成用小劈皴。

[2] 同上书，18b。

[3] 同上。

家画也。"子昂曰："然，余观唐之王维，宋之李成、郭熙、李伯时，皆高尚士夫所画，盖与物传神，尽其妙也。近世作士夫画者谬甚矣。"[1]

243

（166）　对话中，赵孟頫指出就算伟大的宋代文人是业余画家，他们也都能描摹自然事物，胜任画家一职。虽然钱选和赵孟頫都生活在元末明初，我们却可以认为，他们的讨论反映出明初的观点。[2]这是在苏轼的时代之后，第一次定义文人画的尝试，这些业余艺术家的范畴成为明代艺术理论的中心。

因此我们看到，何良俊能够在社会地位的基础上对明代画家进行分类。16 世纪上半叶，他在《四友斋画论》里写道：

我朝善画者甚多。若行家当以戴文进为第一，而吴小仙、杜古狂、周东村其次也。利家则以沈石田为第一，而唐六如、文衡山、陈白阳其次也。[3]

244

[1]　曹昭，《格古要论》（《夷门广牍》第六册），13a-b。"庚家"是明代早期称呼业余艺术家的术语（"庚"有时也写作其他的字）。参见杨联陞，《〈老乞大〉、〈朴通事〉里的语法语汇》，《"中央"研究院历史语言研究所集刊》，第二十九册（1957），205-206 页；青木正儿，《中华文人画谈》，8-10 页；也参见高居翰，《钱选和他的人物画》，26 页。《夷门广牍》的版本把郭熙列为文人画家，而不是徐熙。

[2]　参见方闻，《钱选的问题》，《艺术通报》第 42 期（1960），181—184。

[3]　何良俊，《四友斋画论》（《美术丛书》第 2 集第 3 辑），11a。也参见本页注释 1。

这里虽然把画家按社会地位进行分类，周臣却跟他的后继者唐寅区分开来。何良俊更进一步细致地发展了这一区分。

> 衡山本利家，观其学赵集览设色，与李唐山水小幅，皆臻妙，盖利而未尝不行者也。戴文进则单是行耳，终不能兼利，此则限于人品也。[1]

这几段文字仅仅适用于明代画家。但在钱选和赵孟頫的对话中，文人绘画被描述为业余艺术，把个人品格与风格联系在一起的观点主要存在于宋代绘画的定义中。这里出现了两种不同的分类方法，分别以风格或以身份来划分，这两种方法都融入到南北宗的理论中。明代画家逐渐被纳入到这套公式，最终演变成吴派和浙派的分野。

要研究这一发展，就有必要考察吉泽忠关于南北宗关键段落的阐释，这是以时间顺序呈现出来的。因为这些段落已经被多次重复翻译，可以在力求清楚的基础上进行总结。在《画说》里归于莫是龙的段落中，第一次提出山水画中如同禅宗那样也有南北宗，李思训和王维就是各自的创始人，这根据风格来定义，与

[1]　何良俊，《四友斋画论》（《美术丛书》第2集第3辑），11b。

地理位置无关 [1]。据说李思训画青绿山水，而王维最先画水墨山水，并改变了绘画方式。在李思训和李昭道领导的北宗里，有赵幹、赵伯驹、赵伯骕、马远和夏圭；在王维领导的南宗里有张璪、荆浩、关仝、董源、巨然、郭忠恕、米芾、米友仁和元四家。这段话的结尾处引用了苏轼的一段话，表现了苏轼对王维的偏爱更甚于吴道玄，这样就强调了南宗的优越性。这段话存在着明显的困难，根据风格来定义并不能全部概括所有类型的画家。

陈继儒试图修正这点，他的《宝颜堂秘笈》编辑于 1606 年，其中的《偃曝谈馀》里有一段关于南北宗的文字，把一些悬搁的问题联系起来。李思训的继任者在这里成了赵伯驹、赵伯骕、李唐、郭熙、马远和夏圭；王维的继任者则是荆浩、关仝、董源、李成、范宽、二米和元四家。李思训一派被认为"粗硬，无士人气"，而王维一派则"虚和萧散"，如惠能之禅 [2]。最终，郭忠恕和马和之作为独立人士，被置于另一类别。陈继儒对南北宗的定义也许还是指向风格，但也与艺术家的人格有关联，就像何良俊对于业余画家和专业画家的区分。在《画说》这一陈述的原有基

（168）

246

[1] 莫是龙，《画说》（《宝颜堂秘笈》，重印（上海，1922）），2a。也参见吉泽忠，《南画和文人画》，《国华》622 期（1942），257 页；喜仁龙，《中国绘画艺术》，132 页。

[2] 陈继儒，《偃曝谈馀》（《宝颜堂秘笈》）下卷，1b。也参见吉泽忠，《南画和文人画》，《国华》624 期（1942），347 页；喜仁龙，《中国绘画艺术》，133-134 页。

础上，陈继儒对它进行了补充，稍微调整了分类，带着兼顾身份和风格的意味。

吉泽忠的方法在这里很有效，因为陈继儒明显在努力修正一些不一致的地方。例如，文人官员郭忠恕从南宗画家中移出并放入特别的一类，这也许是因为他的艺术特点——他以界画而闻名。另一方面，马和之想来也会被放进同一类，因为自从他被周密列入院画家行列，他的身份就存在疑问。实际上马和之似乎是一名正式的政府官员；无论如何，他关于《诗经》的阐释画毋庸置疑是文人式的。[1]同样，就算郭熙的绘画风格是在李成基础上发展而来，他的身份也决定了他会被置于北宗，因为郭熙是一名院画家。陈继儒看起来运用了两种不同的标准进行分类。

关于南北宗的第三种评论出现在《容台集》，这是董其昌的

[1] 参见吉泽忠，《南画和文人画》，《国华》624 期，348、350 页。他解释说，陈继儒应该知道周密的《武林旧事》，因此他很有可能把马和之当作一名院画家，然后认识到马和之的风格与那些院画家不同。吉泽忠也补充道，很难确定马和之是否身在画院。然而，马和之是进士及第，且为衡州地区工部侍郎（参见饶佺，《衡州府志》，1875，卷 67，32b）。译者注：马和之为杭州人，而《衡州府志》为现在湖南衡阳地区的地方志，查《衡州府志》，没有关于马和之的记载，且工部侍郎为中央官员，并非地方官员，作者当有误。据陈善的《杭州志》记载："马和之，钱唐人，绍兴中登第。善画人物、山水，笔法飘逸，务去华藻，自成一家，高孝两朝深重其画。毛诗三百篇，每篇但画一图，官至工部侍郎。"《佩文斋书画谱》引用了这一段文字。

（169）　作品集，于 1630 年首次刊印。[1] 董其昌仅仅关注王维一系，称
其为"文人之画"。这被翻译为术语"文人画"，在明代人看来就
等同于苏轼的"士人画"。《容台集》的文章看起来更加注重分辨
画家的类别。李公麟和王诜与米芾和米友仁同被列为宋代文人，
他们学自董源和巨然，据称这是元四家继承的传统，并由沈周和
文徵明继续传承。南宋院画家被列入李思训一派，因此就成为不
合宜的范例；且没有提及赵伯驹这类以金碧山水风格来作画的专
业画家。在吉泽忠看来，董其昌认识到从身份和风格来区分艺术
家也存在矛盾之处。这里他的标准就仅仅是身份上的——秉承王
维传统的文人与院画家对立起来。此外，董其昌也许考虑过根据
不同的风格，例如文人画家学习的董源传统，或者李昭道承袭的
李思训的青绿山水传统 [2]。然而，吉泽忠面临着一个问题，事实
上董其昌已经提过，李思训一派与南宋院画家相关，这就说明早

[1]　董其昌，《容台集》（别集），卷 4，4a-b。也参见吉泽忠，《南画和文人画》，《国华》
　　　625 期（1942），376 页。喜仁龙，《中国绘画艺术》，136 页。董其昌关于艺术的
　　　文集最早出现在两个版本的《容台集》里（1630,1635），也收于《式古堂书画汇考》
　　　（最早刊刻于 1682），名为《画旨》（《画论丛刊》中也有同样标题的一段文字，
　　　但内容极度扩充，不要与这段文字混淆）。这些段落也许为董其昌所作，一定是
　　　经过删剔而留存下来的，在文本里还有一系列无法确定的引用。参见孔达，《董
　　　其昌的〈画禅室随笔〉和莫是龙的〈画说〉》，91-92 页。陈继儒的引用都来自他
　　　的文集《妮古录》。

[2]　参见吉泽忠，《南画和文人画》，《国华》625 期，377-379 页。

期的《画说》产生了后续影响。实际上，董其昌关于文人画的文章很可能已经包括了对风格和身份的考虑，因为他强调董源传统属于王维一派。更进一步看，从最开始依据风格来定义两宗，后来顺利过渡到依据身份来定义两宗，这是由陈继儒推进的，他说过李思训一宗无"士人气"。

董其昌通过谈及沈周和文徵明，最早将两派的理论带出明代。下一发展阶段就包括了被称为继承北宗传统的浙派画家。这一阶段出现在 17 世纪中期，沈颢在《画尘》里又重申这一观点，戴进、吴伟和张路被列为李思训的后继者。沈颢关于南北宗的定义明确根据风格和身份来定义：

南则王摩诘，栽构淳秀，出韵幽澹，为文人开山……　　（170）

247　　北则李思训，风骨奇峭，挥扫躁硬，为行家建幢。[1]

文人的传统被描述为蓬勃发展，而专业画家的传统变得怪异并逐渐衰落。这里对于李思训风格的描述似乎被有意剪裁了，以适用于明代浙派画家的风格。这里把早期两宗理论版本里含蓄的意思明确表述了出来，结合了杜琼依照风格对从唐到元的画家

[1] 沈颢，《画尘》（《广百川学海》），1a-b。也参见吉泽忠，《南画和文人画》，《国华》626 期（1943），27 页；喜仁龙，《中国绘画艺术》，173 页。

的分类，以及何良俊根据身份对明代画家的区分。现代学者如米泽嘉圃倾向于以山水画的不同风格来确定南北宗。在清末布颜图的《画学心法问答》中出现了对不同笔法演进的详细记载，书里以牺牲历史事实为代价来强调这种连续性。[1] 应当这样看待这种趋势，这从一开始就过于简化了南北宗理论的双重性。董其昌在将士人画重新定义为文人画并列举出王维的追随者时，并没有将原有的社会身份划分为可识别的艺术传统。相反，他仅仅增加了风格因素来拓宽根据身份所作的定义。

（171）

后来两宗理论被误解了，南北成为了地理区分。《画说》已经指出，这些宗派的艺术家并不是来自南方或北方，这个名称只是指称禅宗两派。但是在出版于1781年的《芥舟学画编》中，沈宗骞试图从这个理论里解读出南北方。沈宗骞的阐释很有趣，因为他体现了一位中国评论家解决分类问题的方法。在他观念里有三种不同的依据，即以地区、风格和身份来分类。地区划分成为清代绘画理论的重点，真实的山水成为了影响画家的基础因

[1] 布颜图写道："故右丞始用笔正锋，开山拔水，解廓分轮，加以细点名为芝麻皴，以充全体……唐宗室李思训开钩斫法，用笔侧锋，依轮廓而起之，曰斧劈皴，装涂金碧，以备全体……皆纵笔驰骋，强夺横取，而为大斧劈……师法南宗者，唐末洪谷子荆浩，将右丞之芝麻皴少为伸长，改为小披麻，山水之仪容已备，而南唐董北苑更将小披麻再为伸长，改为大披麻，山头重加墨点，添以渲淡；而山水之全体备矣。"（于海晏，《画论丛刊》，277 页）。

素。沈宗骞的开篇就表述了这样的观点：

> 天地之气，各以方殊，而人亦因之。南方山水蕴籍而
> 萦纡；人生其间，得气之正者，为温润和雅；其偏者则轻
> 佻浮薄。北方山水奇杰而雄厚；人生其间，得气之正者为
> 刚健爽直；其偏者则粗厉强横；此自然之理也。于是率其
> 性而发为笔墨，遂亦有南北之殊焉。[1]

通过这一规则将例外的画家都纳入名单，沈宗骞使得这一
地域划分体系灵活适用于所有画家。

后来他通过风格评价艺术家，并用他自己的两宗版本列举
出来，把一些北方人从南宗传统中移出来。然后他继续讨论另一
因素，就是士人与专业画家之间的区分：

> 等是笔墨，而士夫与作家相去不可以道里计，不特盛
> 子昭与吴仲圭然也，即如唐六如学于周东村，其本领魄力 （172）
> 未过于东村，而品地乃不可以等量，况六如又未尝欲厕席
> 南宗，而寸缣尺素宝过吉光，此殆当于襟期脱略神致潇洒

[1] 于海晏，《画论丛刊》，324 页。这里对于"气"的运用，参见《孟子》(理雅各，
《中国经典》第二册，188-190 页)。沈宗骞对于两宗理论里"北"和"南"术语的
误解并非孤例。参见俞剑华，《中国山水画的南北宗论》，76-82 页。

间求之，又非天质人品学问所得而囿之者也。[1] i

唐寅与周臣之间的区别并不是在于天赋、人品或学问，而是心智的卓越。这让人想起何良俊所坚持的观点，专业画家受到他们人格的限制。然而沈宗骞比较注意根据风格和地位可能出现的区分，他关于两宗的讨论是以地域划分来主导的。到了清代，艺术家通常以同乡来群分；反过来，这一方法运用到明代艺术史上来划分浙派和吴派。如果来定义这些传统，在某种意义上，这是关于南北宗理论最后的修正。

浙派与吴派

通常看来，早期艺术史呈现于明初艺术派别区分的问题上，形成了南北宗理论。换句话说，如果能够理解董其昌的划分，浙派和吴派就可被解读为唐、宋、元的南北宗。[2] 然而，这种类同也存在问题，它根据一种划分来定义另一种未知的划分，

[1]　于海晏，《画论丛刊》，325 页。

i　译者注：原引文有误，"郎如唐六如学于周东村"当为"即如唐六如学于周东村"，据清乾隆四十六年冰壶阁刻本《芥舟学画编》改。

[2]　文人评论家对浙派的反对通常被看作是对北宗的贬抑；参见孔达，《董其昌的〈画禅室随笔〉和莫是龙的〈画说〉》，178 页。

因为评判吴派和浙派的标准并非不言而喻。一些现代作者对这种分类感觉并不满意；比如，这是史克门（Laurence Sickman）关于浙派和吴派的评论：

> 相当一部分优秀艺术家……以一种相当任意的方式被归入浙派，虽然他们与戴进和吴伟这些人没什么关系…… （173）把画家归入这类门派和群体（比如吴派）经常会变得相当随意，尽管这种方式已经在中国绘画史著作中确立，并提供了一种秩序，毫无疑问，这种秩序也有事实基础。[1]

在《明代绘画》中，米泽嘉圃试图厘清重叠的门派或群体。对他来说，文人画指向艺术家的地位，他们画多种主题，而南北宗是指不同的山水画风格。浙派和吴派被看作中国艺术史家主要根据地域进行的划分，虽然吴派的地域因素是更加有效的标准。[2]有人指出，米泽嘉圃以显著的山水画风格来识别南北宗，这未免过于简单，因为南北宗里也包括了身份因素。同样，地域因素也只能看作解释南北宗划分的其中一个标准，风格和身份也起到很大作用。要理解这些术语，就有必要知道他们是如何运用的。

[1]　史克门和索珀，《中国艺术与建筑》（*The Art and Architecture of China*）（巴尔的摩，1960），173、175 页。

[2]　参见米泽嘉圃，《明代绘画》（*Painting in the Ming Dynasty*）（东京，1956），11-16 页。

比如，吴就是指包括吴县在内的苏州地区，这是文人画家沈周的家乡。浙是指浙江，是专业画家戴进所在的省份。何良俊仅以身份划分画家时，他把沈周列为业余画家（利家）之首，把戴进列为专业画家（行家）之首。当他的这个体系被南北宗理论取而代之时，沈周被董其昌列入南宗，戴进最终被沈颢列入北宗。通过地域来划分艺术家是后出现的一种划分类型，用来表征在明末清初产生影响的艺术家小群体的特点。但是相较其他地域标签，吴派和浙派代表了更多意思，因为他们与南北宗理论联系了起来。

"浙派"这个术语最早出现在董其昌对来自浙江的元明两代画家的讨论中。因为这个标签有糟糕的意味，董其昌反对把这个

（174）

标签运用到艺术家的区分中去，当有人把赵孟頫称为浙派一员时，他指出这是荒谬的：

> 元季四大家，浙人居其三：王叔明湖州人，黄子久衢州人，吴仲圭武塘人，惟倪元镇无锡人耳。江山灵气，盛衰故有时，国朝名士，仅仅戴进为武林人，已有浙派之目，不知赵吴兴亦浙人。若浙派日就澌灭，不当以甜斜俗软者系之彼中也。[1]

251

[1] 董其昌，《容台集》，别集，卷4，4a。

在这段文字中，董其昌仅仅从所有来自浙江的画家来考察，并不涉及特别的艺术流派。在某一时期，最好的画家都来自某一的地区，因此一个地方的盛衰各有代兴。人们相信一方山水会影响画家以及他们的作品。这里还有一个要点，过于信奉一派的风格总会遭到批评，被看作艺术衰落的标志。

当董其昌提到浙派时，他强调了它的衰落。后来王翚、王原祁把沈周、文徵明指定为吴派的创始人。在他们的评论语境里，就算重要画家可以豁免，吴派传统还是遭到批评。[1] 对文人批评家来说，正是派别法则本身的观念让人厌恶，因此这个术语本身可能带有贬义。董其昌的友人范允临在文章中阐明了这一态度。这段话的内容和风格揭示了 17 世纪早期苏州和松江的激烈对抗：

> 今吴人不识一字，不见一古真迹，而辄师心独创。惟塗抹一山一水，一草一木，即悬之市中以易斗米，画那得 （175）
> 佳耶？间有取法名公者，惟知有一衡山，少少仿佛，摹拟仅得其形似皮肤而曾不得神理，曰："吾学衡山耳。"殊不知衡山皆取法宋元诸公；务得神髓，故能独擅一代，可垂不

[1]　参见俞剑华，《中国山水画的南北宗论》，39、62-63 页；喜仁龙，《中国绘画艺术》，197，202-203 页。

朽。然则吴人何不追溯衡山之祖而法之乎？即不能上追古
人，下亦不矢为衡山矣。此意惟云间诸公知之，故文度、玄
宰、元庆诸名士能力追古人，各自成家，而吴人见而诧曰：
"此松江派耳！"嗟乎！松江何派，惟吴人乃有派耳。[1]i 252

　　当时的门派态度比较倾向基于前代几种不同模式的新风
格，而像范允临这样的批评家摒弃了这种态度。同样，当王翚和
王原祁写到吴派时，他们也不赞成明代的这种分裂，认为相较于
清代比较开明的折中主义，明代的观点显然过时了。然而最终，
现代中国艺术史家逐渐把吴派和浙派列为明代南北宗的后继者。
这段文字出现在陈衡恪写于 1925 年的《中国绘画史》：

　　　　明代山水画中自唐之王摩诘以降，荆关董巨、李成、
二米、赵松雪、高克恭以至黄王倪吴四家之风所濡染者，
厥为吴派。盖明代属于此派者，大抵为吴人而开明代南宗
之典型者也。[2] 253

[1]　范允临，《疏廖馆集》，俞剑华在《中国山水画的南北宗论》中引用，66 页。

i　　原引文为"摹似仅得其形似皮肤而曾不得神理"，清初刻本《疏廖馆集》中为"摹
　　拟仅得其形似皮肤而曾不得神理"，当"摹拟"为佳，故改。

[2]　陈衡恪，《中国绘画史》（济南，1925），37b。

同样，我们能在后人的一些著作中看到这段文字的缩减版，如郑昶写于 1929 年的《中国画学全史》：

> 明代山水画家，凡宗王摩诘以降，若荆关董巨李米赵 （176）
> 高，以及元季四家者，多为吴人，世遂名之为吴派。[1]

254

当地名被用于标称门派时，它们可以指所有住在这一地区的艺术家，或者指由一位艺术家开创的风格。这种双重的用法似乎有效应用到了浙派和吴派的区分上。"浙派"显然指一个特别的艺术流派，这个流派是由戴进所复兴的马远、夏圭风格。这一流派的拥护者来自不同省份，虽然他们大多被归入专业画家一类，其中也包括一小部分文人。然而，我们不能把马远、夏圭的主题和技巧看作浙派的唯一特点，因为对浙派中一部分画家来说，通常用于区分浙派的风格并不适用于他们。这其中就包括张復以及蓝瑛。我们知道蓝瑛的风格主要基于文人模式，但是清代艺术史家张庚（约 1681—1756）[i] 明确把他称为最后的浙派，因为他来自浙江，也是一位专业画家。因此，浙派涵盖了风格、地域和身份等诸多因素，在吴派的组成中也存在这些标准。

[1]　郑昶，《中国画学全史》（上海，1929），376-377 页。

i　　译者注：据《中国美术大辞典》，张庚的生卒年为 1685—1760 年。

当我们看吴派艺术家时，他们似乎更像是按地域划分而不是风格。这部分因为文人画不是一个单独的艺术传统，而是从早期不同模式中衍生而出。因此，它的风格范围比浙派更广。另一个原因是相同地区的艺术家倾向于结成团体，而不去考虑风格。苏州出现了四位主要的艺术家——沈周、文徵明、唐寅和仇英——他们有时被称为吴门四家。到了清代，唐寅和仇英偶尔会被列为南宗的后继者；近年来，唐寅和他的老师周臣被大村西崖（ōmura Seigai）列入吴门的文士画家。因为像周臣那样，唐寅和仇英把南宋的院体画家作为他们的典范，这就需要一个单独的类别来定义（177）他们的风格，因此这些人就被称为"新院体画家"。[1]（风格上的考虑带来了新的划分，但是这种划分确实遮蔽了仇英画作某些类似文徵明高雅风格的地方。这种划分还顺带将画家根据风格和地位排列在一起，因为两位专业画家周臣和仇英，还有一位地位低下的书生唐寅都从文人阵营里被移了出来。）这只留下了沈周和文徵明作为吴派的创始人，董其昌有时也被列为他们的后继者。

就算在这份更加有限的名单里，吴派也没有被限定为一个单独的流派，因为沈周和文徵明的画具有多种风格，他们的"后

[1] "院体"（被称为"新院体"是为了与从前的院体风格区分开来）的类别已经出现在陈衡恪的书里。大村西崖 1899 年的著作已经被陈彬龢翻译成中文，名为《中国美术史》（上海，1928）。有两段引文把吴门四家并举，还有两处仅仅列举了沈周和文徵明，参见俞剑华，《中国山水画的南北宗论》，25、36、39、62 页。

学"常常以相当个性化的风范而闻名。如果一定要把吴派确定为一种艺术流派，那就应该是文徵明的高雅风格，这也为他的弟子们沿袭，就像吴派的书法与他更为内敛沉稳的笔法有关。但是对后来的中国评论家来说，吴派累积了一些文人绘画的主要特质，因此一位文人的"精神"应当看作主要的鉴别特征，而不是实际选择的主题。这里再次强调，那些把自己限定在单个传统风格的画家被看作是低劣的。沈周和文徵明都是文人雅士，因此声称闲治艺术，但是普通画家很快被纳入他们的继任者中。同时，文人风格在吴地复兴并遍及整个苏州。然而"浙派"这个术语到晚明才流行起来，"吴派"的术语到现代才广泛运用。它主要是一个地域性的艺术家划分，但是当新院体画家被列入不同的群体中时，这种对风格的考虑就开始了。

这些群体划分与研究中国绘画的现代艺术史家的观点有何关联？在西方看来，艺术史就是研究艺术风格，这是不言而喻的。根据定义，艺术史应当总是面对分类的问题。我们能找到同一地域作画的艺术家风格中的普遍共性。这甚至在整个中国都普遍存在，后来的画家基于同样的早期模式来确立他们的艺术。因此，从现代眼光来看，以地域来区分画家存在一定合理性。[1] 但

（178）

[1] 参见，例如高居翰在最近一本图录里的评论，《中国绘画里的怪诞》（*Fantastics and Eccentrics in Chinese Painting*）（纽约，1967），44、56 页。

是西方人比较难以构想带有社会意识的艺术史。一个人的地位和他的文学素养，这在中国社会中是举足轻重的，虽然是艺术之外的因素，却在最早定义文人画的时候起着重要作用。当董其昌把画家分为南北宗时，这些因素已经被编织进了中国艺术批评的肌理中——影响如此巨大，以至于到近现代还继续出现在中国的著作里。通过这些著作，过去的观点不可避免地渗透进现代的视角，我们应当意识到这种看法意味着什么。进一步来说，当研究了中国所有相关的资料后，就不能认为一位艺术家的风格与他的身份无关。然而，确定了这一点，分类的老问题又出来了，因为没有哪个明代艺术史的观点能够脱离文人理论家的著作。

如果就像我们所讨论的，社会地位是某种门派分类的因素，那么艺术家的地位就应该得到客观的评价。但是到了明代，社会分层并不是那么明显，因此就必须依赖当时的判别。比如，几位现代历史学家认为科举功名的获得者构成了明清的上层阶级，[1] 但是这一定义就排除了苏州的主要业余画家。就算沈周没有参加科举做官，他的社会地位依然相当高。他与著名的士大夫

[1] 一种特别的法定地位，禁止奢侈的法规以及特权使得官员和士人与普通人区隔开来；但到了明代，由于广泛出现鬻官卖爵，这种社会区分最终变得模糊。参见何炳棣，《明清社会史论》，18、29-30、32-33、46-47、73-74、80 页。在 15 世纪末期的一些城市如苏州，社会流动性特别明显，这也许促进了文人风格的品位。关于这个观点，我感谢罗友枝（Evelyn Sakakida）。

交友，他的文学作品也集结成册。显然沈周是孝子典范，获得了文人隐士的地位。另一方面，唐寅有意蔑视社会陈规，甚至去卖画。他依然被何良俊列为业余画家，并被顾凝远列为文士。唐寅当然是个特例，因为他曾经中举，虽然后来因为科场丑闻而被取消。但是在他被削去仕籍后，他依然跟文徵明和祝允明交游，他的诗作也被集结出版。到了明代，文学素养不总是意味着能获得相对较高的社会地位。然而，很可能这些有望成为官员的人有着相同的感受，齐心来抗拒科举系统中的不公。[1] 也许其他文士的社会接受度形成了一种无形的社会地位标准，这种标准并不依赖于实际取得的功名。在这个方面，苏州本地的社会观念也许没有官员阶层那么正式。由于努力定义社会地位涉及这种难以捉摸的因素，我们有必要回溯到明代文士自己的评估上去。因此，现代中国艺术史的观点不可避免受到他们的部分影响。

（179）

[1]　关于这点，爱华慈给出了具体的论据，《松树、芙蓉以及科举失利》（Pine, Hibiscus, and Examination Failures），《密歇根大学博物馆艺术通报》，第 6 期（1965—1966）。有文章认为，明代早期科举考试并没有经常举行，官员的传记作者十分注重一个人是否受过教育，这决定了他是否具有士人的社会地位（参见泰勒，《明代的社会起源》，7-8，33 页）。但是在明代早期的画家中，边文进是一位"博学"的人，作为专业画师在朝廷任职，并画院体风格的花鸟画。顾凝远似乎把文人文化作为一种分类标准，但是他把周臣定位为专业画家，即便周臣被看作一位优秀的诗人，也许仅靠文学天赋和修养并不足够；从张灵和钱毂的事例中可以看出，身处的社会群体也是很重要的（参见 260 页注释 1）。

第六章　结　论

宋代关注画家品格，元代更多关注风格，明代则着眼于艺术史。

明代的南北宗理论，可以视为文人艺术家力图维持其精英阶层的文化优势的最后努力，虽然社会阶层与绘画风格之间的对应关系早已经模糊不清，但从宋元以来开创的局限于少数精英的文人画风格，最终塑造了所有绘画的形态，这或许是中国独有的。

清　石涛
《搜尽奇峰打草稿图》
北京故宫博物院

　　前面的章节试图追溯董其昌对中国艺术批评的后续影响，　（180）
并显示出他的理论必须要放进现代研究中国绘画的历史中去考
虑。在某种程度上，应当把明代文人艺术家这些精英观点看作他
们对自身阶层特权的维护。列文森考察了在明代科举制度培育下
业余艺术家的理想，试图将其与明代艺术美学联系起来。那个时
期确实存在对专业画家的轻视，但是如果考察明代文人对艺术的
定义和理论，就能发现这其中很多特点都能追溯到宋代。官员被
看作在闲暇时为自娱而作画；他们精诗能书且善画；他们为其他
文人绘画，并不是一种谋生手段。进一步来看，在南北宗及其他
理论中，艺术直觉和自发性被称赞为最高的艺术宗旨。[1] 在明代
结束之前，苏轼及其友人已经表述过所有这些宗旨。对业余艺术
家的高度评价似乎反映了贵族阶层对艺术的主导；这也出现在文
人官僚掌权的时期。

　　如果"业余性"是中国文人理论的常态，那么"传统主义"
直到明代才完全发展。它的出现不可避免，这又是典型的中国

[1]　参见列文森，《明及清初社会的闲余理想》，324-326 页。

现象。在其他艺术形式如诗歌或书法中也能看到这种情况，经过数个世纪，文人们最终筛选出合宜的范式，并确定一种正确的传统。这并不意味着艺术的停滞，因为通过折中主义和自由的阐释——把这些源头的精华进行转化——就能留下一些回旋的余地。[1] 但自相矛盾的是，文士们虽然如此强调自发性和天赋，他们也在古代广泛搜寻合适的学习典范。这种不协调最早出现在元代的墨竹和墨梅图录中。然而，大多数文人似乎能够解决这一冲突；董其昌说自然禀赋虽然无法教习，但还是能在书本和行游中有所得。[2] 从宋代开始，理学家就强调教育处于文人理论的核心位置。

（181）

从更广泛的角度看，另外一个矛盾存在于文人艺术和理论在社会各阶层的传播。理论上说，从一开始文人绘画就是少数受教育之人的特权，仅仅在经过选择的亲密小圈子里开展和鉴赏。然而不管这种绘画的精英起源，它越来越为人们所接受，到了晚明，文人的风格、实践和观念成为公认的艺术及思想典范。从绘画的类型方面，以及制定游戏规则的文人画家—评鉴家的角色方面，吴纳逊已经讨论过这一流行风尚的矛盾之处。[3] 实际上，

[1] 参见，例如陈其迈关于中国书法里折衷主义传统的描述，《中国书法艺术》（*Chinese Calligraphers and Their Art*）（纽约，1966），126—144、158 页。

[2] 关于董其昌的陈述，参见第 76 条引文。

[3] 吴纳逊，《董其昌（1555—1636）：无心政事，热衷艺术》，274-276 页。

302 | 心 画

从现代视角来看，流行风尚由一小部分特殊群体来制定，获得大众追捧，或者知识精英的观念最终获得所有阶层的接受，这并不奇怪。在中国，教育是获得财富和权利的主要途径，理论上对所有人开放。文人起到了文化仲裁者的作用，文人艺术是高度有效的身份象征。这说明了为什么清代专业画家开始用文人风格来作画，并信奉文人的志向。

赞助人的转变也促进了这种发展。如果宫廷艺术由帝王庇护，来为他们粉饰太平，并记录重大典礼，那么文士绘画最初不过是一个自我表达的方式。然而，就算在宋代，公卿贵族也钦慕著名的文人官员，并选择他们的绘画形式；到了明代，商人阶层获得巨大财富，他们倾慕文人的文化。到了 16 世纪早期，他们开始欣赏以文人式的内敛来完成的绘画，在富裕的沿海城市，他们赞助文人官员的绘画。当朝廷不再是文化中心，由于文人的声望，文人画开始占主导地位；到了清代，文人画甚至成为了专业画家和院体画家的艺术。通过这种过程，某一特殊阶层的艺术逐渐塑造了所有形式绘画，这也许是中国特有的。虽然通过延伸影 （182）响，朝鲜也出现了这种情况。[1] 艺术和思想上的业余主义和传统

[1] 在朝鲜的绘画中也明显出现了同样的情况，即文人主题和理论与注重业余身份的结合。李仁老（1152—1220）是一位士大夫、诗人、书法家以及墨竹画家，他以苏轼的术语来比较诗与画。朝鲜文人艺术家李齐贤（1287—1367）与赵孟頫以及他的朋友圈子有往来。墨竹和墨梅在朝鲜一直持续流行，但是文人山水画（转下页）

主义也结合起来，使人想到中国士绅们颠扑不破的定律，并绵延数个世纪。

如果以图表来显示文人理论的发展，并把它的主张作为整体来评估，宋代最早出现典型的文人艺术观点。如同在诗歌和书法里，艺术家的人格被看作绘画的核心。以"文人精神"作为判断标准，来评估与作者生活有关的作品，也许会误导西方人。但是，就算他们相信一件艺术作品应该从自身的角度去评判，画家的名字以及他在艺术史的地位也能影响他们的整体判断。西方艺术史家对于绘画的评估也许不会受到一位艺术家社会地位的影响，然而，在西方艺术传统下并没有产生中国式的文人雅士画家。当然，除去一个人的身份，他理应是一个获得认可的好画家。对业余画家盲目的崇拜仍然有可能遮盖拙劣的绘画，有时会混淆问题。[1] 宋代文人理论另一重要的方面是对艺术家心理有新的关注。它详尽描述了艺术创造过程，并解释为主客体的融合。这与禅宗面对自然的方法比较一致，并能追溯到早期道家思想，

（接上页）风格的流传更慢一些。我感谢李丽娜（Lena Lee）提供这一信息。在日本，虽然文人主题绘画如墨竹墨花通过南宋和尚而闻名，实际上直到 18 世纪文人画艺术家的出现，文人画家的社会态度和理论才显示出来。如同这一时期的中国同行，这些人中的大多数实际上是专业画家。参见秋山辉一（Akiyama Terukazu），《日本绘画》（Japanese Painting）（洛桑，1961），192 页。

[1] 关于这个看法的其中一个观点，参见高居翰，《吴镇》，84 页；关于相反的观点，参见吴纳逊，《董其昌》，275 页。

只是经验被置于审美范畴中，而不是宗教的框架中。[1] 如果表述出的观点并不新颖，那么这类对创作过程的具体观察就是新颖的。这表明对艺术理论进行了一种更加复杂的探索，绘画在这个 （183）时代成为一种知识分子艺术。

相较之下，元代理论更加直接地与风格联系起来。宋代作者权且暗指的理念在元代获得完全信奉。绘画是为了抒发情感，而不是描摹自然的形态。在西方人听来，把艺术作为一种自我表达方式的辩论也许相当熟悉。但是必须要抓住这些业余主义论述里的言外之意，毕竟绘画只是业余艺术家在闲暇之际的娱乐。除了这些关于文人画的定义，元代还补充了一些术语来表述新的文人品位。平淡、自然、古拙都用来称赞绘画，并与"古意"联系起来。这些关于美的评判标准对西方观念来说是异质的；中国绘画的枯淡和回味的效果在近些年才为西方人欣赏。[2] 因为这些品质在其他艺术形式如诗歌也受到珍视，这确实体现出文人对绘画的影响。最后，在元代的梅竹图录里，院体绘画对于文人绘画技巧的兴趣也展现端倪。

当考察明代理论时，似乎明代没有出现太多基础性的新理论；大多数有影响力的画家和评论家的观点都可以追溯到早期。

[1]　参见高居翰，《吴镇》，84 页；也可参见第二章董迪部分结尾处的讨论。

[2]　在很大程度上要归功于高居翰（《中国绘画》，99-105 页）。

明代是艺术折中主义的时期，好几位作者都强调人们应该师法精神，而不是文字或是过去的模式；但就算是这个观点，也能在宋代找到理论前身。[1]明代批评的新方面着眼于艺术史。然而，如果考察晚明的核心理论南北宗，它并不是西方意义上的艺术历史；它经常只是由过于简单的陈述来支撑。其中一个例子就是，某些画家能够活得很久，就是因为他们把绘画当作娱乐。[2]除去这些不充分的方面，明代艺术理论为艺术批评提供了传统的框架，并一直延续到现代，因此必须理解它的内涵。然而应当指出，文人的社会偏见也导致了对事实巧妙的歪曲。

（184）

比起诗歌和书法，绘画成为文人的艺术相对较晚。在此后持续的浪潮中，如同中国其他的艺术，早期的形式和主题被精英集团提炼，最终扩散到社会各阶层。因此，狂介之士、道士、僧人的泼墨画变得形式化了，并注入了道德含义，最终使得拥有文化自负的人都来画这种画。中国文人画的独特方面反映在它的理论里。文人画最早是一个精英集团的艺术。苏轼和他的朋友们有着共同的社会态度，而不是同样的风格。只有到了晚明时期，董其昌及其友人圈才通过共同的艺术宗旨联合起来。文人评论家的画论阐释了这一发展进程。

[1] 例如，参见黄庭坚关于临摹书法的讨论，第 92 条引文。

[2] 参见第五章 260 页注释 1。

　　宋代作者主要关注如何确定文人画家的特殊身份。他们一次次强调艺术家的文学成就，并指出这些艺术家与专业画家多么不同。此外，苏轼和他的朋友们对艺术家的心志状态比较感兴趣，通过艺术来表达道家或禅宗的观点。到了元代，艺术家在风格方面做出了最为明确的理论称述。绘画被看作墨戏，表达了艺术家的情绪，本质上是非再现的。这是延迟的反应，起源于宋代的墨戏和花卉与这一影响的评论联系起来。同时，这些传统形成了规则，普遍出现在那时的墨竹墨梅的图录里。文人山水风格在元代继续发展，但是直到明代南北宗理论的出现，这种风格在理论上的影响才显现出来。这一理论设法整合早期文人批评的多种元素；精英观点的表达和对禅宗方法的主张，都结合进文人山水画的风格定义中。总的来说，文人绘画的不同发展阶段多少会反映到艺术理论上。最初，这些理论仅仅是表现了某些宋代文人的社会态度；然后，经过数个世纪，这些理论成为宋元新出现的主题和风格的评论。理论也和艺术一样，人们能够看到某个社会阶层的绘画如何最终成为某种艺术传统。（185）

　　如果把中国绘画看作一个整体，就会清楚看到从宋代末期开始，它的典型形式就受到文人艺术家的影响。这些影响体现在多个方面：具有道德象征意义的主题，绘画品味偏好水墨或清淡着色，以及在画上题写诗文。后来就算有一些反对文人传统的画家，他们的绘画实践也大体在这些基本框架里进行。中国文化产

生了一类特殊的艺术家，他们集政治家、作家、书法家和画家于一身；最重要的文人艺术家就符合这一理想。作为饱学的精英，他们是决定中国艺术形式的人，他们的理念也成为后世作者们的基本出发点。文人文化有效地成为了中国绘画及其理论的基石。

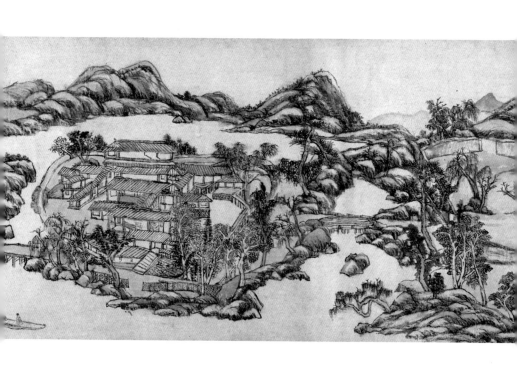

清　王原祁
《辋川图》(局部)
美国纽约大都会艺术博物馆

参考书目

丛　刊

《知不足斋丛书》，鲍庭博编撰，序言时间 1776，上海：古书流通处，1921。

《津逮秘书》，毛晋编撰，1628—1643，上海：博古斋，1922。

《美术丛书》（1—3 册），邓实编撰，上海：神州国光社，1923。

《四部备要》，高野候等编撰，上海：中华书局，1927—1931。

《四部丛刊》，张元济等编撰，三编，上海：涵芬楼，1919—1936。

《王氏书苑》《王氏画苑》，王世贞编撰；《王氏画苑补益》，詹景凤编撰，
　　序言时间 1591；收入《王氏书画苑》，上海：泰东图书局，1922。

脚注引用著作

艾惟廉，《唐及唐以前中国绘画史文献》，莱顿：博睿出版社，1954。

秋山辉一，《日本绘画》，洛桑：斯基拉出版社，1961。

青木正儿，《中华文人画谈》，东京：光文堂，1949。

青木正儿，《支那文学艺术考》，东京：光文堂，1942。

青木正儿和奥村伊九郎，《历代画论》，东京：光文堂，1943。

班宗华，《卫夫人的〈笔阵图〉和早期书法文献》，见《美国中国艺术学会档案》
　　第 18 卷（1964），13-25 页。

卜寿珊，《〈岷山晴雪轴〉和金代山水画》，《东方艺术》第 11 期（1965），
　　163-172 页。

卜寿珊，《金代（1122—1234）文人文化》，《东方艺术》第 15 期（1969），
　　103-112 页。

高居翰，《钱选和他的人物画》，《美国中国艺术学会档案》第 12 卷（1958），
　　10-29 页。

高居翰，《中国册页画》，东京：史密森学会，1961。

高居翰，《图说中国绘画史》，洛桑：斯基拉出版社，1960。

高居翰，《中国绘画理论中的儒家因素》，收入《儒教》，芮沃寿主编，斯坦福：
　　斯坦福大学出版社，1960，115-140 页。

高居翰，《中国绘画里的怪诞》，纽约：亚洲协会，1967。

高居翰，《六法及如何解读它们》，《东方艺术》第 4 期（1961），372-381 页。

高居翰，《吴镇：中国十四世纪一位山水及墨竹画家》，博士学位论文，密歇
　　根大学，1958。

陈荣捷，《中国哲学文献选编》，普林斯顿：普林斯顿大学出版社，1963。

张舜民，《画墁集》，收入《知不足斋丛书》第二十二集。

张彦远，《法书要录》，收入《王氏书苑》第二卷。

张彦远，《历代名画记》（完成于 847），收入《王氏画苑》第二至四卷。

赵希鹄，《洞天清录集》，收入《美术丛书》初集第 9 辑。

赵令畤，《侯鲭录》，收入《知不足斋丛书》第二十二集。

赵孟頫，《松雪斋文集》，收入《四部丛刊》。

赵秉文，《闲闲老人滏水文集》，收入《四部丛刊》。

晁补之，《鸡肋集》（序言时间 1094），收入《四部丛刊》。

晁说之，《嵩山文集》，收入《四部丛刊》。

陈其迈，《中国书法艺术》，纽约：剑桥大学出版社，1966。

陈继儒，《偃曝谈余》，收入《宝颜堂秘笈》，1606—1615，上海：文明书局，
　　1922。

陈衡恪，《中国绘画史》，济南：翰墨缘美术院，1925。

陈梦雷、蒋廷锡等编撰，《古今图书集成》，1725，上海：上海图书集成局，1884。

陈衍，《金诗纪事》，上海：商务印书馆，1936。

郑昶，《中国画学全史》，上海：中华书局，1929。

计有功，《唐诗纪事》，收入《四部丛刊》。

纪昀等编撰，《四库全书总目》，1782，上海：大东书局，1930。

姜夔，《白石道人集》，收入《四部丛刊》。

蒋天格，《辨赵孟坚与赵孟頫之间的关系》，《文物》第 12 期（1962），26-31 页。

钱锺书，《中国诗与中国画》，收入《开明书店二十周年纪念文集》，上海：开明书店，1946，153-172 页。

钱棻，《梅道人遗墨》，收入《美术丛书》第三集第 4 辑。

《金史》，上海：开明书店，1935。

《晋书》，上海：开明书店，1935。

仇兆鳌，《杜少陵集详注》（第二版），上海：商务印书馆，2 卷，1934。

《周易》（《易经》），收入《四部丛刊》。

朱景玄，《唐代名画录》，索珀译，《美国中国艺术学会档案》第 4 卷（1950），7-25 页。

朱铸禹和李石孙，《唐宋画家人名辞典》，上海：中国古典艺术出版社，1958。

朱熹，《晦庵先生朱文公文集》，收入《四部丛刊》。

朱熹，《晦庵题跋》，收入《津逮秘书》第十三集。

庄申，《墨梅画的创始与早期的发展》，《"国立"故宫博物院季刊》第 2 期（1967），9-29 页。

庄肃，《〈画继〉补遗》（完成于 1298），收入《画继》；北京：人民美术出版

社，1963。

《冲虚至德真经》（《列子》），收入《四部丛刊》。

《中国名画》，上海：有正书局，1924—1930，37 卷。

孔达，《董其昌的〈画禅室随笔〉和莫是龙的〈画说〉》，《东方艺术》第 9 期
　　（1933），83-97、174-187 页。

狄百瑞，《中国传统的源头》，纽约：哥伦比亚大学出版社，1960。

德博译，《沧浪诗话》，威斯巴登：奥托·哈拉索维茨出版社，1962。

爱华慈，《李迪》，《弗利尔美术馆论文集》第 3 期，华盛顿：史密森学会，
　　1967。

爱华慈，《松树、芙蓉以及科举失利》，《密歇根大学博物馆艺术通报》第 6 期
　　（1965—1966）。

方闻，《钱选的问题》，《艺术通报》第 42 期（1960），173-189 页。

方闻，《气韵生动：生命力、和谐样式与精神》，《东方艺术》第 12 期（1966），
　　159-164 页。

方闻，《董其昌及正统的绘画理论》，《"国立"故宫博物院季刊》第 2 期
　　（1968），1-26 页。

傅汉思，《中国诗歌中的梅花》，《亚洲研究》第 6 期（1952），88-115 页。

翟林奈，《孙子兵法》，上海，1910，台北重印：纯文学出版有限公司，1964。

高罗佩，《中国绘画鉴赏》，《罗马东方丛书》第 19，罗马：意大利中东和远
　　东研究所，1958。

哈格斯达勒姆，《姐妹艺术》，芝加哥：芝加哥大学出版社，1958。

韩拙，《山水纯全集》（序言时间 1121），收入《王氏画苑补益》第二卷。

《汉书》，上海：开明书店，1935。

韩愈，《朱文公校韩昌黎先生集》，收入《四部丛刊》。

何良俊，《四友斋画论》，收入《美术丛书》第三集第 3 辑。

何炳棣，《明清社会史论》，纽约：哥伦比亚大学出版社，1962。

何惠鉴，《蒙古统治下的中国人》，收入《蒙古统治下的中国艺术：元朝，1279—1368》，克利夫兰：克利夫兰艺术博物馆，1968，73-112 页。

谢稚柳，《唐五代宋元名迹》，上海：古典文学出版社，1957。

徐复观，《中国艺术精神》，台中：私立东海大学，1966。

《宣和画谱》（序言时间 1120），收入《津逮秘书》第七集。

《淮南子》，收入《四部丛刊》。

黄节，《诗学》，伊丽莎白·赫芙译，博士学位论文，拉德克利夫学院，1947。

黄庭坚，《山谷诗集注》，收入《四部备要》。

黄庭坚，《山谷题跋》，收入《纷欣阁丛书》，周心如编撰，浦江周氏刊本，1827。

黄庭坚，《豫章黄先生文集》，收入《四部丛刊》。

惠洪，《石门文字禅》，收入《四部丛刊》。

海尔格·孔策－史洛夫，《倪瓒的作品及生平》，孟买：孟买大学出版社，1959。

郭熙，《林泉高致》，郭思编撰，收入《王氏画苑补益》第一卷。

郭若虚，《图画见闻志》，见《郭若虚的〈图画见闻志〉》，索珀翻译。

郭沫若，《谈金人张瑀的〈文姬归汉图〉》，《文物》第 7 期（1964），1-6 页。

郭绍虞，《中国文学批评史》，上海：新文艺出版社，1955。

梁庄爱伦，《文人与圣人：对中国人物画的考察》，博士学位论文，密歇根大学，1967。

《老子道德经》（《老子》），收入《四部丛刊》。

李伦塞，《如诗般的绘画：绘画的人文理论》，《艺术通报》第 22 期（1940），197-269。

理雅各，《中国圣书：道家文献》，2 卷，《东方圣书》，第 39、40 卷，马克斯·穆勒主编，纽约：多佛出版社，1962。

理雅各，《中国经典》（The Chinese Classics）（第二版）（香港，1960）。

列文森，《明及清初社会的闲余理想》，收于《中国思想与制度》，费正清主编，芝加哥：芝加哥大学出版社，1957，320-341 页。

李祁，《中国文学中隐逸观念的转变》，《哈佛亚洲研究》第 24 期（1962-1963），235-247 页。

李铸晋，《〈石岸古松图〉与曹知白的艺术》，《亚洲艺术》第 23 期（1960），153-192 页。

李铸晋，《鹊华秋色》，阿斯科纳：《亚洲艺术》（增刊）第 21 期，1965。

李铸晋，《闲散的〈二羊图〉和赵孟頫的马画》，《亚洲艺术》第 30 期（1968），279-346 页。

李日华，《六研斋笔记》，收入《李竹嬾先生说部全书》，1628—1643。

李开先，《中麓画品》（1541），收入《美术丛书》二集第 10 辑。

李衎，《竹谱》，收入《美术丛书》二集第 5 辑。

厉鹗，《南宋院画录》（1721），收入《美术丛书》四集第 4 辑。

李佐贤，《书画鉴影》，收入《石泉书屋全集》，李文桂和李佐贤编撰，利津李氏刊本，1874。

林语堂，《苏东坡传》，纽约：庄台公司，1947。

刘勰，《文心雕龙》，收入《四部丛刊》。

刘道醇，《圣朝名画评》，收入《王氏画苑》第五卷。

罗大经，《鹤林玉露》（约 1250），上海：商务印书馆，1920。

罗樾，《附有宋代题款的中国绘画》，《东方艺术》第 4 期（1961），219-284 页。

陆心源，《宋史翼》（序言时间 1906），归安陆氏十万卷楼刊本。

马尔奇，《苏轼（1036—1101）的山水观》，博士学位论文，华盛顿大学，

1964。

梅尧臣，《苑陵先生集》，收入《四部丛刊》。

米芾，《海岳题跋》，收入《津逮秘书》第七集。

米芾，《襄阳诗钞》，收入《宋诗钞》，吴之振编撰，洲钱吴氏鉴古堂刊本。

米芾，《画史》，收入《王氏画苑》第十卷。

米芾，《书史》，收入《王氏书苑》第六卷。

莫是龙，《画说》，收入《宝颜堂秘笈》，陈继儒编撰，1606—1615，上海：文
　　明书局，1922。

牟复礼，《一位十四世纪的中国诗人：高启》，收入《儒家人格》，芮沃寿和崔
　　瑞德主编，斯坦福：斯坦福大学出版社，1962，235-259 页。

牟复礼，《元代的儒家隐士》，收入《儒教》，芮沃寿主编，斯坦福：斯坦福
　　大学出版社，1960，202-240 页。

长广敏雄等，《汉代画像的研究》，东京：中央公论美术出版，1965。

中村茂夫，《中国画论的展开》，东京：中山文华堂，1965。

《南华真经》（《庄子》），收入《四部丛刊》。

倪瓒，《清閟阁集》，收入《常州先哲遗书》，盛宣怀编撰，武进盛氏刊本，
　　1899。

倪瓒，《倪云林诗集》，收入《四部丛刊》。

大村西崖，《中国美术史》，陈彬龢译，上海：商务印书馆，1928。

欧阳修，《欧阳文忠公文集》，收入《四部丛刊》。

佩初兹，《中国绘画百科全书》，巴黎：亨利·劳伦斯出版社，1918。

卞永誉，《式古堂书画汇考》（序言时间1682），上海：鉴古书社，1921。

白居易，《白氏长庆集》，收入《四部丛刊》。

波普，《阿尔德比神庙收藏的中国瓷器》，华盛顿：史密森学会，1956。

坂西志保，《林泉高致》（第四版），伦敦：约翰·穆莱出版社，1959。

沈颢，《画尘》，收入《广百川学海》，冯可宾编撰，明代刻本。

沈括，《梦溪笔谈》，收入《津逮秘书》第十五集。

《史记》，上海：开明书店，1935。

岛田修二郎，《逸品画风》（1–3），《东方艺术》第 7 期（1961），66-74 页；第 8 期（1962），130-137 页；第 10 期（1964），3-10 页。

岛田修二郎，《花光仲仁的序》，《宝云》第 25 期（1939），21-34 页。

岛田修二郎，《〈松斋梅谱〉提要》，《文化》第 20 期（1956），96-118 页。

岛田修二郎和米泽嘉圃，《宋元绘画》，东京：茧山龙泉堂，1952。

《书道全集》（第二版），东京：平凡社，1954—1967，26 卷。

史克门和索珀，《中国艺术与建筑》，巴尔的摩：企鹅出版集团，1960。

喜仁龙，《中国绘画：名家与技法》，伦敦和纽约：伦德·休姆夫雷出版公司和罗纳德出版公司，1955—1958，7 卷。

喜仁龙，《中国绘画艺术》，北平：魏智出版社，1936。

索珀翻译，郭若虚，《图画见闻志》，华盛顿：美国学术团体协会，1951。

索珀，《谢赫的前二法》，《远东季刊》第 8 期（1949），412-423 页。

苏辙，《栾城集》，收入《四部丛刊》。

苏轼，《集注分类东坡先生诗》，收入《四部丛刊》。

苏轼，《经进东坡文集事略》，收入《四部丛刊》。

苏轼，《东坡全集》，眉州三苏祠刻本，1832。

孙绍远，《声画集》，收入《楝亭十二种》，曹寅编撰，1706，上海：古书流通处，1921。

《宋史》，上海：开明书店，1935。

泷精一，《古画品录和续画品》，《国华》第 338 期（1918），3-7 页。

汤垕，《画论》，收入《美术丛书》三集第 7 辑。

汤垕，《古今画鉴》，收入《美术丛书》三集第 2 辑。

陶宗仪，《说郛》，武林（杭州）：宛委山堂，1646。

泰勒，《明代的社会起源（1351—1360）》，《华裔学志》第 22 卷（1963），2-78 页。

邓椿，《画继》（完成于 1167），收入《王氏画苑》第七至八卷。

滕固，《中国唐宋绘画艺术理论》，柏林：德古意特出版社，1935。

滕固，《作为艺术评论家的苏东坡》，《东亚杂志》第 8 期（1932），104-110。

滕固，《唐宋绘画史》（第二版），北京：中国古典艺术出版社，1958。

丁传靖，《宋人轶事汇编》，上海：商务印书馆，1935。

户田精佑，《五代北宋的墨竹》，《美术史》第 46 期（1962），51-68 页。

户田精佑，《湖州竹派——宋代文人画研究》，《美术研究》第 236 期（1964），15-30 页。

曹昭，《格古要论》，收入《夷门广牍》，周履靖编撰，1597，上海：涵芬楼，1940。

杜甫，《分门集注杜工部诗》，收入《四部丛刊》。

董其昌，《容台集》（序言时间 1630）。

董史，《皇宋书录》，收入《知不足斋丛书》第十六集。

童书业，《唐宋绘画谈丛》，北京：中国古典艺术出版社，1958。

董逌，《广川画跋》，收入《适园丛书》，张钧衡编撰，乌程张氏刊本，1916。

范德本，《明代早期宫廷画家（1368—1435）》（1-2），《华裔学志》第 15 卷（1956），266-302 页；《华裔学志》第 16 卷（1957），316-346 页。

尼格尔，《中国艺术和智慧：米芾（1051—1107）》，巴黎：法国大学出版社，1963。

尼格尔，《米芾（1051—1107）的〈画史〉》，巴黎：法国大学出版社，1964。

查赫，《杜甫诗集》，哈佛燕京学社研究第 8，剑桥：哈佛大学出版社，1952。

亚瑟·威利，《中国画研究导论》，伦敦：欧内斯特本出版有限公司，1923。

亚瑟·威利，《费尔干纳天马新论》，《今日历史》第 5 期（1955），95-103 页。

王杰等编撰，《石渠宝笈续编》（完成于 1793），开平：谭氏区斋，1948。

王穉登，《吴郡丹青志》（序言时间 1563），收入《美术丛书》二集第 2 辑。

王若虚，《滹南诗话》收入《知不足斋丛书》第五集。

王概等编撰，《芥子园画传》，1679—1701，上海：有正书局，1934。

王明清，《挥麈三录》，收入《津逮秘书》第十四集。

王世贞，《艺苑卮言》，收入《弇州山人四部稿》（序言时间 1577）。

王毓贤，《绘事备考》，金闾（苏州）：大雅堂，1691。

王恽，《秋涧先生大全文集》，收入《四部丛刊》。

卫恒，《四体书势》，收入《佩文斋书画谱》，孙岳颁编辑，1708，上海：同文
书局，1920。

尉迟酣，《道之分歧：老子和道教运动》，波士顿：灯塔出版社，1957。

翁方纲，《米海岳年谱》，收入《粤雅堂丛书》，伍崇曜编撰，1853，台北：华
联出版社，1965。

文礼，《邹复雷的〈春消息〉》，《东方艺术》第 2 期（1957），459-469 页。

吴梅，《辽金元文学史》，上海：商务印书馆，1934。

吴纳逊，《董其昌（1555—1636）：无心政事，热衷艺术》，收入《儒家人
格》，芮沃寿和崔瑞德主编，斯坦福：斯坦福大学出版社，1962，260-
293 页。

吴升，《大观录》，1712，武进（江苏）：李祖年圣译楼，1920。

吴太素，《松斋梅谱》，市立浅野图书馆 15 世纪手抄本，广岛，日本。

吴因明，《董其昌研究》，收入《新亚书院学术年刊》，第一册（1959）。

杨联陞，《〈老乞大〉、〈朴通事〉里的语法语汇》，《"中央"研究院历史语言
研究所集刊》，第二十九册（1957），197-208 页。

严羽，《沧浪诗话》，收入《津逮秘书》第五集。

米泽嘉圃，《明代绘画》，东京：茧山龙泉堂，1956。

吉川幸次郎，《宋诗概说》，华兹生译，哈佛燕京学社系列专著第 17，剑桥：哈佛大学出版社，1967。

吉川幸次郎，《元明诗概说》东京：株式会社岩波书店，1963。

吉泽忠，《南画和文人画》(1-4)，《国华》622、624-625 期（1942），257-262、345-350、376-387 页；626 期（1943），27-32 页。

杨玛蒂主编，《中国的怪诞画家》，伊萨卡：康奈尔大学安德鲁·迪克森·怀特博物馆，1965。

俞剑华，《中国画论类编》，北京：中国古典艺术出版社，1957。

俞剑华，《中国绘画史》（第三版），香港：商务印书馆，1962。

俞剑华，《中国山水画的南北宗论》，上海：上海人民美术出版社，1963。

于海晏，《画论丛刊》，北京：人民美术出版社，1960。

余绍宋，《书画书录解题》，北京：国立北平图书馆，1932。

元好问，《中州集》，收入《四部丛刊》。

元好问，《遗山先生文集》，收入《四部丛刊》。

元好问，《元遗山诗笺注》，收入《四部备要》。

永瑢等编撰，《四库全书简明目录》（第二版），上海：中华书局，1964，2 卷。

许理和，《近期对中国绘画的研究》，《通报》第 51 期（1964），377-422 页。

著作权合同登记 图字：01-2017-0112

图书在版编目 (CIP) 数据

心画：中国文人画五百年 /（美）卜寿珊（Susan Bush）著；皮佳佳
译. —北京：北京大学出版社，2017.11
　ISBN 978-7-301-28769-9

　Ⅰ. ①心…　Ⅱ. ①卜…　②皮…　Ⅲ. ①文人画—绘画研究—中国
Ⅳ. ① J212.052

中国版本图书馆 CIP 数据核字（2017）第 224278 号

The Chinese Literati on Painting: Su Shih (1037–1101) to Tung Ch'i-ch'ang (1555–1636),
by Susan Bush
First edition published by The Harvard-Yenching Institute, 1971
Revised edition, 1978

书　　　　名	心画——中国文人画五百年
	XIN HUA
著作责任者	〔美〕卜寿珊 著　皮佳佳 译
责 任 编 辑	王立刚
标 准 书 号	ISBN 978-7-301-28769-9
出 版 发 行	北京大学出版社
地　　　　址	北京市海淀区成府路 205 号　100871
网　　　　址	http://www.pup.cn　　　新浪微博：@ 北京大学出版社
电 子 信 箱	sofabook@163.com
电　　　　话	邮购部 62752015　发行部 62750672　编辑部 62755217
印 刷 者	北京中科印刷有限公司
经 销 者	新华书店
	880 毫米×1230 毫米　A5　10.375 印张　140 千字
	2017 年 11 月第 1 版　2023 年 4 月第 8 次印刷
定　　　　价	58.00 元